KB126547

하늘에서 본 우리 땅

飛行山水

비행산수

동아시아

안충기

중앙일보 기자 겸 화가다. 주말농장 한 지는 20년이 넘었다.

별명이 삽자루. 아침에 삽질하고, 점심에 그리고, 저녁에 글 쓰는 하루를 꿈꾼다.

비행산수

하늘에서 본 우리 땅

ⓒ 안충기, 2021 Printed in Seoul, Korea

초판 1쇄 찍은날 2021년 4월 9일
초판 1쇄 펴낸날 2021년 4월 26일

지은이	안충기
펴낸이	한성봉
편집	하명성·신종우·최창문·이종석·이동현·김학제·신소윤·조연주
콘텐츠제작	안상준
디자인	김현중
마케팅	박신용·오주형·강은혜·박민지
경영지원	국지연·강지선
펴낸곳	동아시아
등록	1998년 3월 5일 제1998-000243호
주소	서울시 중구 퇴계로30길 15-8 [필동1가 26]
페이스북	www.facebook.com/dongasiabooks
전자우편	dongasiabook@naver.com
블로그	blog.naver.com/dongasiabook
인스타그램	www.instagram.com/dongasiabook
전화	02) 757-9724, 5
팩스	02) 757-9726

ISBN 978-89-6262-370-3 03650

이 도서의 국립중앙도서관 출판예정도서목록(CIP)은
서지정보유통지원시스템 홈페이지(http://seoji.nl.go.kr)와
국가자료종합목록 구축시스템(http://kolis-net.nl.go.kr)에서
이용하실 수 있습니다.

※ 잘못된 책은 구입하신 서점에서 바꿔드립니다.

만든 사람들
책임편집 조연주
크로스교열 안상준
디자인 김현중

우연과
우연이 만나
필연

2015년 4월 유럽 출장을 다녀오는 길이었다. 프라하에서 이륙한 비행기는 시베리아를 지나 인천을 향해 날았다. 졸다 깨다 하며 틈틈이 창문 너머 풍경을 살폈다. 간간이 도시들이 어둠속을 반짝이며 스쳐 갔다. 동이 터 오자 날개 아래로 대지가 뼈대를 드러내기 시작했다. 몽롱한 와중에 생각 하나가 벼락처럼 머리를 때렸다. 나는 지금 새의 눈으로 세상을 보고 있구나. 이런 시점으로 산하를 그리면 어떨까. 마침 작업해오던 펜화에서 나만의 색깔을 찾던 중이었다.

그길로 빠져들었다. 남산에 올라가 스케치한 서울이 시작이었다. 시점을 높여 풍경을 조망하는 훈련을 했다. 화구를 챙겨 수시로 길을 떠났다. 그동안 나라를 두 바퀴 돌며 그렸다. 이를 2015년부터 2020년까지 '비행산수飛行山水'라는 이름으로 세 차례에 걸쳐 《중앙일보》와 《중앙SUNDAY》에 연재했다.

그림은 어려서부터 내 친구였다. 사회과부도는 싫증 나지 않는 장난감이었다. 녹색 평야와 갈색 산야 사이사이에 동그랗게 표시된 도시에는 어떤 이들이 어떤 모습으로 사는지 궁금했다. 도화지에 수채화 물감으로 대한민국 전도와 세계 전도를 그려서 벽에 붙이고 밤이고 낮이고 들여다봤다. 동네 산줄기를 구불구불 더듬어 올라가면 백두산이 나온다. 강을 따라 내려가다 보면 크고 작은 도시들을 줄줄이 만난다. 물줄기와 산줄기를 넘나들며 흐르는 길들이 도시와 도시를 잇는 모습은 경이로웠다.

지리는 산골 촌놈인 내가 세상으로 나가는 문이었다. 학부에서 전공한 역사는 땅에 기대 살아온 사람들의 이력을 살피는 양분이 됐다. 지리에 역사를 얹으니 세상이 어렴풋하게나마 보였다. 신문기자로 밥을 벌면서부터는 오늘을 사는 이들의 모습을 살필 수 있었다. 세상 돌아가는 이치가 좀 더 또렷하게 보였다.

접었던 그림을 다시 시작하게 될 줄은 몰랐다. 까까머리 시절 지도 보며 상상하던 도시들을 화판 위로 불러내는 일을 하게 될 줄은 더 몰랐다. 그림과 지리와 역사와 사람이 만나 『비행산수』가 됐다. 우연과 우연이 겹쳐 필연이 된 셈이다. 내가 살아온 이력이기도 하다.

책에는 32개 도시가 등장한다. 서울을 12개 장면으로 나누었으니 그림은 모두 43장이다. 이를 바다, 내륙, 서울, 대륙으로 나누어 배치했다. 여기에 빠진 남쪽 도시들을 마저 그리고 북쪽을 돌아보고 싶다. 그 다음 차례는 해외다. 일본, 중국, 미국, 유럽, 호주까지 기력이 허락하는 날까지 달려보련다.

취재하며 새삼 확인한 새롭지 않은 사실, 대한민국은 작지만 큰 나라다.

그러면 우리 새가 되어 함께 날아볼까요. 출발.

일러두기
본문 각 꼭지마다 해당 지역의 글과 그림은 다음과 같은 순서로 실립니다.
그림이 펼침면일 경우, 그림이 먼저, 글은 나중에 실립니다.
그림이 단면일 경우, 글이 먼저, 그림은 나중에 실립니다.

차례

1장

울퉁불퉁한 해안선 안쪽에는 어김없이 아늑한 항구들이 자리 잡고 있다.
그 앞에서 바람과 파도를 막아주는 섬을 돌아 나가면 거침없는 바다.
육지의 끝 바닷가 도시는 무한으로 나가는 통로다

飛行山水

바다 가는 길

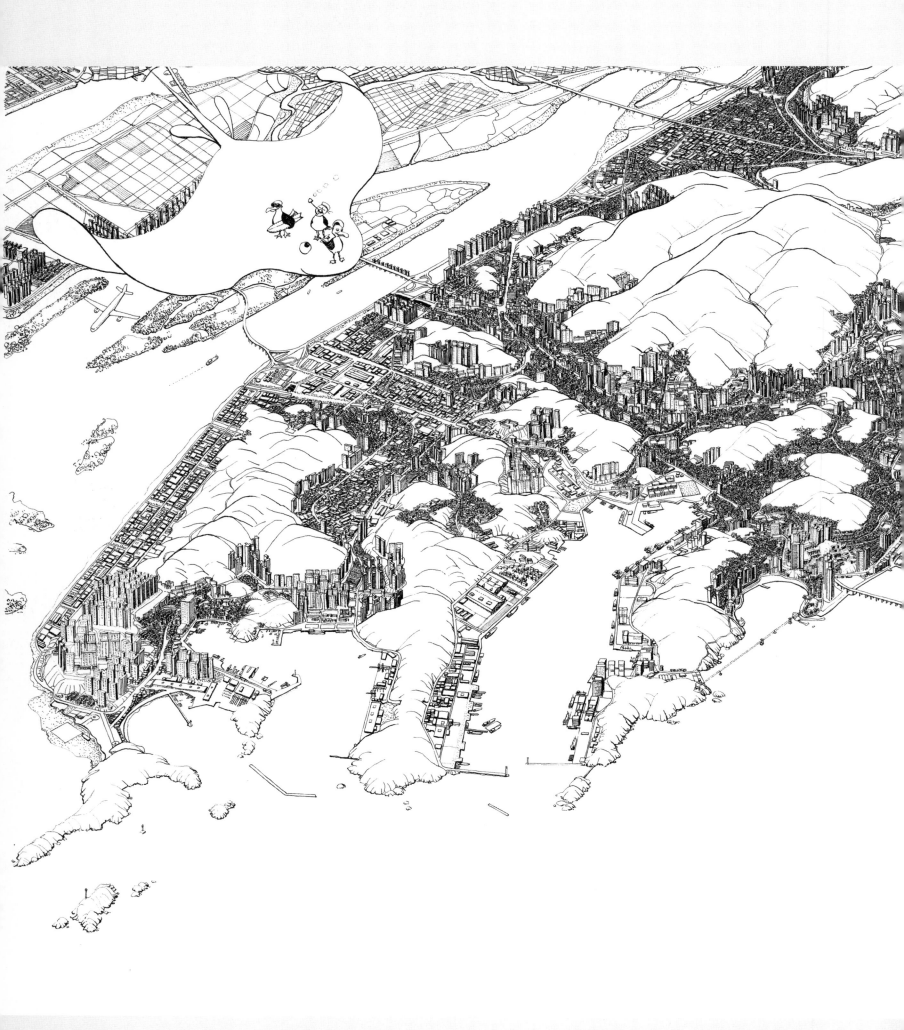

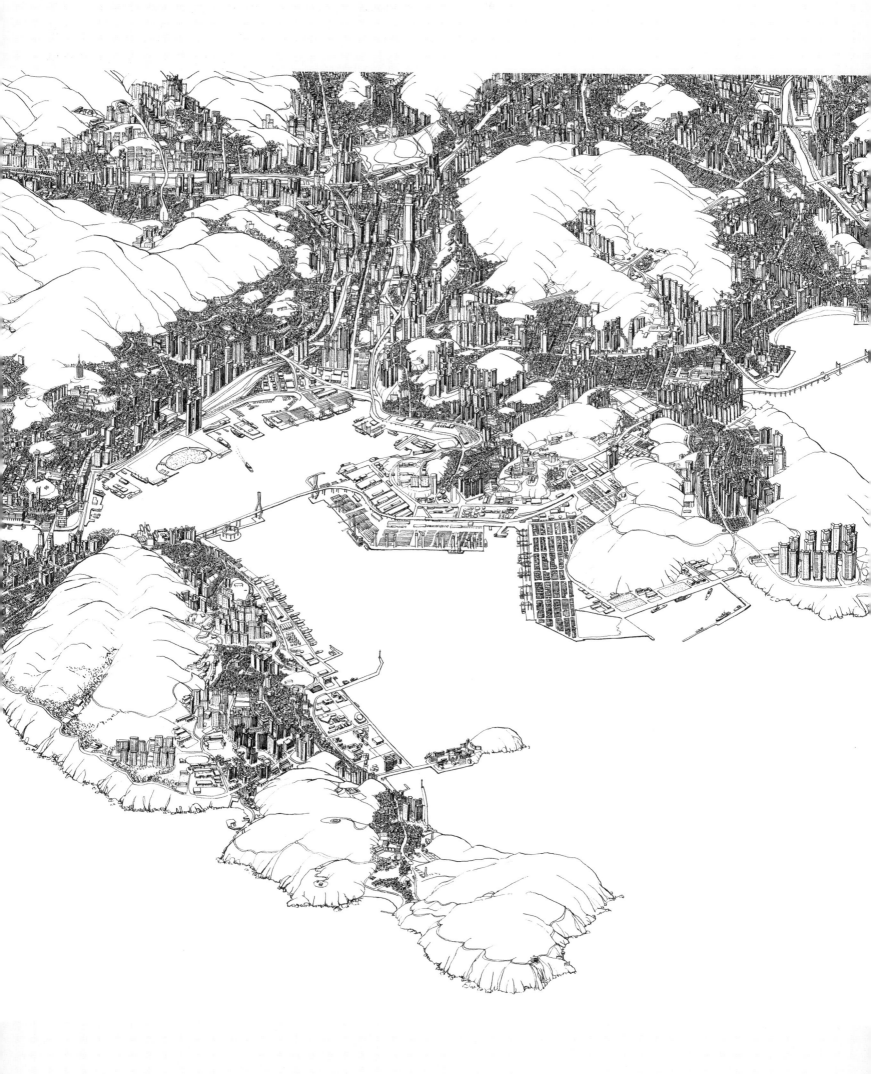

돌파했다. 부산의 행정구역이 묘한데, 동구는 중구의 북쪽에 있고 남구는 동쪽에 있다. 북구는 동구와 부산진구보다 북쪽에 있다. 전쟁과 경제도약기를 지나며 도시가 급팽창하고 행정구역이 새로 생기다 보니, 실제 방위와 어긋나는 지명이 붙었다.

전쟁특수가 끝나며 주춤해진 부산 경기를 5·16 군사정변이 다시 살렸다. 박정희 정권이 밀어붙인 경제개발계획은 경부선 축을 중심으로 이루어졌다. 공단이 들어서고 수출 기업들이 몰리자 내수형 항구도시 부산은 국제항으로 발전한다. 농촌을 떠난 사람들이 일자리를 찾아 흘러들며 도시는 북적였다. 돼지국밥집과 밀면집이 1970년대에 크게 늘었다. 노동자들의 허기진 배를 채워주던 값싸고 푸짐한 음식들이다.

현실은 모질고 피폐했지만 생의 의지는 보다 강렬했다. 시대가 깔아놓은 고난의 멍석 위에서 사람들은 생선을 썰고 고기를 끓이고 면을 삶았다. 질곡의 역사가 녹아 있어 부산의 음식은 하나같이 서민적이다.

1975년 조용필은 〈돌아와요 부산항에〉 하나로 한국 가요계를 뒤집어놓는다. 이 노래의 원조는 〈돌아와요 충무항에〉다. 1970년 황선우가 작곡했고 통영 출신 가수 김성술이 가사를 붙이고 노래를 불러 음반을 냈다. 1절 가사는 이렇다.

꽃 피는 미륵산에 봄이 왔건만 / 님 떠난 충무항은 갈매기만 슬피 우네 / 세병관 둥근 기둥 기대어 서서 / 목메어 불러봐도 소리 없는 그 사람 / 돌아와요 충무항에 야속한 내 님아

안타깝게도 1971년 대연각호텔 화재로 김성술이 세상을 뜨자 그의 노래도 기억에서 멀어져갔다. 이를 조용필이 다시 불러낸 것. 뒤이어 당대의 내로라하는 가수 15명이 앞다투어 음반을 냈다. 나훈아, 이미자, 김연자, 송대관, 조미미, 장미화, 이은하…. 덕분에 조용필은 더 유명해졌다.

부산
미식의 바다

부산역에서 어묵을 사고 싶다면 열차 출발 1시간 전에는 도착해야 한다. 역사 2층 어묵 가게 앞에 늘어선 줄은 좀처럼 줄지 않는다. 열차에서 내리고 타려는 이들이 뒤엉켜 매장 안은 종일 북새통이다. 어깨가 부딪치고 손에 기름이 묻어 짜증을 내면서도 손님들은 줄을 선다.

부산은 어느새 미식의 메카가 됐다. 회복국·곰장어를 비롯한 온갖 해물은 물론이고, 돼지국밥·해장국·우동·국수·밀면·냉면·통닭·양곱창에 이르기까지 육·해·공이 다 모여 있다. 어묵은 그중 하나일 뿐이다. 부러 시간을 내 식도락 기행을 가는 이들도 많아졌다. 머리를 쥐어뜯으며 동선을 짜더라도 하루 이틀로는 이를 모두 즐길 수 없다.

'짬뽕문화'가 오늘의 부산 음식을 만들었다. '비빔문화'라고 할 수도 있겠다. 대륙과 해양이 만나고, 그 길에서 사람과 물산이 교차해온 부산은 열린 도시다. 노래방, 찜질방, 이태리타월의 고향이 부산이고 송도는 한국 1호 해수욕장이다.

세 가지 시대 배경을 바탕에 깔면 부산 음식의 줄거리가 보인다.

첫째는 코앞에 있는 일본이다. 부산에서 쓰시마 히타카쓰항까지는 50킬로미터가 안 된다. 쾌속선으로 1시간 10분이면 닿는다. 신의주가 대륙문화를 받아들이는 북문이라면 부산은 해양문화를 받아들이는 남문이었다. 조선 세종 때 설치한 왜관이 그 첫발이다. 임진왜란의 시발점, 일제의 대륙 침공 전진기지 또한 부산이었다. 1980년대에는 시모노세키항과 부산항을 잇는 여객선을 타고 일본인들이 몰려왔다. 한국전쟁 이후 미군 부대 인근에서 퍼져나간 부대찌개처럼 세월을 거치며 일본 음식문화는 부산으로 알게 모르게 녹아들었다.

둘째는 20세기를 흔든 두 번의 전쟁이다. 1945년 광복 이후 부산 인구는 크게 늘어났다. 해외 동포 10만 명가량이 돌아왔기 때문이다. 뒤이어 6·25 전쟁이 터졌다. 전쟁 통에 남쪽 부산 음식은 북쪽, 특히 함경도 음식과 섞인다. 1950년 12월 흥남철수 때 군인들과 함께 민간인 10만 명이 내려온 게 그 계기다.

박정배 음식 칼럼니스트는 말한다. "생사의 경계에 섰지만 피란민들이 할 수 있는 일은 별로 없었지요. 남자들은 막일을 하고 여자들은 음식을 파는 경우가 많았습니다. 밀면은 이 과정에서 탄생했다는 게 정설이죠. 미국의 원조 밀가루와, 전분을 쓰는 함경도 국수가 만난 겁니다. 그래서 우암동이나 당감동처럼 당시 북한 사람들이 모여 살던 동네에 냉면집과 밀면집이 많이 있어요. 서울에도 피란민들이 많던 오장동에 함흥냉면집이 몰려 있지요."

셋째는 경제개발이다. 전쟁 전 부산의 인구는 47만 명이었다. 1955년에는 100만 명을 넘었고 1972년에는 200만 명을

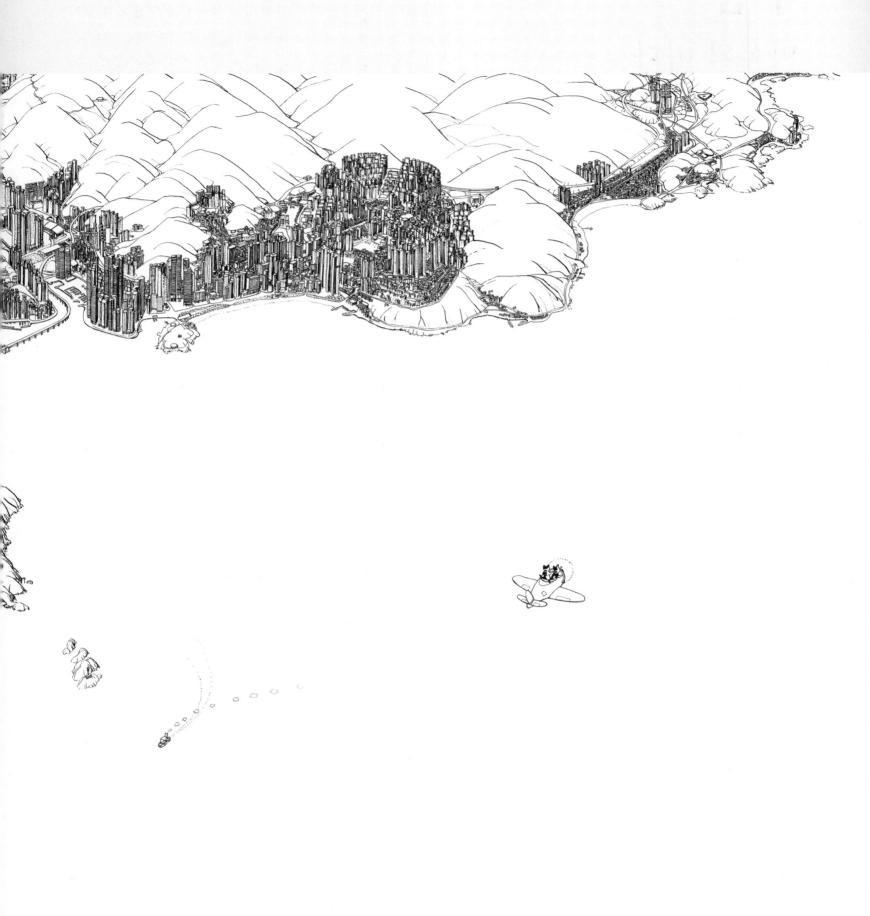

飛行山水

내 무기는 펜 한 자루다.

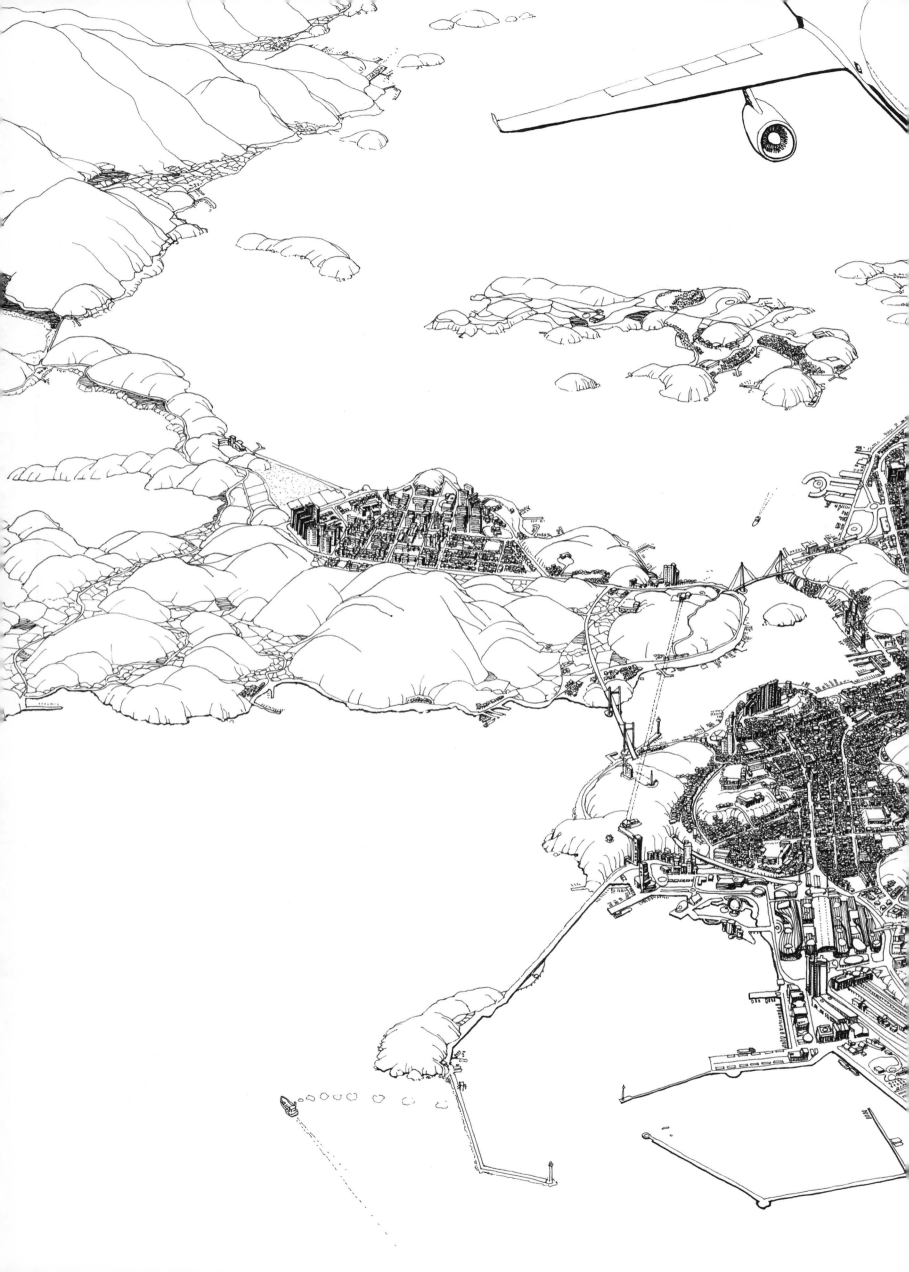

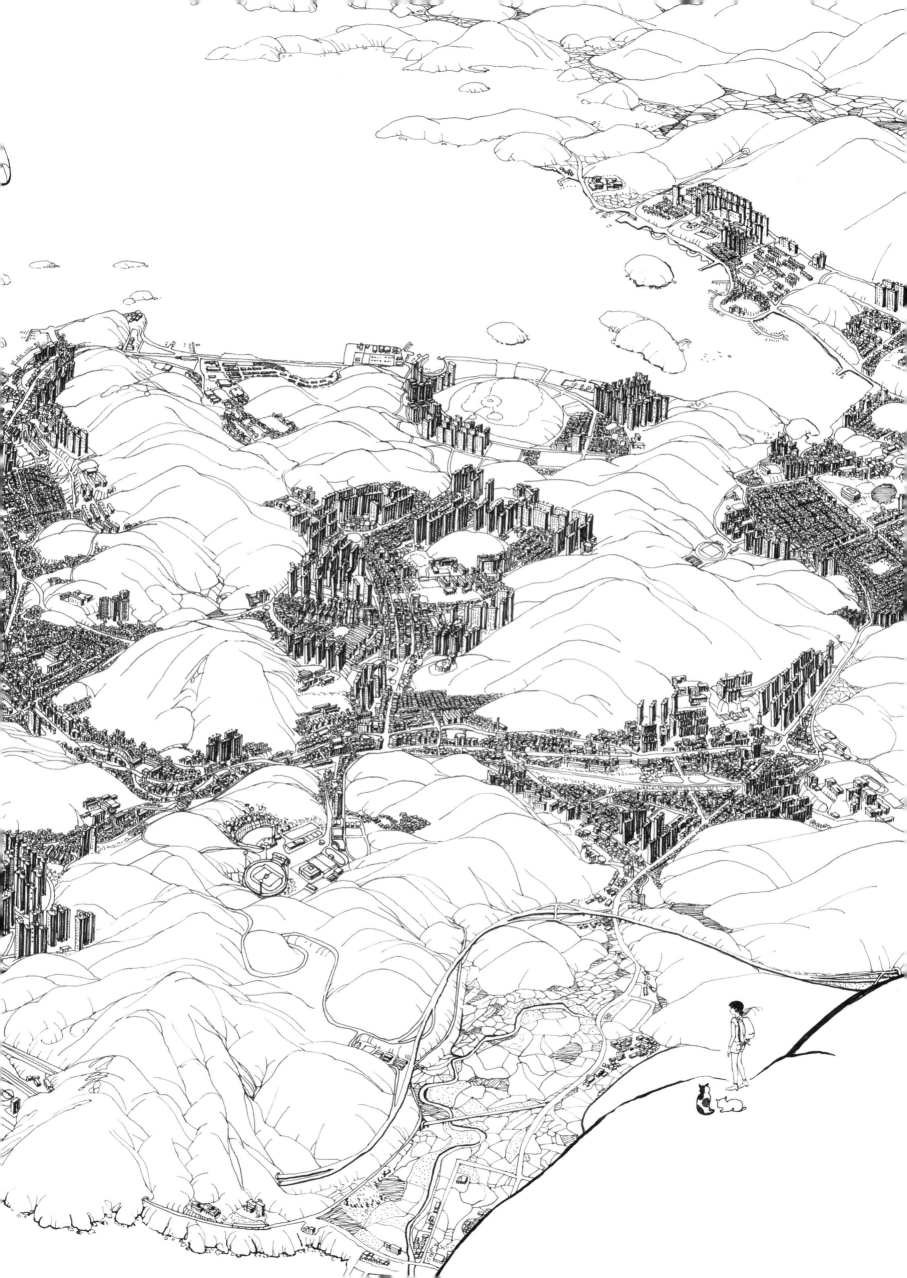

여수
어느 날 갑자기
밤바다

대한민국 최남단에 있는 도시는 서귀포다. 뭍에서 가장 남쪽에 있는 도시는 어디일까. 많은 이들이 목포나 부산을 떠올린다. 동쪽과 서쪽 모퉁이에서 바다에 닿아 있으니 그럴 만도 하다. 정답은 여수다. 지도를 펴놓고 보면 위도상으로 여수보다 살짝 위에 목포와 통영, 거제가 있다. 여수는 바다로 돌출한 반도 끝에 자리 잡은 터라 예전에는 순천에서 들어가는 길이 유일했다. 섬과 섬을 잇는 다리들이 생기며 이제는 광양과 고흥을 통해서도 다닌다.

고등학교에서 국어를 가르치는 최정삼 선생은 여수에 눌러앉은 이유를 이야기하며 하하하 웃는다. 해남에 이어 두 번째 부임지가 여수다. 2년만 더, 10년만 더 하다가 35년이 흘렀다. 고개 들면 절경, 눈 돌리면 진경이고, 사시사철 해산물 안줏거리가 넘쳐나니 떠날 수가 없더란다. 그래서일까. '여수 10미'는 갈치, 갯장어, 게, 새조개, 서대, 장어, 전어 같은 해산물이 주재료다. 7월과 8월은 갯장어 철이다. 9월을 최고로 치기도 하지만 그때는 뼈가 억세지는 시기다. 샤부샤부를 가장 맛나게 즐기는 '6초-10초 룰'이 있다. 재료를 끓는 물에 데치는 시간인데, 갯장어는 6초고 부추는 10초다.

고흥반도 앞에 있는 거문도, 초도, 손죽도는 그보다 훨씬 멀리 떨어진 여수시에 속한다. 문화권의 차이 때문이다. 여자만을 사이에 두고 마주 보고 있지만, 고흥 사람들은 농사를 중시하고 여수 사람들은 바다에 기대어 살아왔다. 뱃사람들의 거리 개념은 뭍사람들과 다르다. 울릉도에는 거문도 출신 사람들이 많이 산다. 한국전쟁 무렵까지도 목포 어부들은 조기 잡으러 연평도와 백령도를 멀다 않고 다녔다. 여수 사람들에게는 멀리 있는 섬도 앞마당이다.

1998년에 여수와 여천이 합쳐져 지금의 여수가 됐다. 여느 도시와 달리 도심이 흩어져 있는 이유다. 아시아 최대 규모인 여천석유화학단지 덕에 전라남도 GDP의 30퍼센트 이상을 여수가 차지한다. 그러던 이곳에 2012년 봄부터 갑자기 젊은 이들이 몰려오기 시작했다. 버스커버스커의 노래 <여수 밤바다>가 젊은이들 감성에 불을 질렀다. 여수는 하루아침에 인디 밴드 명소가 됐다. 주말이면 서울서 유명 밴드들이 내려와 '낭만 버스킹'이란 이름으로 이순신광장과 종포해양공원에서 노래한다. 지역 밴드들은 '청춘 버스킹'이란 이름으로 웅천해변문화공원, 소호동동다리, 여문문화거리에서 공연한다. 그해 5월 12일 엑스포를 개막하며 KTX까지 다니게 됐다. 2017년 방문한 외지인이 1,500만 명이 넘는다. '쥐포 팔아 학교 보낸다'라던 항구가 산업도시에서 문화관광도시로 거듭났으니 그림 같은 '팔자'다.

그림 속 돌고래 모양 비행기는 에어버스가 개발한 수송기 벨루가다. 올록볼록한 여수와 닮아서 그려 넣었다.

飛行山水

김상택, 김영택 화백

김상택 화백과 김영택 화백은 이름이 비슷하지만 서로 인연이
없는 분들이다. 김상택 화백은 20여 년 동안 《중앙일보》와
《경향신문》에 만평을 연재하며 이름을 날렸다. 자유분방한
필치와 신랄한 풍자로 신문 만평의 새로운 지평을 열었다.
같은 공간에서 근무했지만 나랑 직접 인연은 없었다.
김영택 화백은 《중앙일보》에 〈펜화기행〉을 만 10년 연재하며
펜화를 예술의 장르로 끌어올렸다. 이 기간 동안 나는 김영택
화백의 그림을 받아 《중앙일보》 지면에 싣는 다리 역할을
했다. 김영택 화백의 인사동 화실을 드나들며 어깨 너머로
펜화에 눈을 떴다. 어느 날 김영택 화백께 연습 삼아 그린
그림을 내놓으니 놀라셨다. 그 뒤로 궁금하거나 막히는 일이
있어 물으면 시시콜콜 가르침을 주셨다.
하루는 차를 마시러 화실에 가니 갖가지 화구를 내놓으셨다.
0.3밀리미터짜리 샤프심이 담긴 상자, 철펜이 가득한
상자, 전문가용 지우개가 또 한 상자였다. 김상택 화백이
돌아가신 뒤 유족이 많은 양의 유품을 가지고 김영택 화백을
찾아왔단다. 같은 지면에 연재를 하는 분이 이어받기를
바라는 마음이었다. 김영택 화백께서 이를 내게도
나누어주셨다. 평생 써도 남을 양을 받았다. 지금 나는 손에서
손으로 전해진 화구들을 쓰고 있다. 펜으로 맺은 감사한
인연이다.
김영택 화백님도 이제 고인이 됐다. 두 분께 합장.

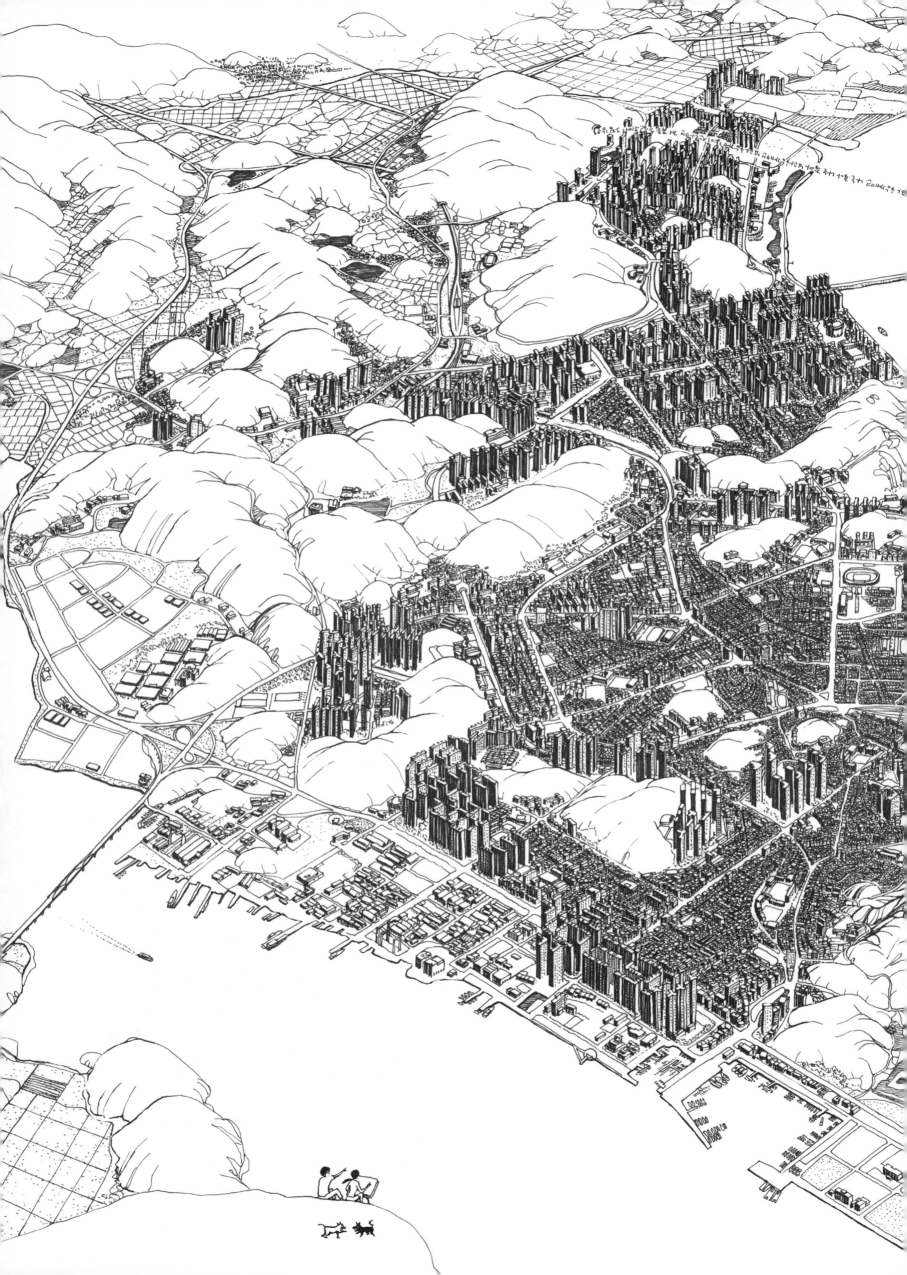

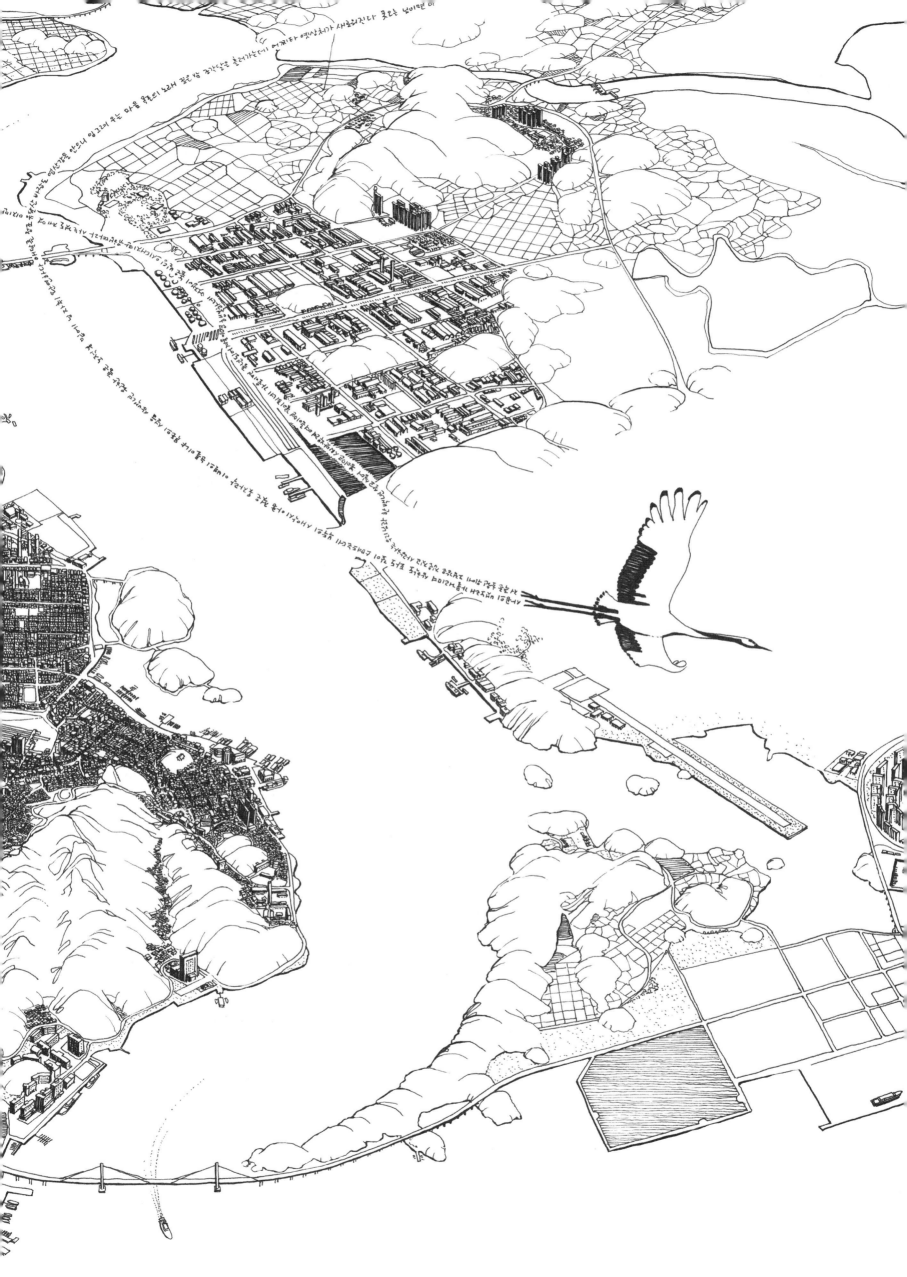

목포

할머니와
우럭 세 마리

세계지도를 위아래로 뒤집어 보면 대한민국은 해양 국가다. 대륙의 끄트머리가 아니라 대양으로 뻗어나가는 출발점이다. 북한이 열리고 유라시아 횡단 열차가 달리게 되면 그 종착점이자 출발점은 부산과 목포가 될 테다. 부산은 일본으로 가는 건널목이고 목포는 중국과 태평양으로 나가는 대문이다.

목포 서산동은 바다에 바짝 붙어 있다. 봉긋하게 솟은 동산 위에 작고 낡은 집들이 다닥다닥하다. 가파른 계단을 꼬불꼬불 오르다 돌아보니 처마와 처마 사이로 제주로 가는 산만 한 여객선이 보인다. 좁은 골목에 할머니 두 분이 앉아 있다. 한 분은 담벼락에 기대고, 다른 한 분은 대문에 걸터앉아 부채로 파리를 쫓으며 생선을 말리는 중이다. 동네 구경 왔다고 하니 말 보따리가 터진다. 심심하던 차에 잘됐다는 표정이다. 아침에 시장에서 우럭 세 마리를 사 와 배를 갈랐단다. 꾸덕꾸덕 마르면 쪄 먹을 생각이다.

"그란디 이거시 뭔일이까잉. 느닷없이 외지 사람들이 이 동네에 몰려오기 시작했어라. 대문을 불쑥 열고 들어와서는 돈 많이 줄텐께 이 집 팔 생각 없소? 그라요. 이짝이 다 그라제. 아따 내가 평생을 산 집인디 이거 팔아불면 난 어디로 가라고 안 팔아 그랬지라. 이 집에서 얼마나 살았냐고 묻길래 70년 살았다고 항께 까~암짝 놀래붑디다."

도시재생 바람이 서울서 먼 지방 도시까지 불어닥쳤다. 돈 된다 싶으면 자본은 천 리도 멀다 않고 달려간다. 역 근처 구도심은 집값이 말도 못 하게 올랐단다. 이야기에 흥이 난 할머니가 찐 감자를 건네줬다. 섭섭해할까 봐 사양하지 않고 받았다. 우적우적 먹고 있자니 목 메겠다며 냉장고에서 무화과 즙까지 내다 주신다.

지난 시절 목포의 위세는 대단했다. 1940년대엔 원산 및 부산과 함께 조선의 3대 항구였다. 1950년대에는 남한의 6대 도시였다. 목포역과 오거리 일대 도심지는 항상 사람들로 북적였다. 하당에 신도심이 들어서고, 그 옆 무안군 남악에 전남도청이 문을 열며 목원동과 만호동 같은 구도심은 생기를 잃었다. 다시 20여 년이 흘러 고속 열차가 다니고 재개발 소식에 돈이 몰리니, 도시도 생물이다. 목포는 수도권 이외에서 땅덩이가 가장 작은 도시지만 문화 자산만큼은 어디보다 풍성하다.

그림 속에서 학이 남긴 두 줄기 비행운은 〈목포의 눈물〉과 〈님과 함께〉의 가사다. 노래를 부른 이난영과 남진이 목포 사람이다. 육지가 된 삼학도는 바다에 떠 있던 본래 모습으로 그렸다. 오른쪽 아래가 고하도이고 그 앞을 매립한 목포신항에 세월호가 있다.

飛行山水

마음만 먹으면 누구나

펜화 장비는 간단하다. 종이, 철펜, 먹물만 있으면 된다. 나머지는
집에서 쓰지 않는 물건들을 재활용한다. 주워 온 와인 상자에
낙관, 잉크, 지우개, 펜촉, 확대경 같은 갖가지 도구들을 정리했다.
펜꽂이와 지우개똥을 담는 그릇은 뚜껑이 깨져 못 쓰게 된
수저통이다. 물통은 이빨 빠진 밥그릇이다. 펜에 묻은 먹물은 낡은
옷을 자른 천으로 닦아낸다.
도구는 문방구에 가면 쉽게 구할 수 있다. 펜대는 10개만 있으면
마르고 닳도록 쓴다. 내가 아끼는 물건은 부여에 사는 정영덕 님이
손으로 깎아 선물해주신 펜대다. 펜촉이 무뎌지면 사포에 갈아 써도
된다. 먹물 몇 통이면 1년을 쓴다.
후회하는 일이 있다. 10여 년을 평평한 책상에 엎드려 그렸다.
무지한 짓이었다. 목이 굽고 몸의 균형이 무너지며 갈수록
힘들어졌다. 4단으로 각도 조절이 가능한 보조 책상을 뒤늦게 알고
장만했다. 이제는 글도 여기에 자판을 올려놓고 쓴다. 그러고 보니
12만 원짜리 각도 조절 화판이 내가 쓰는 장비 중 가장 비싸다.

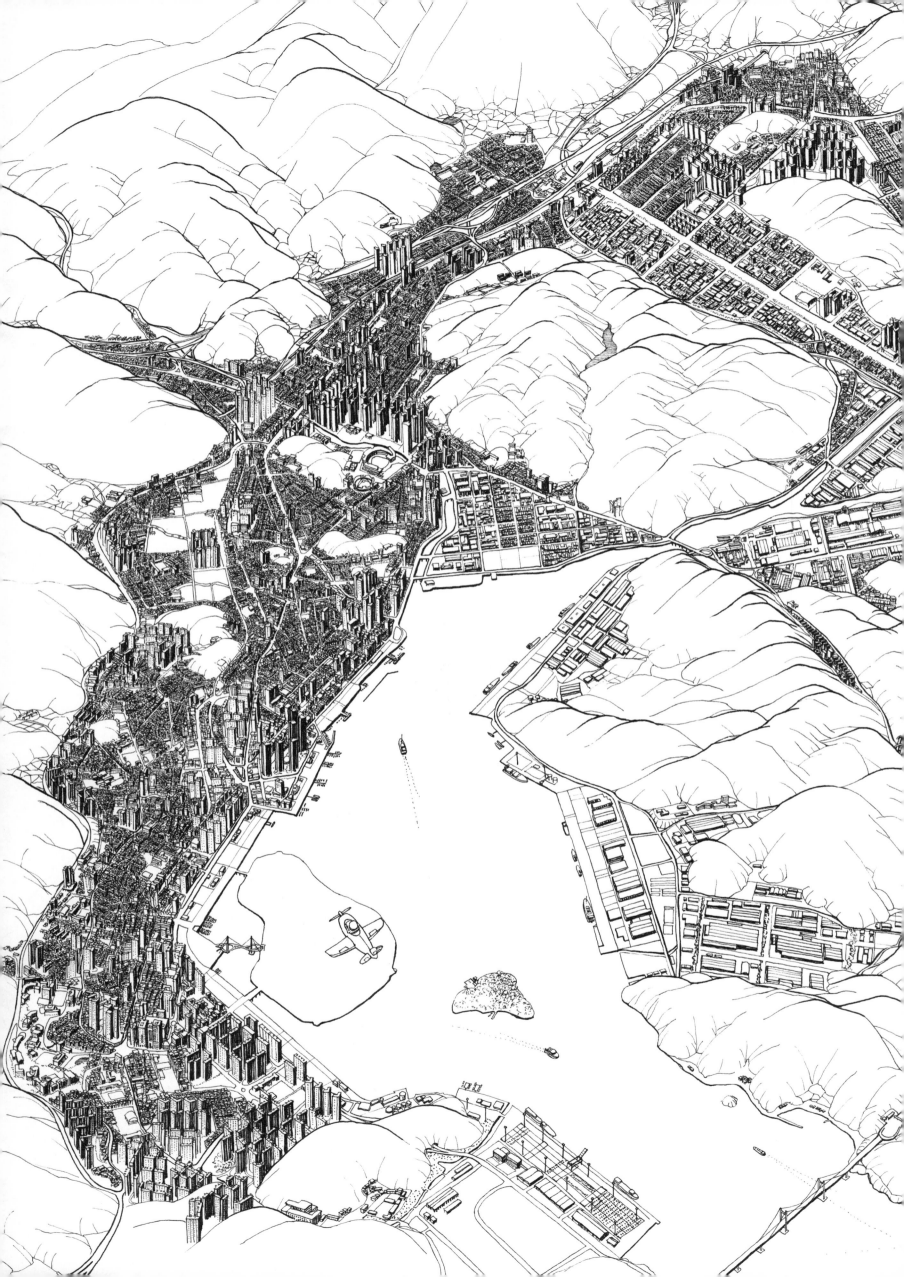

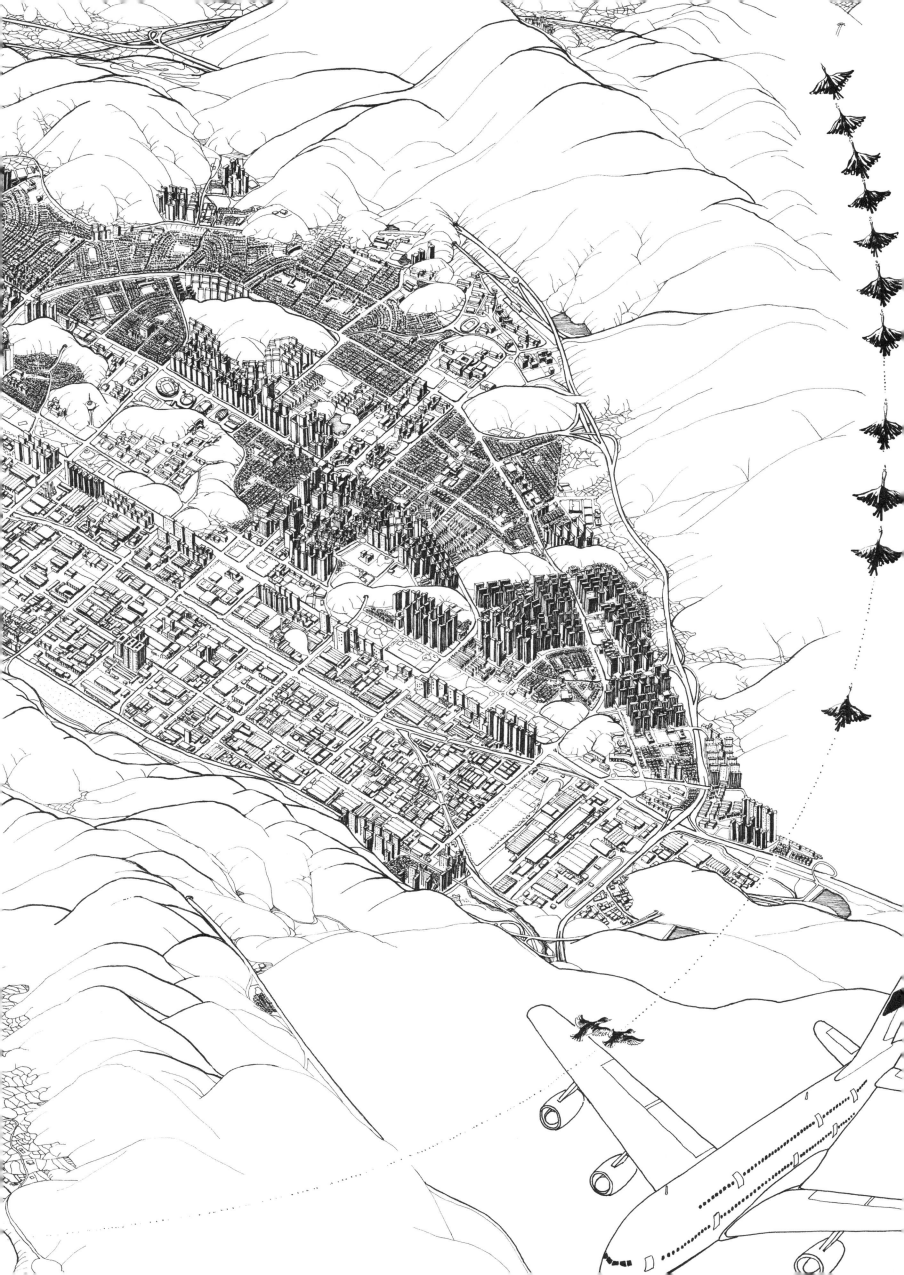

마산·창원·진해

그 파란 물
눈에 보이네

창원중앙역, 창원역, 마산역. 105만 명이 사는 창원에는 고속철도역이 세 곳이다. 1,000만 명이 사는 서울에는 고속철도역이 네 곳, 344만 명이 사는 부산에도 두 곳뿐이다. 2010년 하나가 된 마산, 창원, 진해 간의 기 싸움 결과다. 통합 시청은 세 곳 중 인구가 가장 많은 창원이 가져갔지만 유서 깊은 마산은 여전히 지역 맏형임을 주장한다. 진해 또한 질세라 목소리를 높인다.

불똥은 프로야구에까지 튀었다. 마산종합운동장을 철거하고 2019년 3월에 문을 연 NC다이노스 홈구장 명칭이 문제였다. 구단 측은 '창원NC파크'를 제안했다. 그러자 마산 쪽 지역 유지들과 정치인들이 반발해 어떤 방식이든 '마산'이 들어가야 한다고 주장했다. 우여곡절 끝에 창원시의회는 명칭을 '창원NC파크 마산구장'으로 결정했다. 스포츠에 소지역주의를 등에 업은 정치 논리가 개입하며 만들어진 이름이다. 조례가 정한 행정용 명칭 대신, 구단 측은 창원NC파크를 사용하고 있다.

통합 이전부터 이미 단일 시내버스 권역이었는데도 세 도시의 개성은 뚜렷하다. 오래된 마산은 동네마다 골목마다 사연이 넘쳐난다. 1970년대 국가산업단지가 들어서며 급팽창한 산업도시 창원은 바둑판처럼 질서 정연하다. 어딜 가나 벚꽃나무가 서 있는 군항도시 진해는 고즈넉하다.

미술사 강의를 하는 이정수 씨는 창원에서 버스를 타고 마산에 있는 고등학교를 다녔다. "창원이 커지기 전에 마산에는 사람들이 어마어마했어요. 도심에 나가면 인파에 떠밀려 다녔거든요. 친구들 만나려면 다 창동으로 나갔어요. 서울서 온 친구들이 '와~ 명동과 다를 바 없네'라고 할 정도였지요." 항구도시지만 높은 산들이 에워싸고 있다. 그러니 외부로 나가는 길에는 터널이 많다. 팔룡산이 창원과 마산을 가른다. 무학산 자락 문신미술관에 서면 가슴이 뻥 뚫린다. 멀리 가포 앞 바다와 마창대교까지 내다보인다.

시조 시인 이은상은 "그 파란 물 눈에 보이네"라고 읊었지만, 개발연대 마산만은 공단 폐수로 오염돼 바닥이 보이지 않을 만큼 탁했다. 노브레인이 부른 노래 〈Come on Come on 마산스트리트여〉에도 나온다. "내가 태어난 그곳 마산 스트리트…… 콜라빛 나는 바닷물이 흘러 흐르고……." 세월이 흘러 바다는 다시 쪽빛을 찾았다.

장복산 아래쪽이 진해인데 구도가 맞지 않아 화폭에 넣지 못했다. 새들이 날아가는 궤적 앞에 주남저수지가 있다. 오른쪽 맨 위가 노무현 전 대통령의 고향 봉하마을이다.

飛行山水

벽돌 쌓듯 차곡차곡

가로 76센티미터, 세로 56센티미터 백지를 펴면 막막하다.
지름길은 없다. 요행수도 없다. 하나하나 빈칸을 채워나가는 수밖에
없다. 『비행산수』를 그린 힘은 엉덩이가 반, 상상력이 반이다.
상상력의 밑천은 발품과 자료다.
자료 수집이 먼저다. 인터넷, 관련 책, 지도, 항공사진, 드론사진 등
가능한 모든 경로를 통해 자료를 모은다. 현지 취재를 하며 여기에
숨을 불어넣는다. 지역 사정을 잘 아는 이와 함께 다니며 지리와
환경과 사람 살이를 스케치하고 마음에 담는다. 자료를 정리하며
그림을 구상한다.
그림은 건축과 같다. 연필로 뼈대를 먼저 그린다. 산은 척추이고,
강과 내는 동맥이고 실핏줄이다. 이어 그 사이를 지나가는 크고
작은 길들을 그린다. 있는 그대로 그리지 않는다. 필요 없는 부분은
눈 딱 감고 들어낸다. 뼈를 추리고 살을 발라내는 과정이다.
강조하고 싶은 부분은 실제보다 키운다. 추린 뼈를 재조립하는
과정이다. 그런 다음 건물들을 하나씩 그려나가며 살을 붙인다.
아래에서 위로, 왼쪽에서 오른쪽으로 또는 오른쪽에서 왼쪽으로
차곡차곡 그려나간다. 벽돌을 쌓는 일과 같다.
그리고 있는 곳이 어디인지 하나하나 짚어가며 확인한다. 덕분에 이
땅에 있는 동네는 웬만큼 다 구경했다.

울산
장생포 옆
환상의 섬

김구한 교수는 고향 울산의 대학교수인데 실향민이다. 나고 자란 양죽마을에 공단이 들어서며 그리됐다. 마을에서 동산을 끼고 오른쪽으로 쑥 들어가면 장생포다. 장생포만 깊숙이까지 들어오는 고래를 보며 자랐다. 대한해협을 오가는 고래 떼가 거쳐 가는 노루목이 여기 앞바다다. 집안에는 고래 고기가 떨어지지 않았다. 소나 돼지 같은 육고기를 찾을 이유가 없었다. 밍크는 지금이야 최고로 치지만 그때는 명함도 내밀지 못했다. 학교에 다녀오면 친구들과 만을 헤엄쳐 건너가 염포산 발치 쑥밭에서 놀았다. 토끼 몰고 노루 쫓다가 해가 뉘엿뉘엿해지면 나룻배 뒤에 매달려 돌아오곤 했다.

올망졸망한 동네 풍경은 서서히 사라졌다. 산을 깎고 갯벌을 준설해 해안을 메운 자리는 공장들 차지가 됐다. 굴뚝에선 희고 검은 연기가 쉴 새 없이 솟았다. 동네 앞에 있던 죽도는 뭍이 되었다. 갈대숲이 사라지고 바다는 검게 죽었다. 고래도 더는 찾아오지 않았다. 1986년 포경이 금지되며 장생포는 빛을 잃었다. 금모래 반짝이던 만의 동쪽 건너편은 현대자동차, 현대하이스코, KCC, 현대미포조선이 늘어서 있다. 장생포 남쪽 건너편은 석유화학단지다.

1977년 〈사랑만은 않겠어요〉로 데뷔하며 스타덤에 오른 윤수일의 고향이 장생포다. 1985년에 발표한 노래 〈환상의 섬〉은 사라진 섬 죽도를 그리며 만들었다. 고기 잡고 미역 따던 눈앞의 고향이 10여 년 만에 아득한 환상이 되었다. 환경에 대한 관심이 커지고 오·폐수 처리 시설이 갖춰지며 강과 바다는 다시 숨쉬기 시작했다. 태화강 십 리 대숲 길을 걷다 보니 물고기들이 껑충껑충 뛰어오른다. 배 타고 나가면 열 번에 두 번은 고래 떼를 볼 수 있단다. 장생포는 고래 특구로 거듭났다. 그림 오른쪽의 염포산 전망대와 함월산 함월루가 시내 조망 포인트다. 강을 보려면 역시 태화루에 오를 일이다.

113만 명이 넘게 사는 울산은 서울보다 면적이 넓다. 일자리를 찾아 전국에서 사람들이 모여들다 보니 지역색이 그만큼 옅다. 보수 색채가 짙은 대개의 영남 지역보다 진보 계열 정당의 득표율이 높은 이유다. 중화학공단의 특성상 남성 비율이 여성보다 높기도 하다. 대형마트가 12개로 인구 9만 명당 1개 꼴이다. 서울은 15만 명당 1개꼴이다. 노동자 평균 소득이 가장 높은 광역시인 만큼 씀씀이도 크다. 2010년 생긴 고속철도 울산역이 수도권을 오가는 교통 수요를 스펀지처럼 빨아들이고 있다. KTX를 타면 서울역까지 2시간 10분, SRT로는 수서까지 2시간이면 닿는다. 이 여파로 비즈니스맨들이 북적이던 울산 공항은 한산해졌다.

울산 야구팬들은 섭섭할 수 있겠다. 광역시 중에 홀로 지역 연고 프로구단이 없으니.

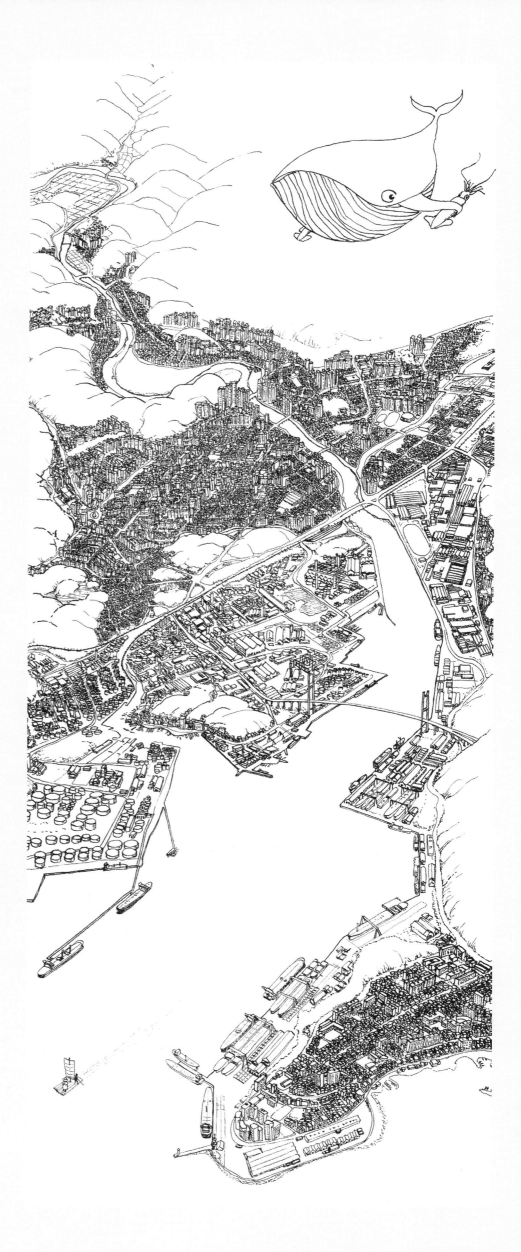

飛行山水

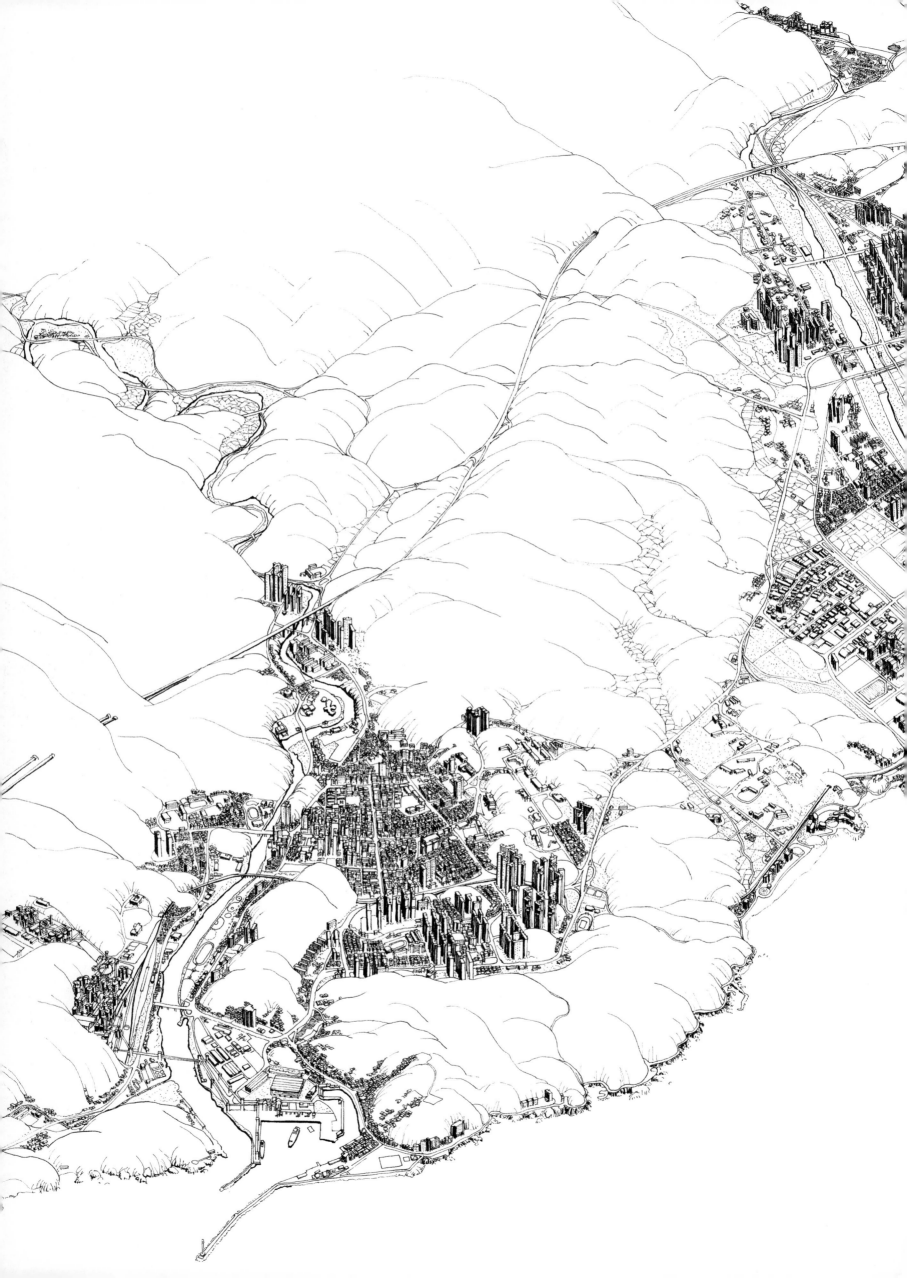

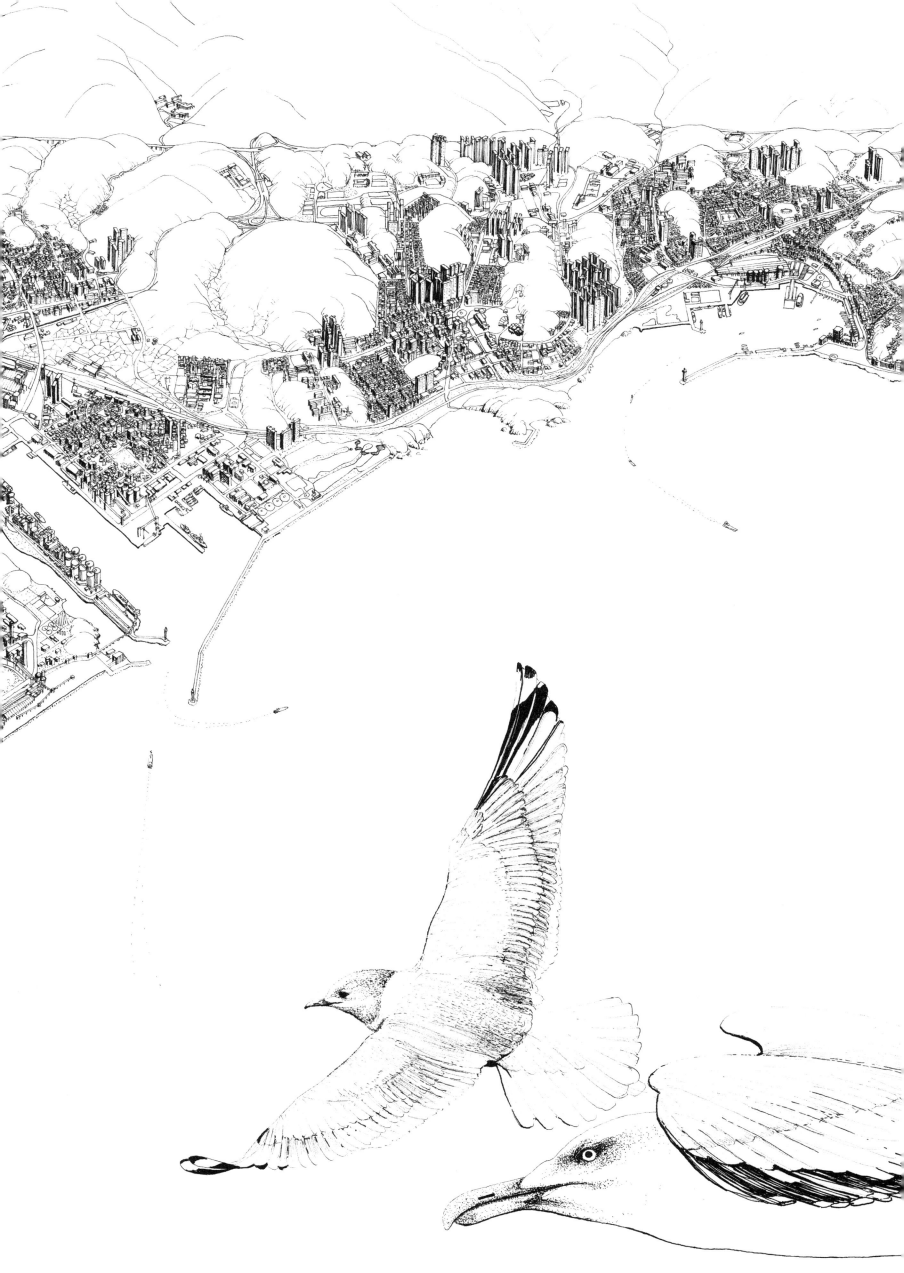

동해·삼척

라면 먹고 갈래요?

썰렁. 겨울 바다를 이리 말하지만 동해는 북적였다. 부러 장날을 골라 갔으니 말이다. 북평장은 전국에서 손가락 안에 드는 오일장이다. 인근 물산이 국도 셋을 통해 여기로 모인다. 해변과 나란히 흐르는 7번, 백두대간을 헤치며 정선·여량·임계에서 내려오는 42번과 태백·통리·도계를 거쳐 오는 38번 국도가 그들이다. 장꾼들이 벌여놓은 좌판에는 경북 영주에서 넘어온 도라지가 있고 동네 할머니가 집에서 썰어 온 생칼국수도 있다. 어물전 골목에 어물을 펼친 아저씨가 너스레를 떤다. "요놈 피부가 희고 불그스레하니 예쁘지요. 아줌마 곰치예요. 아저씨 곰치는 놀러 가고 여기 없어요." 그 옆 다른 좌판에 누워 있는 놈들은 거무튀튀하다. "수놈이에요. 물고기는 다 암놈이 맛있는데 곰치만 달라요. 수놈 살이 더 단단해요. 암놈은 알 때문에 찾지만 흐물흐물하지요. 요즘이 곰치와 도루묵 철이에요. 이제 대게잡이가 시작되면 곰치는 안 잡아요. 그물에 걸려도 내버리지요. 돈이 안 되거든요."

물고기 물정을 모르는 사람들은 무슨 말인지 헷갈리지만 곰치는 수놈이 암놈 값의 2배 정도 된다. 그만큼 맛이 좋다는 얘기다. 꽤 오래전에 이 동네에 1박 2일 출장을 다녀온 일이 있다. 종일 취재를 한 뒤 소주 한 잔 하고 곯아떨어졌다. 다음날 새벽, 함께 간 중앙일보 권혁재 사진전문기자가 흔들어 깨우더니 해장을 하러 가자고 했다. 그 자리에서 신김치를 넣고 끓인 곰칫국을 처음 맛봤다. 혀로 만난 신세계였다.

그림에는 동해시와 삼척시가 함께 들어가 있다. 아래쪽이 삼척, 가운데가 북평, 위쪽이 묵호다. 동해와 삼척은 태백, 영월, 평창, 제천, 단양과 마찬가지로 석회암 지대다. 광산에서 부순 석회석을 공장으로 나르는 컨베이어벨트가 시내 곳곳에 깔려 있다. 지질 영향으로 물에도 석회 성분이 섞여 있어 설거지를 한 뒤 물기를 닦지 않으면 얼룩이 지기도 한다. 유럽 사람들이 와인과 맥주를, 중국 사람들이 차를 즐기는 이유는 석회수를 피하려는 지혜다.

동해시는 1980년에 태어났다. 강릉에 속해 있던 묵호와, 삼척에 속해 있던 북평을 떼어내 만들었다. 묵호는 바다와 가파른 산 사이 비좁은 땅에 자리 잡은 어촌이었다. 항구에 바짝 닿은 산비탈에 작은 집들이 조가비처럼 다닥다닥 붙어 있다. 항구에서 등대로 올라가는 논골담길은 가파르다. 동네 이야기를 담은 벽화를 구경하며 쉬엄쉬엄 걷다 보면 그리 힘들지 않다. 등대 전망대에 서니 눈앞에 펼쳐진 백두대간과 바다가 통쾌하다. 천곡동굴은 국내 천연굴 중 유일하게 도심에 있다. 묵호와 북평의 경계인 신시가지에 아파트를 짓던 중 우연히 드러났다.

삼척 대이리 동굴 지대에는 환선굴, 대금굴이 몰려 있다. 저승굴, 초당굴, 활기굴, 관음굴처럼 아직 개방하지 않은 동굴

들도 많다. 죽서루는 바다를 바라보고 서 있는 관동팔경의 다른 누각 정자와 달리 하천을 끼고 있다. 바위 위에 세운 누각에 올라 발아래로 휘돌아 나가는 오십천과 그 너머로 펼쳐진 산세를 내다보는 재미가 대단하다.

한국전력공사는 1973년부터 가정용 전압을 110볼트에서 220볼트로 올리는 사업을 32년 만인 2005년에 마무리했다. 이로써 어느 집에서나 설비를 늘리지 않고 이전보다 2배의 전기를 쓸 수 있게 됐다. 한국의 전기 손실률은 4.5퍼센트로 세계 최저 수준이 됐다. 전국에서 가장 먼저 220볼트를 도입한 지역이 삼척이다.

이영애의 대사 "라면 먹을래요?"로 잘 알려진 영화 〈봄날은 간다〉는 동해와 삼척 일대에서 찍었다. 두 도시 경계에 추암 촛대바위가 있다. 텔레비전에 나오는 애국가 일출 장면의 배경이다. 북평장터 고향국밥집 주인장 이운희 할아버지가 말한다. "행정구역이 나뉘어 있지만 삼척과 동해는 오래전부터 이웃이에요. 지금도 같은 시내버스를 타고 다녀요. 삼척 버스가 동해 버스고 동해 버스가 삼척 버스지요."

그림 속에는 갈매기 두 마리가 있다. 동해와 삼척을 함께 상징하는 새다.

飛行山水

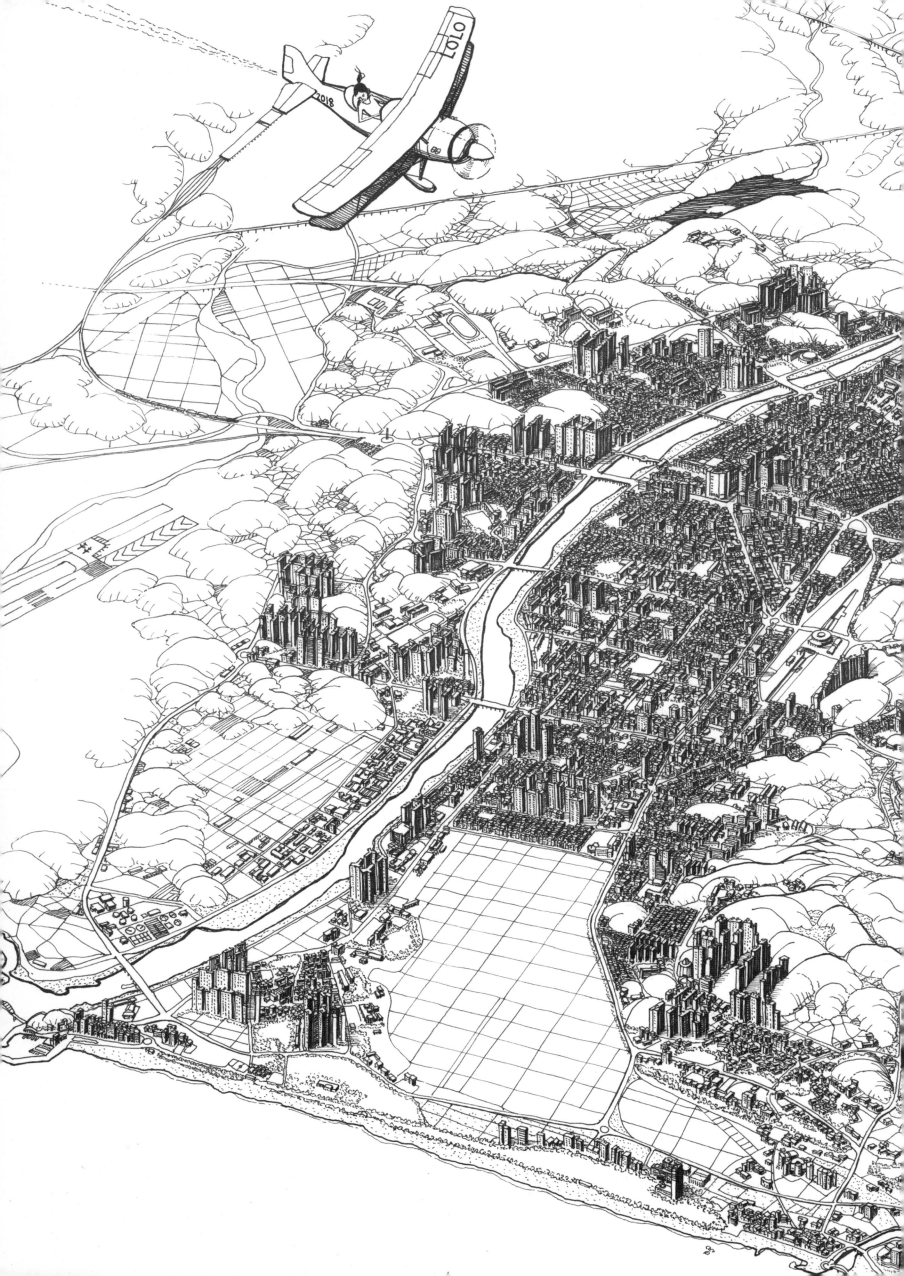

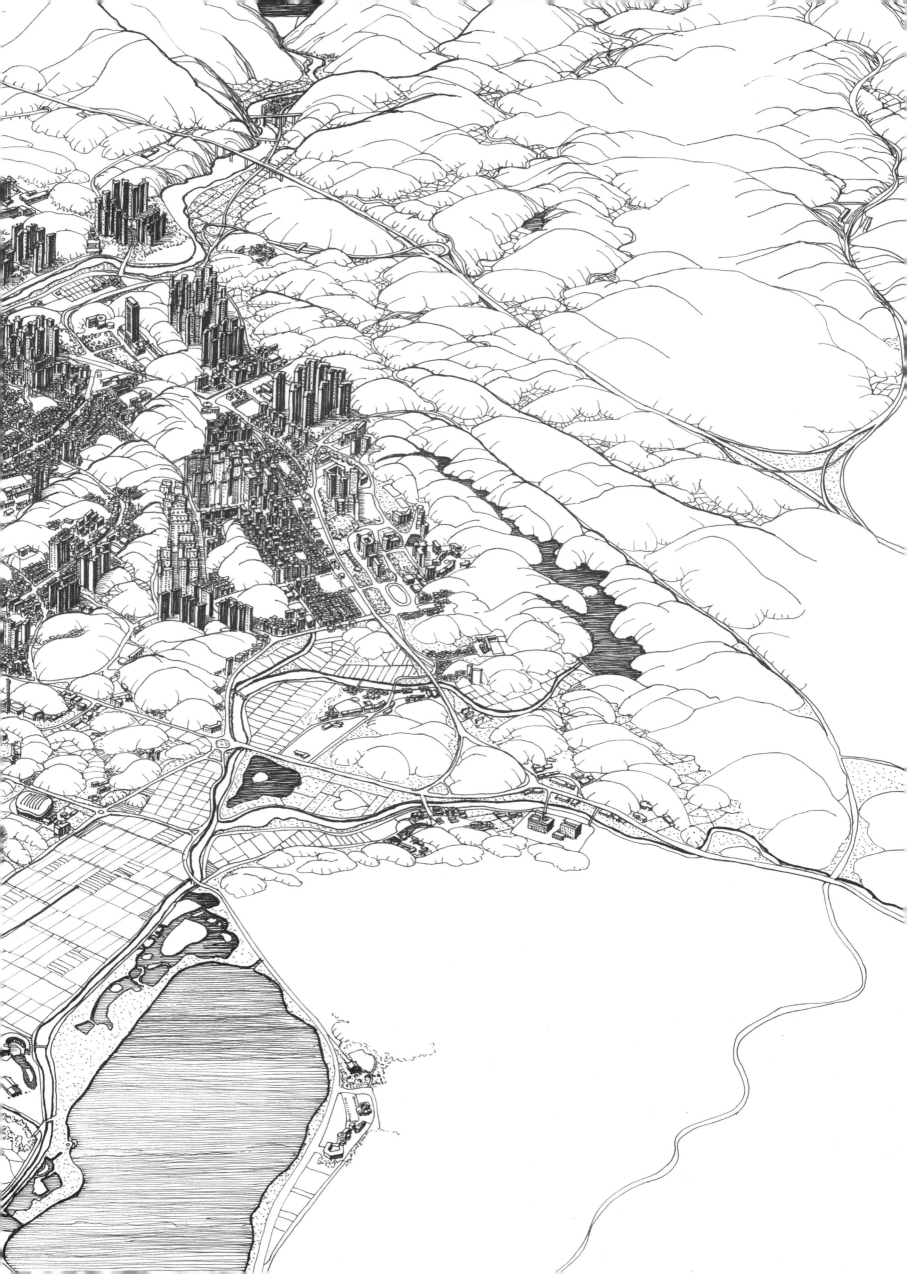

강릉
4개 성씨의 본관

오전 9시 1분, 서울역에서 강릉으로 가는 KTX에는 월요일인데도 빈자리가 없다. 차림으로 보아 대부분 관광객이다. 중년 아저씨와 아주머니가 젊은이들보다 많다. 외국인들도 심심찮게 보인다. 1시간 56분 뒤 열차는 강릉역에 도착한다.

역사를 나서니 온통 티끌 하나 없는 원색이다. 강렬한 햇살이 정직하게 내리꽂힌다. 수도권은 미세먼지로 고역이지만 강릉에서는 먼 나라 얘기다. 백두대간은 서쪽에서 밀려오는 오염원을 걸러주는 필터다. 동해, 경포대, 오죽헌, 단오제, 초당두부, 커피 등이 강릉을 대표하는 말이지만 여기에 '빛'을 더하면 대박 상품 되겠다. 강릉의 1월 일조시간은 183시간이다. 서울은 160시간이다. 영상미디어설치작가 홍나겸은 말한다. "민들레꽃을 찍으니 형상과 그림자가 똑같아요. 빛이 빛다우니 사물의 이면에 있는 어둠이 그대로 드러나요. 서울은 사물의 그림자가 희끄무레하잖아요. 이 명징한 빛을 보지 못하고 지내는 셈이지요."

관동 제일 도시 강릉은 백두대간 동쪽 지역에서 들이 가장 넓다. 하지만 오래도록 외진 도시였다. 동으로는 바다가, 서로는 험한 산맥이 넘기 힘든 울타리 구실을 했다. 영동과 영서는 같은 강원도로 묶여 있지만 공통분모가 별로 없다. '강대' 하면 영동 지역에선 강릉대를, 영서에서는 강원대를 말한다. 분단이 되기 전에는 배로 닿을 수 있던 원산과 흥남이 고개 넘어 원주와 춘천보다 가까웠단다. 육로 서울 길은 멀고 멀어 해방 전에는 원산에 가서 기차로 상경했다. 1960년대까지도 포항이나 부산까지 배로 가서 기차를 탔단다. 일제강점기에 서울에서 동해안으로 유람 간다면 그곳은 대개 원산이었다.

지리적인 고립과 단절은 강릉만의 독특한 문화를 낳았다. 다른 어느 도시보다 토박이가 많고 혈연·지연·학연이 강하다. 인구의 70퍼센트 정도가 3대 이상 살아왔단다. 지금은 많이 달라졌지만 강릉 최씨, 강릉 김씨, 안동 권씨, 남양 홍씨, 삼척 심씨, 강릉 함씨, 강릉 박씨, 영해 이씨 등의 집성촌이 있었다. 강릉을 본관으로 가진 성씨가 넷이다. '강릉 사람 셋만 모이면 계를 만든다'라는 말도 있다. 인연으로 얽히고설킨 도시의 특징이다.

1962년 영동선 철길이 경포대까지 연결되고 1975년 영동고속도로가 뚫리며 강릉은 은둔의 시기를 벗어나기 시작한다. 2017년 개통한 KTX 경강선과 평창올림픽 덕에 강릉은 서울에서 쉽게 닿는 도시가 됐다. KTX 객실에서 승객들은 스마트폰으로 부지런히 식당을 찾는다. 이름난 가게 몇 곳을 들여다보니 거의 관광객이다. 시내를 반으로 갈랐던 철길이 땅속으로 들어간 자리에 생긴 '월화거리'는 명소가 됐다.

지형 덕분에 겨울에도 그다지 춥지 않아 강릉에는 남쪽 지방에서 잘 자라는 대나무가 흔하다. 날씨는 변덕이 심해

4~5월에 눈이 오는가 하면 열대야가 찾아오기도 한다. 2002년 8월 태풍 루사가 덮쳤을 때 하루에 내린 비가 870.5밀리미터다. 한국 기상관측사상 최고 기록이다. 2014년 2월에는 6일 내리 내린 눈이 1.1미터가 쌓였다. 시가지는 대관령 쪽에서 흘러내린 구릉과 남대천 사이에 길게 엎드려 있다. 솔올(소나무가 많은 고을), 하슬라(삼국시대 때 이름)라는 지명이 강릉의 특색을 잘 드러낸다. 시청 18층 도서관 창가에 서면 산과 바다와 시내가 한눈에 들어온다. 남대천과 바다가 만나는 지점이 카페들이 몰려 있는 안목해변이다.

강릉은 축구와 떼어놓을 수 없다. 1970년대부터 강릉제일고등학교(옛 강릉상고)와 강릉중앙고등학교(옛 강릉농고)의 더비 매치인 강릉 정기전을 이어왔다. 경기가 있는 날은 시내가 온통 시끄럽다. 2002년 한일 월드컵 주전 중 이을용과 설기현이 강릉 출신이다. 여자축구도 강릉에 초·중·고 및 대학교 팀이 있다. 강릉FC의 홈이며 K3리그 강릉시청축구단의 연고지다.

유튜브를 보다가 데굴데굴 굴렀다. 강릉이 고향인 이율곡이 여기 사투리로 선조 임금에게 십만양병설을 간언하는 내용이다.

"…전하 자들이 움메나(얼마나) 빡신지(억센지) 영깽이(여우) 같애가지고 하마(벌써) 서구 문물을 받아들여가지고요, 쇠꼽덩거리(쇳덩어리)를 막 자들고 발쿠고(두드리고 펴고) 이래가지고 뭔 조총이란 걸 맹글었는데 한쪽 구녕(구멍) 큰 데다가는 화약덩거리하고 재재한 쇠꼽덩거리를 욱여넣고는, 이쪽 반대편에는 쪼그마한 구녕을 뚤버서(뚫어서) 거기다 눈까리(눈알)를 들이대고, 저 앞에 있는 사람을 존주어서(겨누어서) 들이쏘며는, 거기에 한 번 걸어들리면(걸리면) 대뜨번에 쩨싸리가 빠지쟌소(혓바닥이 빠져 죽지 않소). 그 총알이란 게 날아가지고 대가빠리(머리)에 맞으면 뇌진탕으로 즉사고요, 눈까리 들어걸리면 눈까리가 다 박살나고, 배떼기(배)에 맞으면 창지(창자)가 마카(모두) 게나와가지고(쏟아져 나와서) 대뜨번에(대번에) 쩨싸리가 빠져요, 자들이 떼가리(무리)로 대뜨번에 덤비기 때문에 만, 2만, 5만 명 갖다가는 택도 안 돼요(어림도 없어요), 10만 이래야 돼요. 이거이 분명이 얘기하는데 내 말을 똑떼기(똑바로) 들어야 될끼래요, 우리도 더 빡시게 나가고, 대포도 잘 맹글고, 훈련을 잘 시켜서 이래야지 되지 안 그러면 우리가 잡아먹혀요."

飛行山水

속초
그리운 명태

길이 3,520미터 미시령 터널을 빠져나가니(인제 방향은 이보다 45미터 길다) 오른쪽에서 쿵 하고 울산바위가 튀어나온다. 설악에서 사방으로 벌어진 가지 하나가 이 능선을 타고 주봉산과 청대산을 거쳐 외옹치에서 동해로 뛰어든다. 해발 1,708미터 대청봉에서 외옹치 해변까지는 직선거리로 15킬로미터가 못 된다. 산록의 경사는 그만큼 급해서 떨어지는 빗방울이 숨 돌릴 틈도 없이 굴러 내린다. 산 높고 바다가 코앞이니 속초에는 길고 느리게 흐르는 하천이 없다. 영동 지역이 대개 그렇듯 속초 또한 물이 귀한 이유다.

도시는 오목한 청초호를 감싸고 앉아 있다. 한적한 어촌이던 속초는 한국전쟁을 지나며 준비 없이 몸이 커졌다. 피란민들이 한꺼번에 몰아닥쳤기 때문이다. 함경도와 강원도 북부 사람들이 특히 많았다. 전쟁이 끝나고도 이들은 돌아가지 못했다. 생존은 절박했고 생계는 절실했다. 휴전선 너머의 고향을 그리며 남자는 바다로 나가 밥을 벌고 여자는 좌판을 펴고 밥을 팔았다. 관광지가 된 청호동 아바이마을이 그때 생겼다. 사연 많은 이들이 온기를 나누며 사니 속초에는 텃세가 없다.

이상규 씨는 영랑호반에 있는 카페 '보드니아'의 주인장이다. 서울에서 다니던 대기업을 그만두고 아내와 내려왔다. 여행 다니다가 속초에 반해 결행했다. 연고 하나 없는 동네서 가게를 열고 커피를 볶으며 산다. 외지인에게도 따뜻한 주변 사람들 덕이 크단다.

동명항 뒤 등대 전망대에서 올라서면 자동으로 '우와아~ 꺄아아~' 감탄사가 터진다. 광막한 동해, 율동 넘치는 해안선, 하얗게 빛나는 시가지, 장대한 백두대간이 펼치는 360도 파노라마에 숨 막힌다. 넋을 잃고 바라보다가 내려오니 앳된 커플이 무릎에 납작한 상자를 올려놓고 앉아 있다. 나 보고 무슨 말을 하려 하기에 직원으로 착각했나 하는데 남자 청춘이….

"아저씨. 혹시 젓가락 있나요? 피자 먹으려는데 안 가지고 와서…"

터널을 통해 속초에 갔다면 되돌아오는 길은 미시령 옛길을 택할 만하다. 해발 826미터 고개 정상에 서면 협곡 사이로 속초와 동해가 아스라하다.

명태는 오랫동안 속초와 고성의 대명사였다. 노태우 정권 중반까지도 제법 잡혔다. 김영삼 정권 때부터 눈에 띄게 줄기 시작했다. 1996년께부터는 그물에 걸리는 놈들이 없어 연승(낚시)으로 겨우 낚았다. 김대중 정권 때인 2000년부터는 그마저도 사라졌다. 수온 상승 때문이다. 고성에서 잡힌 명태는 1986년 2만 46톤, 1990년 5,109톤, 2000년 931톤, 2007년 1톤이었다. 이제는 천연기념물처럼 귀하다. 그리운 명태.

飛行山水

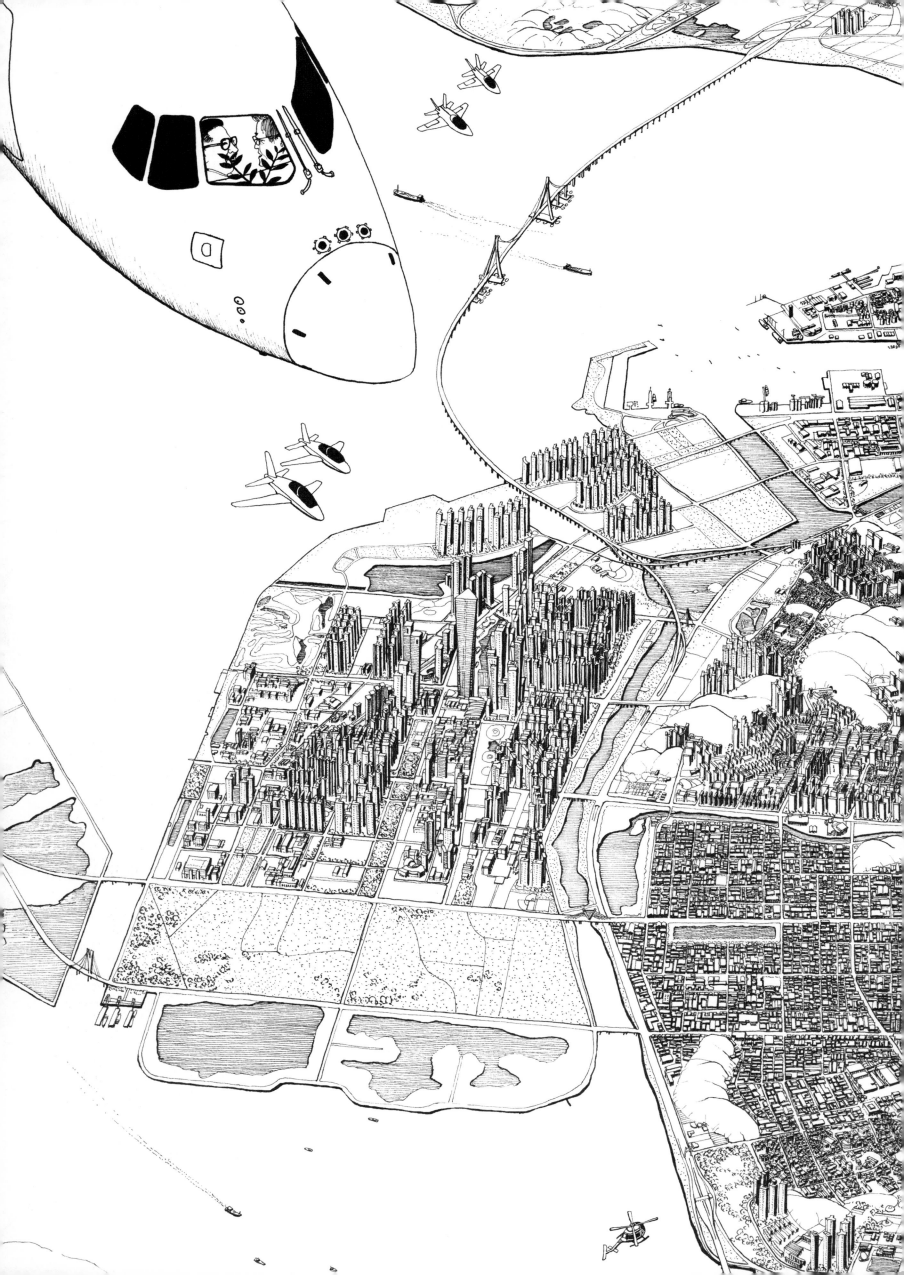

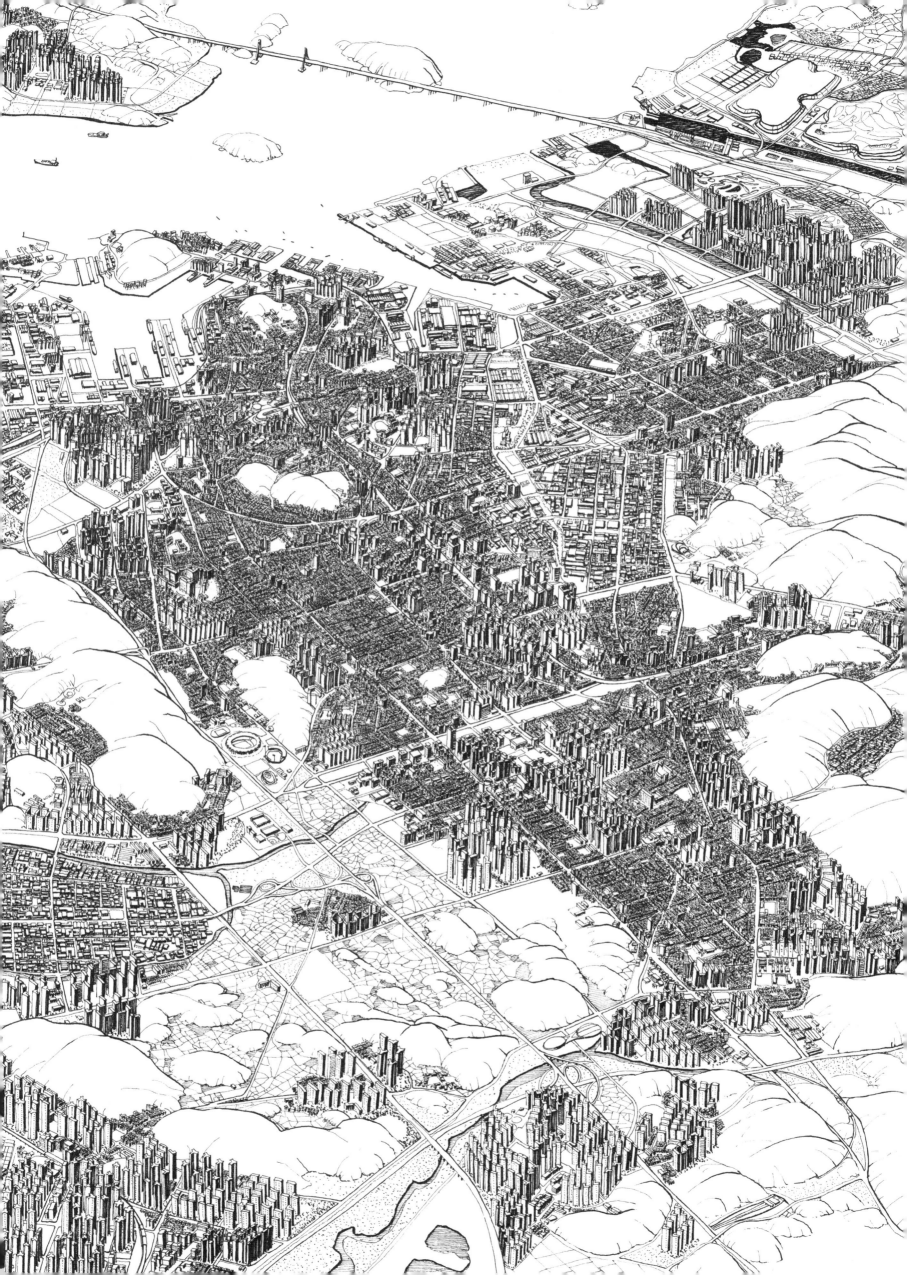

인천
줄줄이
대한민국 1호

인천 중구 신포국제시장 안에는 오래된 횟집 골목이 있다. 둘이 나란히 걸을 수 없어 '한 줄 골목'이라는 명찰을 단 길도 있다. 횟집들은 밀며며 절이며 철따라 다른 생선을 썰어낸다. 옹기종기 모여 앉은 가게 앞에 널찍한 마당이 있고 그 가운데 색다른 조형물이 있다. 한국과 일본 아주머니에게 채소를 파는 중국 농부의 모습을 한 동상이다. 짚으로 짠 멍석 위에는 당근, 양파, 양배추, 우엉 같은 갖가지 채소가 놓여 있다. 여기에는 사연이 있다.

인천은 한국 화교의 출발점이다. 대륙에서 배를 타고 온 중국 사람들이 처음 발을 디딘 땅이다. 한국 화교 중 9할은 산둥성에서 왔다. 서해 건너 한국에서 가장 가까운 땅이니 그렇다. 돛단배를 타고 다니던 시절, 순풍을 타면 인천까지 하루 거리였단다. 산둥성은 중국 제일의 채소 산지다. 많은 화교가 고향에서처럼 채소를 키우고 내다 팔아 생계를 꾸렸다. 인근에 화교들이 많이 살던 신포시장에는 자연스레 채소 노점들이 생겼다. 희미해져가는 근대의 기억이 조형물로 남은 셈이다.

인천역과 자유공원 사이 언덕배기에 차이나타운이 있다. 한국에서 가장 오래된 화교 동네다. 화교들이 떠나며 활력 잃은 지역을 시에서 지원해 살려냈다. 길 양쪽에 울긋불긋한 중국풍 건물이 늘어서 있다. 주민센터 외관도 중국풍이다. 주말이면 거리는 이국정취를 즐기려는 사람들로 북적인다. 그 한쪽에 화교 학교가 있다. 인천화교협회 손덕준 회장은 말한다. "유치원생에서 고3까지 학생 수가 400여 명이에요. 한창때는 1,200명이 넘었지요. 대만과 중국 학생들이 함께 배웁니다." 화교 학교 학생들은 모두 대만에서 만든 교과서로 공부한다. 중국에서는 이를 문제 삼지 않는다. 무늬만 사회주의이지 자본주의 뺨치는 나라가 돼서일까. 체제 경쟁이 무의미한 시대가 돼서일까. 대륙의 배포일 수도 있겠다. 남한에서 만든 교과서를 북한에서 가르치거나, 그 반대의 경우라면 이 땅에서는 난리가 날 테다.

인천의 순우리말 이름은 '미추홀'인데 고구려 때의 이름에서 유래했다. 인천은 서해에서 수도 서울로 가는 입구다. 인천과 서울, 톈진과 베이징, 요코하마와 도쿄는 모두 같은 관계다. 이런 지리적인 이유로 인천은 문을 두 번 크게 열었다. 1883년 개항이 처음이다. 제국주의 총칼이 강제했다. 시련의 근현대를 통과하며 한국은 천지개벽을 했다. 2001년 영종도에 생긴 국제공항이 두 번째다. 이번에는 우리 힘으로 문을 열었다. 인천공항은 2019년 기준 한 해 7,000만 명이 이용하는 세계 5위 공항이 됐다. 외세 침탈 창구였던 도시가 세계로 나가는 대문이 된 셈이다.

문호를 일찍 개방한 덕에 인천에는 이 땅 최초의 기록이 숱하다. 한국식 짜장면 원조집은 공화춘으로 알려졌다. 지금

차이나타운에 있는 공화춘은 이름만 같을 뿐 관계가 없다. 쫄면은 신포국제시장에서 탄생했다. 이 동네 칼국수 골목에서는 닭을 튀기고 남은 튀김가루를 고명으로 얹어준다. 축구와 야구를 처음 선보인 동네도 인천이다. 자유공원과 대불호텔은 각각 최초의 서양식 공원과 호텔이다. 경인선, 경인고속도로, 팔미도등대, 인천기상대, 애관극장, 성공회 내동성당, 천주교 답동성당, 내리감리교회 등도 분야별로 최초다. 조선인촌회사는 첫 성냥공장, 동양연초회사는 첫 담배공장이다. 하와이로 가는 첫 이민선이 1902년 인천에서 출발했다. 시민들과 하와이 교포들의 성금으로 세운 인하대학교 이름은 인천의 '인'과 하와이의 '하'에서 가져왔다.

1995년 경기도 강화군과 옹진군을 편입하면서, 인천은 가장 큰 광역시가 됐다. 인천항에서 210킬로미터 떨어진 백령도 역시 인천이다. 직선거리로는 서울에서 전북 부안, 서울에서 경북 울진과 비슷한 거리다. 서울과 부산에 이어 세 번째로 인구 수 300만을 눈앞에 두고 있다. 특이하게도 주민 중에는 충청남도와 황해도 출신이 많고 영남 사람들이 적다. 지금처럼 도로가 발달하기 전에는 해로를 따라 사람과 물자가 오갔기 때문이다.

수원에 삼성이 있고 울산에 현대가 있다면 인천에는 대우가 있었다. 전자, 자동차, 중공업 같은 그룹의 핵심 사업장이 인천 시내에 있었다. 1997년 외환위기 때 대우그룹이 공중분해됐으니 물론 지난 얘기다. 첫 천일염전인 주안 염전에서 만들어낸 소금은 한때 전국에 모두 공급하고도 남을 정도였다. 산업화 시기 그 위에 공단이 들어서며 이 또한 역사가 됐다.

그림 윗부분이 인천공항이다. 바다를 가로질러 공항으로 들어가는 다리가 둘이다. 왼쪽이 인천대교 오른쪽이 영종대교다. 비행기 머리 아래에 송도국제도시, 오른쪽 위에 청라국제도시가 있다. 소래는 아래쪽인데 한적한 포구가 아파트 숲이 됐다.

인천공항을 이륙한 비행기는 똑바로 날아가지 못하고 급선회를 한다. 바로 앞이 북한 영공이기 때문이다. 조종석에 문재인 대통령과 김정은 위원장을 함께 그려 넣었다. 본래 경계가 없는 하늘, 나머지 반쪽이 마저 열리기 바라는 마음에서다. 남북 정상이 인천에서 비행기를 타고 제주에 내려 한라산에 오르는 날을 기다린다.

飛行山水

제주
동아시아의
배꼽

'제주에서 서귀포가 부산보다 멀다.' 나이 지긋한 제주 토박이들이 하는 말이다. 서울도 1시간이면 가는데 이 무슨 뚱딴지같은 소리인가 하겠지만 심리적인 거리가 그렇다는 얘기다. 예전에는 한라산을 넘어 다니는 왕래보다 배를 타고 부산이나 목포에 가는 경우가 많았기 때문이다. 실제로 제주 살며 서귀포에 가보지 않은 이들이 꽤 있다. 1970년대만 해도 서귀포는 제주시 학생들이 수학여행을 가는 '먼 동네'였단다.

섬이라는 폐쇄 상황은 제주만의 문화를 낳았다. 부조가 그중 하나다. 상가에 가면 상주 모두에게 따로 봉투를 만들어준다. 결혼도 그렇다. 신랑 신부나 그 부모님을 알고 지내는 사이라면 결혼 당사자에게 따로, 부모님에게 따로 봉투를 한다. 제주식 두레인 '수눌음'과 관계가 있다. 환경이 척박해 사람들은 농사도 마을 일도 서로 거들며 살아왔다. 일손과 비용이 많이 들어가는 애경사는 특히 그랬다. '살아서 한 번, 죽어서 한 번 호사한다'라는 말이 생긴 이유다. 살아서는 결혼이고 죽어서는 장례 때다. 잔치를 3일, 장례를 길게는 9일까지 치렀다. 서로 조금씩 보태 위로하고 축하하며 일을 치르던 관습이 부조 봉투에 남은 셈이다. 작은 단위로 생활하다 보니 육지보다 지역색도 촘촘하다. 마을별로 사람 품평을 할 수 있을 정도란다. 외지인이 늘어나며 이 같은 풍경은 점점 옅어져간다.

제주에 철도가 있었다. 협재~한림~애월~내도~이호~제주~조천~김녕 해안을 끼고 운행했다. 섬을 순환하는 193.1킬로미터를 계획했으나 55.5킬로미터만 먼저 개통했다. 일제강점기인 1929년 말에 영업을 시작했지만 사고가 잦아 2년 뒤에 폐업했다. 탄광차만 한 열차 두 량을 사람 힘으로 움직였다. 평지에서는 밀고 언덕에서는 타고 내려갔다. 지금의 일주도로가 철길과 대충 일치한다.

항구 뒤로 보이는 시가지가 구제주다. 공항과 신시가지는 오른쪽에 있어 그림에서 보이지 않는다. 산 왼쪽으로 난 길이 제주와 서귀포를 잇는 지방도 제1131호선이다. 1962년에 확장을 시작해 1969년에 개통했다. 박정희 정권 때 공사가 진행돼 5·16도로라고도 한다. 40.56킬로미터이니 딱 백 리 길이다. 산 중턱 숲 터널을 지날 때면 풍경에 숨이 막힌다. 1982년에 통행료를 없앴다.

한라산은 서귀포 쪽에서 봐야 진짜다. 남쪽 암벽이 제대로 드러나고 제주보다 바다에서 가까워 훨씬 웅장하다. 초겨울 제주는 흰색부터 야자수의 초록까지 온갖 색이 위부터 차곡차곡 쌓인다. 바닷물이 차가워지면 모슬포 앞바다에 방어 떼가 몰려드는데 한라산에 눈이 세 번 내리면 제철이다.

제주는 동해와 서해와 태평양이 만나는 지점이다. 여기서 서울, 상하이, 히로시마가 비슷한 거리다. 동아시아의 배꼽 제주, 써놓고 보니 근사하다.

飛行山水

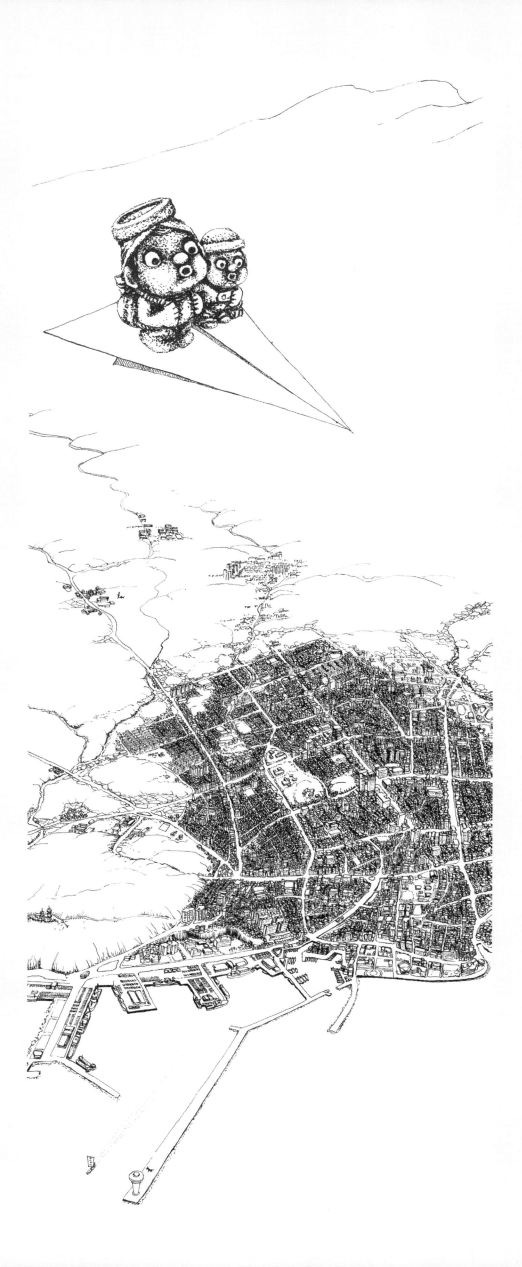

2장

산은 강을 낳고, 강은 들을 낳고, 들은 마을을 낳았다.
마을과 마을이 이어져 도시가 되고, 도시는 세월이 쌓이며 역사를 만들었다.
2,000살이 넘은 도시도 있으니 이 땅의 내력은 길고 깊다.

飛行山水

산과 강과 들과

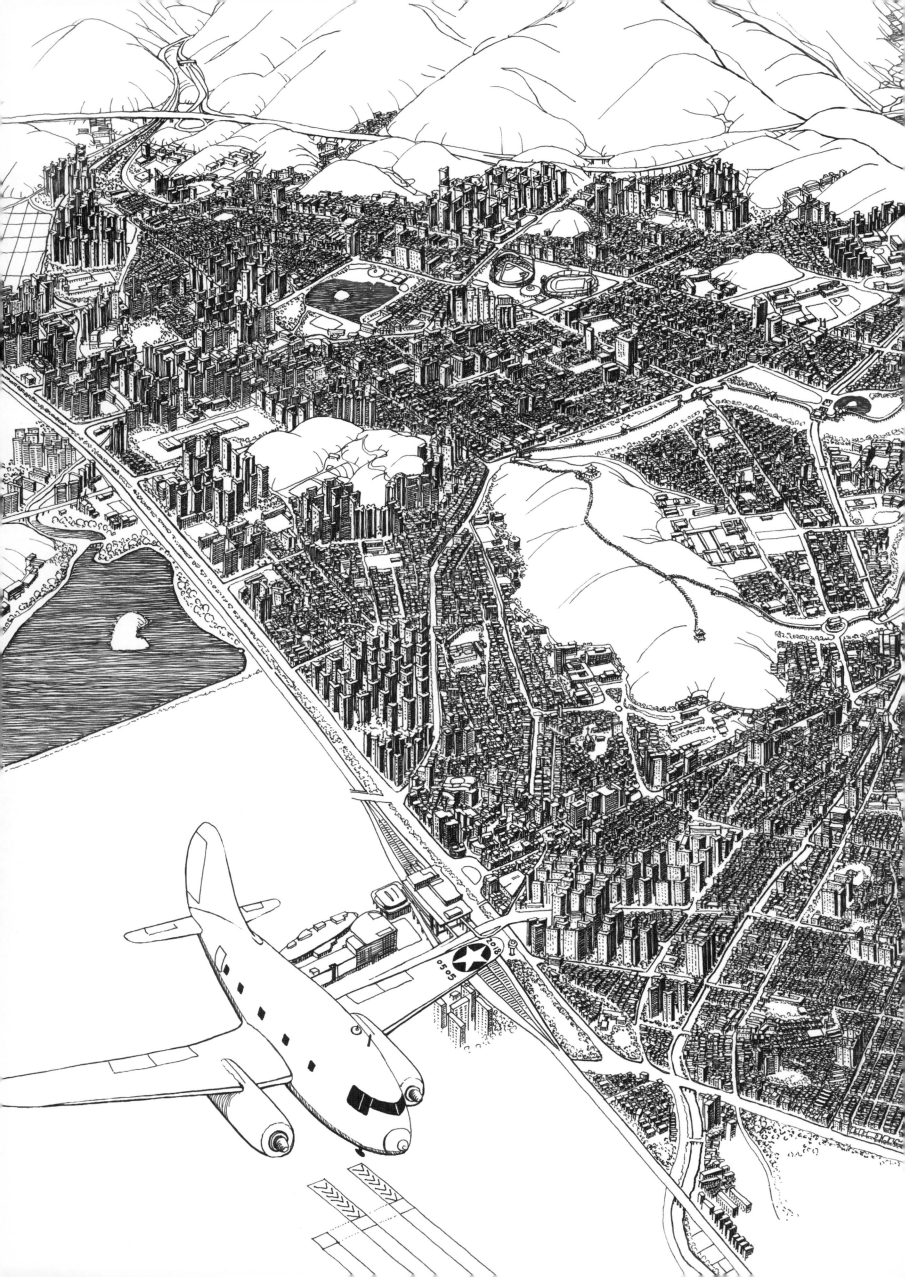

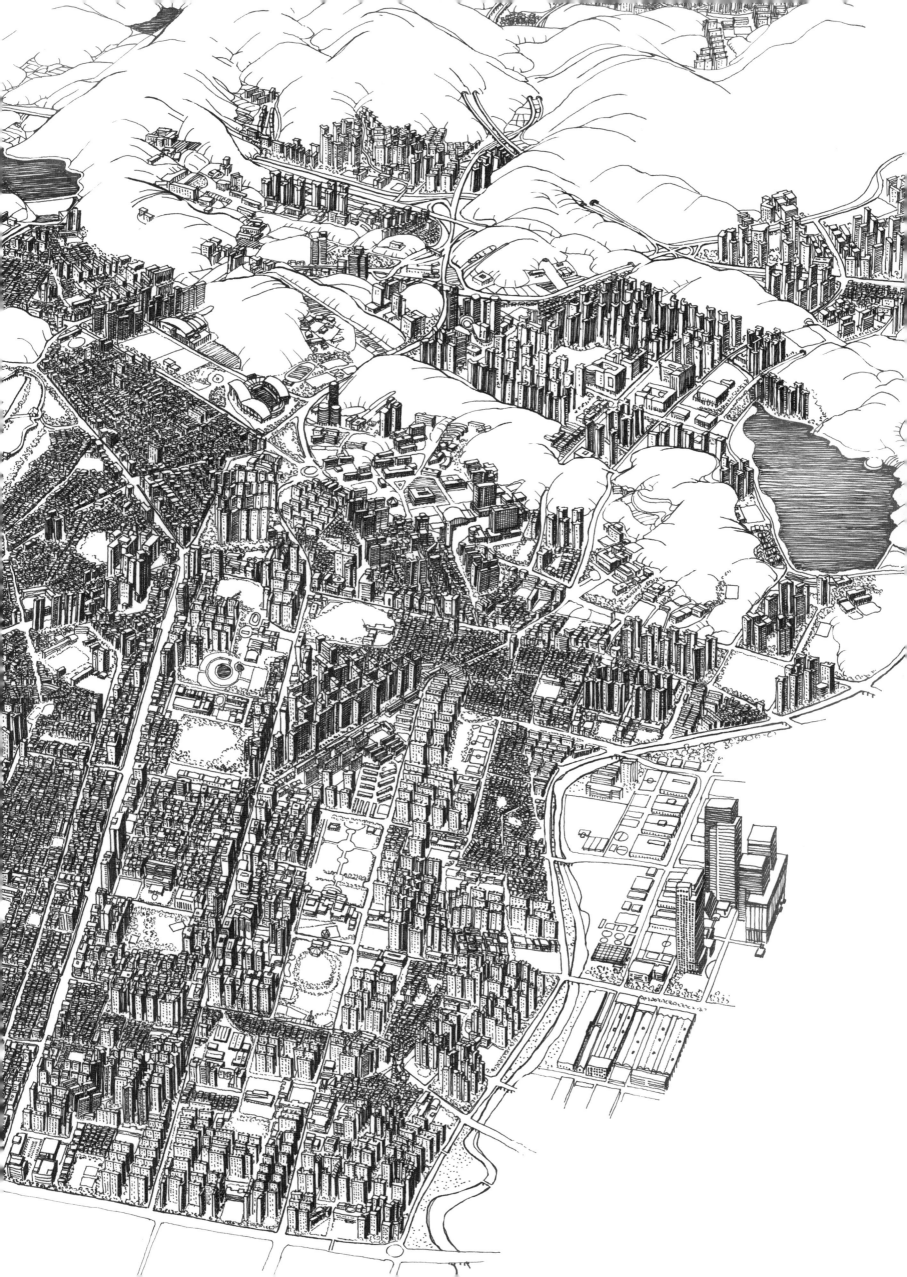

수원
한곳에서 보는
1,000년

경기京畿의 역사는 1,000년이 넘었다. 고려시대인 1018년에 처음 등장하니 말이다. 1,000년 경기의 중심은 수원이고, 수원의 핵심은 화성이다. 조선시대 수원 고을 소재지는 지금의 화성시 화산동 일대였다. 정조대왕은 이곳을 밀어버리고 비명에 간 아버지 사도세자의 묘인 융릉을 조성했다. 그 뒤 새로 만든 고을 소재지가 화성이다. 정조는 왕권 강화와 국가 개혁의 꿈을 이루기 위한 전진기지로 화성을 설계했다.

건축 상식과 달리, 화성의 정문은 남쪽 팔달문이 아닌 북쪽 장안문이다. 임금이 한양에서 성으로 들어올 때 장안문을 이용했기 때문이다. 동서남북 4개의 문 중에서 덩치도 가장 크다. 행차한 왕은 행궁에 머물렀다. 건립 당시 21개 건물 576칸 규모였다. 남한산성, 북한산성, 온양온천에도 행궁이 있었지만 화성에 비할 바는 아니다. 일제가 이를 마구 훼손해 행궁과 성벽을 헐어내고 근대 시가지를 만들었다.

한국전쟁 때 또 한 번 크게 망가졌다. 남쪽으로 밀고 내려오는 북한군을 저지하기 위해 수원에 구축한 저지선이 화성 성곽이었다. 공방이 벌어지며 국군이 장안문 주위에 매설해둔 지뢰를 건드려 북한군 전차 두 대가 주저앉았다. 전쟁 와중에 장안문 문루와 홍예가 파괴돼 절반도 남지 않았다. 동쪽 창룡문도 불탔다. 폭약을 실은 국군 트럭이 지나가고 있을 때 미국 전투기가 북한군으로 오인해 폭격을 했다. 서북공심돈, 화서문, 동북공심돈, 서장대도 온전하지 못했다. 남수문은 여러 차례 수해를 입었다.

수난의 기억을 간직한 화성은 1997년 유네스코 세계문화유산이 됐다. 우여곡절이 있었다. 까다로운 조건 때문이었다. 건축물은 아무리 의미가 있고 훌륭해도 원래 모습이 아니면 등재되기 힘들다. 현장 조사를 나온 심사위원들은 시큰둥했다. 옛 모습이 아니라, 현대 기술로 대충 만든 것 아니냐고 의심했다. 화성성역의궤가 이를 뒤집었다. 의궤란 의식의 궤범, 즉 따라야 할 기본이라는 뜻이다. 1794년부터 1796년까지 2년 8개월 동안 화성을 짓는 중에 있었던 모든 일들을 글과 그림으로 남긴 10권 10책의 자료다. 성을 쌓은 방법, 건설 일지, 공사에 쓴 장비의 자세한 모습과 사용법, 들어간 자재의 종류와 수량, 그것을 가져온 지방, 담당 부서와 관리 이름, 왕이 내린 지시, 각종 보고서까지 빠짐없이 기록했다. 돌을 다루는 기술자 642명, 목수 335명, 단순 노동을 한 백성들의 이름과 일한 날수까지 써놨다. 화성건축종합보고서인 셈이다. '여기 적힌 대로 했소' 하며 근거를 들이대자 심사위원들도 두 손을 들었다. 설계 도면과 관련 자료를 바탕으로 화성은 완전 복원이 가능하다.

프로축구 수원삼성블루윙즈와 수원FC 로고에는 화성이 들어가 있다. 그만큼 상징성이 크다. 2011년 팔달문 양옆과 남

수문 일대를 빼고는 화성 둘레 성곽을 모두 연결했다. 3시간 정도면 느긋이 걸어서 한 바퀴를 돌 수 있다. 팔달문 부근엔 못골시장과 영동시장 같은 재래시장과 상가들이 빽빽하게 들어차 있어 완전 복원에는 많은 예산과 시간이 필요하겠다.

모수국牟水國, 매홀買忽(물골), 수성水城, 수주水州, 수원水原 등 마한 때부터 조선시대까지의 지명 변천 과정을 보면 수원은 물의 고장이다. 광교산과 백운산 등지에서 출발한 4개의 하천이 시내를 관통해 서해로 흘러든다. 여기서 '수水'는 강보다는 바다의 의미가 크다. 지금도 수원 옆 평택에 해군함대사령부가 있다.

미국 시카고 자연사박물관에는 세계에서 단 하나뿐인 서호납줄갱이 표본이 있다. 이 물고기의 고향이 수원 서호다. 1911년 미국 스탠퍼드대학교 총장 조던 박사가 당시 조선총독부 총독 데라우치의 초대로 한국에 왔다. 2년 뒤 그는 메츠 박사와 함께 「한국에서 알려진 어류 목록」이라는 논문을 발표한다. 한반도에 사는 민물고기 75종과 바닷물고기 254종을 기록한 내용이다. 이 중 10종은 신종이었고, 납줄갱이를 비롯한 3종을 서호에서 채집했다. 1926년 서호 개수를 위해 제방을 부수며 가뒀던 물을 몽땅 빼냈다. 예정보다 빠른 날짜였다. 희귀종을 채집하려 기다리던 경성제국대학교 생물학 교수 모리 타메조가 부랴부랴 현장에 갔지만 물고기들이 모두 휩쓸려 나간 뒤였다. 배수로 웅덩이에서 겨우 채집한 표본 두 마리도 지금은 남아 있지 않다. 그 뒤 서호납줄갱이는 사라졌다.

수원청개구리는 살아남았다. 1980년 일본 학자 구라모토가 수원에서 발견했다. 청개구리보다 몸이 좀 작고 머리와 뾰족 턱 아래엔 노란빛이 돈다. 개발로 인해 서식지가 파괴되며 2012년 멸종위기 1급으로 지정됐다. 실험실에서 번식시킨 개구리를 인공으로 조성한 습지에 풀어놔 멸종위기를 넘겼다.

수원은 이제 첨단 산업도시가 됐다. 삼성전자 본사는 서울 강남 서초동이 아니라 수원 영통구에 있다. 삼성전기와 삼성전자서비스 본사도 마찬가지다. SK그룹의 모태인 선경직물이 있던 도시 또한 수원이다. 창업자 최종건의 본관이 수성이다.

그림 속 통통한 비행기는 미군 수송기 C-46이다. 한국전쟁 때 수원비행장을 뜨고 내리며 군수물자를 날랐다.

정조의 꿈, 전쟁의 상처, 미래 산업이 얽히고설켜 수원은 이래저래 역동감 넘친다.

飛行山水

오산
다섯 중 하나는 학생

1982년 겨울, 오산에 처음 가봤다. 기숙사 룸메이트인 친구를 만나러 간 길이었다. 시대는 우울했고 날씨는 음울했다. 영등포에서 기차를 타고 갔는지 남부터미널에서 시외버스를 타고 갔는지 가물가물하다. 서울~천안 간 전철은 2005년 1월 20일 개통했다. 1989년 시가 된 오산은 당시에는 경기도 화성군 소속의 읍이었다.

읍내는 작고 조용했다. 지붕마다 텔레비전 수신안테나가 삐죽이 솟은 나지막한 단층집들이 다닥다닥 붙어 있었다. 높은 건물이라야 간선도로 양옆의 2, 3층짜리가 전부였다. 해가 남아 있던 시간에 친구 집에 갔는데 어머니는 배고프겠다며 먹을거리를 득달같이 내놓으셨다. 곧바로 저녁을 차려내셨는데 고봉밥이었다. "무라, 마이 무라, 젊은 알라들이 그거 묵고 뭐이 배부르다고 그라노, 무라." 사양할 수 없어 싹싹 비운 밥그릇에 어머니는 또 밥을 담아내며 상머리를 지켰다. 그 밤 남산만 한 배를 붙들고 이리저리 뒹굴던 기억이 아직도 또렷하다. 자식 친구라면 다 내 아이처럼 보이는 것은, 세대 불문인 모양이다. 다음 날 역전 건너 다방에서 친구의 친구들을 만나 무슨 얘기인가를 나누었는데, 먼지 풀풀 날리던 길과 잿빛 건물, 커피향이 추억으로 남았다.

오산에는 그 뒤로 거의 10년에 한 번 정도 들렀다. 달리기를 잘해 날렵하던 친구의 허리는 두툼해졌고 나는 이제 그보다 흰머리가 많다. 아장아장 걷던 아이들은 그새 윤기 흐르는 청춘이 됐다. 오랜만에 친구를 만날 겸 동네도 돌아볼 겸 길을 나섰다. 바로 독산禿山에 올랐다. 독禿은 대머리를 말한다. 민둥산이라 그리 불렀으리라 생각했는데, 산 정상 보적사까지 올라가는 길 양옆으로 아름드리나무가 가득하다. 오산에서 가장 높은 이 산은 해발 208미터다. 서울 남산보다 낮은데 웬걸, 절 앞의 우람한 느티나무 아래에 서니 분당, 수원, 동탄, 용인이 한눈에 들어온다. 산 아래 펼쳐진 시가지에는 내 기억 속의 모습이 없다.

도시는 어디나 생기가 넘친다. 탁한 물 흐르던 오산천은 갈대 일렁이는 공원이 되었다. 잔디가 곱게 깔린 천변에는 아이 데리고 산책 나온 젊은 부부들이 유달리 많다. 주민 평균 나이가 30대 중반, 전국에서 세 번째란다. 거제, 창원, 울산 같은 산업도시의 특징인데 오산은 아모레퍼시픽 이외에는 큼직한 공장이 없다. 수원이나 서울로 출퇴근하는 이들이 많다는 얘기다. 집값이 비싸지 않고 교통이 편리해진 덕도 있겠다. 시민들이 젊으니 학교가 많아 대학교 2개, 고등학교 8개, 중학교 9개, 초등학교가 21개다. 모두 41개 학교에 4만여 명의 학생이 다닌다. 주민 다섯 중 하나는 학생이다.

그림 속 비행기 자리가 동탄, 시가지를 가르며 흐르는 하천이 오산천이다. 경부고속도로는 오른쪽에 살짝 걸쳐 있다.

飛行山水

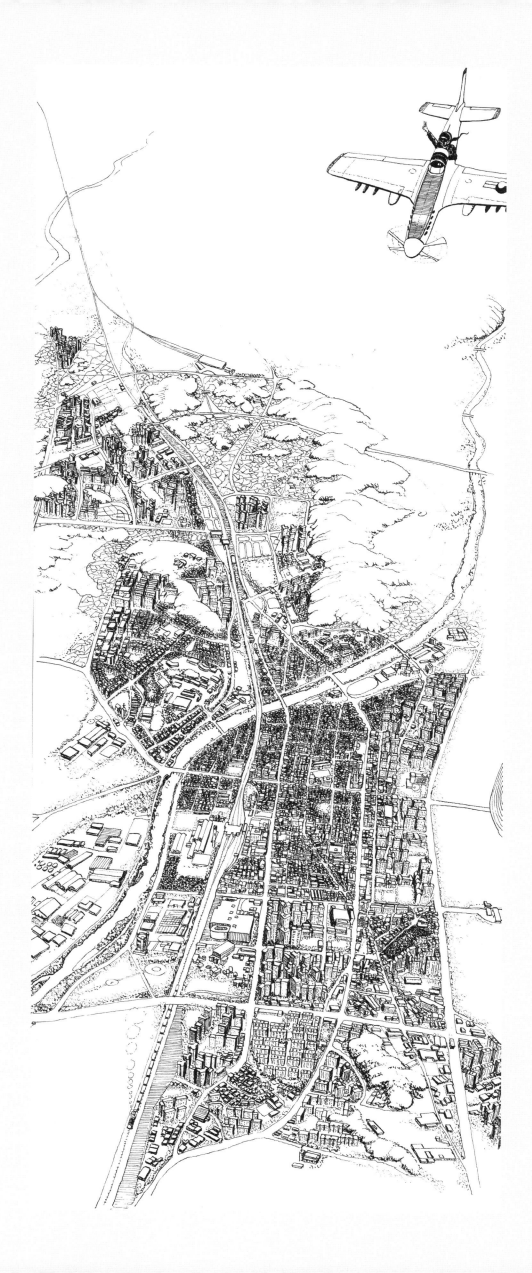

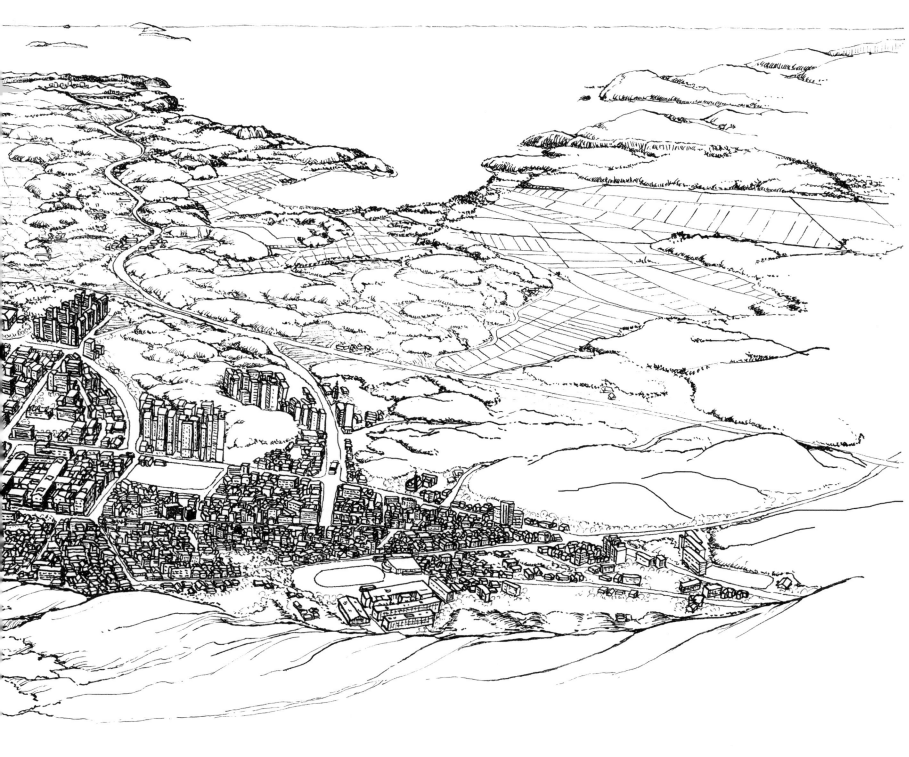

향을 돌렸다. 태안반도에서 폭이 가장 좁은 길목은 안면읍 창기리와 태안군 신온리 사이다. 조선시대에는 200미터 정도였다. 이곳을 잘라 인조 때인 1638년 마침내 판목운하를 완공했다. 한반도 첫 운하다. 안면은 졸지에 섬이 돼 1970년 연륙교가 생기기 전까지는 배로 건너야 했다.

한반도에서 봤을 때, 중국 산둥반도와 가장 가까운 뭍이 황해도에서는 장산곶, 충청도에서는 태안이다. 태안 바닷가에서 라디오 주파수를 맞추다 보면 중국 방송이 들리기도 한다. 곳곳에 중국과 교류하던 흔적이 남아 있다. 백화산 중턱 바위에 돋을새김한 백제시대 삼존불도 그중 하나다. 서산마애삼존불과 달리 키 큰 여래상이 양쪽에서 가운데 있는 작은 보살을 호위한다. 그런데 이 세 분은 면벽수행을 하고 있는지 바다를 등지고 서 있다. 태안에는 중국 성씨인 소주蘇州가씨가 많다. 시조인 명나라 장수 가유약賈維鑰의 출신지가 중국 장쑤성 쑤저우(소주)다.

바다를 메우기 전에는 바닷물이 태안 읍내 코앞까지 들어왔다. 올록볼록한 해변을 따라 의항, 모항, 어은돌항, 드르니항, 백리포, 천리포, 만리포 같은 포구들이 점점이 박혀 있다. 그 안쪽에는 두에기, 꽃지, 잔디밭머리, 깊은갈매기, 우대꼬지, 세모랭이, 작은장돌, 숭어둠범 같은 마을들이 앉아 있다. 솔·곰·길마는 섬이고, 딴똥문이·돗개·진거더는 산과 들의 이름인데 읽어보면 하나같이 혀에 감긴다. 크고 작은 섬, 순한 구릉들, 올망졸망한 방풍림과 몸을 섞은 반듯한 들판…. 태안泰安은 이름처럼 크게 편안하다.

그림 속에서 하늘을 나는 저 대하, 가을날 태안에 가면 넘쳐난다.

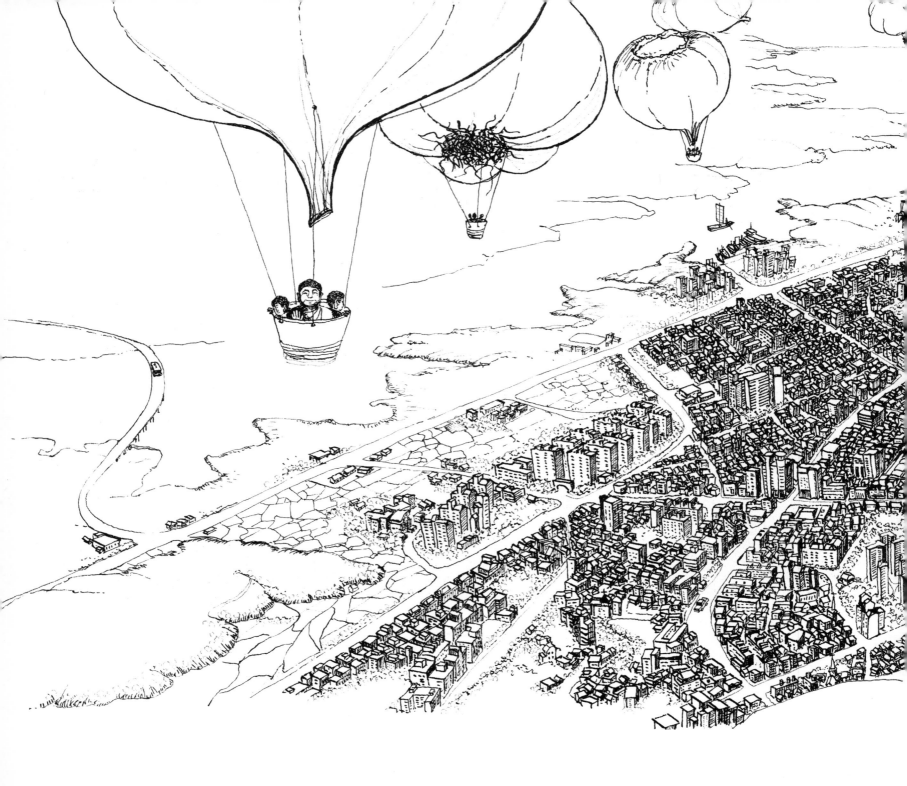

서산

서산이라 쓰고
스산이라 읽다

서산에서는 서산이라고 말하면 금세 다른 동네 사람임이 들통 난다. 여기서는 서산이라 쓰고 '스산'으로 읽는다.

"맛이 읎을 거유. 우리 집은 기름에 볶은 반찬이 읎어서 유."

동부시장 옆 식당에서 이른 점심으로 우럭젓국을 먹는데 주인장인 '스산댁'이 툭 던진다. 손님의 행색을 보아 달고 기름진 음식에 절어 사는 서울 사람이라 생각했을 테다. 맛이 없기는커녕 오디순장아찌, 새우젓, 오이소박이, 멸치볶음 무엇 하나 넘치고 모자람이 없다. 정작 놀란 것은 아주머니가 다듬는 마늘이다. 통마늘 하나가 손바닥에 꽉 찬다. 일악이지一握二指가 실감 난다. 말아 쥔 손에 손가락 두 개를 더한 크기란 뜻인데, 이 정도는 돼야 여기서 마늘 대접을 받는다. 서산과 태안의 육쪽마늘은 클뿐더러 단단하고 향이 짙어 씹으면 눈물이 쏙 빠진다. 조선시대에는 맹랄猛辣이라 불렸단다. 엄청 맵다

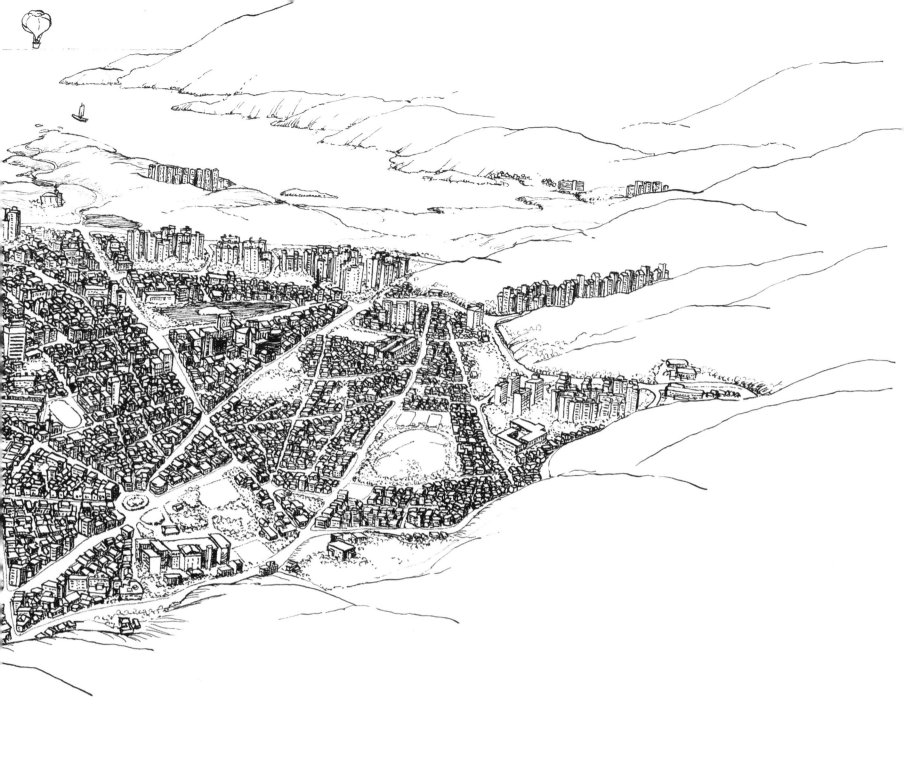

는 뜻이다. 두 지역은 붙었다 떨어졌다 해왔는데 일제강점기인 1914년부터 하나였고, 1989년에 분리됐다. 대개의 주민들은 지금도 서로 같은 동네라고 생각한다. 서산 수협의 본소는 지금도 태안에 있다.

서산은 개발연대에도 거의 변화가 없는 농촌 지역이었다가 뒤늦게 발전하기 시작했다. 1990년대 대산에 석유화학 단지가 들어서고, 2001년 서해안고속도로가 완전 개통되고, 2002년 안면도 국제꽃박람회가 열리면서부터다.

서산의 지형은 지난날과 아주 다르다. 태안과 마찬가지로 오래전에는 그림에서처럼 읍내 가까이까지 물이 들어왔다. 밀물에 얹혀 꽃게며 우럭이며 새우를 실은 통통배가 들어오고, 썰물에 드러난 갯벌에서 아낙들은 조개를 캤을 테다. 들쭉날쭉하던 해안선은 둑을 쌓으며 많은 곳이 직선으로 바뀌었다. 발 앞에 넘실대던 바다는 멀찍이 물러났다. 들을 얻었지만

갯벌은 사라졌다. 사각으로 재단된 땅은 대개 간척지다. 일제강점기부터 진행해온 사업은 1982년 B지구 방조제 1,228미터, 2년 뒤에는 A지구 방조제 6,458미터가 완성되며 끝났다. A지구 공사 때 폐유조선을 끌고 와 무시무시한 마지막 물길을 틀어막은 고 정주영 회장의 이야기는 전설이 됐다. 서산에도 경북 영주에 있는 절과 이름이 같은 부석사가 있다. 영주 부석사는 소백산맥을 내다보는데, 바다를 바라보던 서산 부석사는 너른 들을 내다본다. 서산은 가수 심수봉과 비(정지훈)의 고향이다.

그림은 시청 뒤 부춘산 전망대에서 본 풍경이다. 마늘 모양의 열기구를 타고 마애삼존불이 읍내 구경을 나오셨다. 운산면 산속이 심심한가 보다.

충주
산속에 가득한 보트

1972년 태풍 베티가 덮쳐 남한강 유역에 대홍수가 났다. 강이 넘치며 충주에도 시가지까지 물이 들어왔다. 그림 위쪽 강 옆 입석마을에 있던 거대한 돌도 쓰러졌다. 마을 지킴이 같은 돌이라 동네 청년들이 다시 세워놓았다. 1979년 근처를 답사하던 지역 향토문화연구모임이 돌에 쓰인 희미한 글자들을 찾아냈다. 봉인이 해제되는 순간이었다. 처음엔 신라 진흥왕비로 추정했다. '고구려왕은 신라왕과 오래도록 형제 관계를 맺는다'라는 비문 내용이 밝혀지며 학계가 흥분했다. 대륙 세력이 남진했다는 증거였다. 지금까지 한반도에서 발견된 유일한 고구려비다. 가까이에는 중앙탑이라고 부르는 탑평리7층석탑이 있다. 통일신라 전성기 때 양식이다. 삼국시대 충주 지역은 세력 각축장이었다. 유적 발굴 과정에서 쏟아진 백제, 고구려, 신라의 연대별 유물들이 이를 증명한다. 마지막 승자는 신라였다. 고구려를 밀어낸 진흥왕은 이 자리에 제2의 수도인 국원소경을 만들고 경주 사람들을 이주시켰다. 통일 뒤에는 중원경으로 이름을 바꾸었다.

강이 만나는 합수머리 옆 볼록한 동산이 탄금대다. 가야에서 신라로 투항한 우륵이 여기서 가야금을 탔단다. 임진왜란 때 신립이 배수진을 쳤다가 패배하고 강물에 몸을 던진 현장이기도 하다. 속리산에서 발원해 북진해 온 달래강이 왼쪽이고, 오른쪽 강줄기는 백두대간을 휘돌며 서진해 온 남한강이다. 충주댐은 남한강 쪽에 있다. 두 개의 댐이 만든 호수가 시가지를 감싸고 있다. 충주호가 형, 탄금호가 동생이다. 동생은 중앙탑 아래에 수문을 두고 있는데 형이 물을 쏟아내면 일단 탄금호에 가둔다. 이 물로 한강 수위를 조절하고 소규모 발전도 한다. 연간 수위 변화가 50센티미터 안쪽인 이 호수 덕에 산간 도시 충주는 조정의 메카가 됐다. 크지 않은 도시에 중·고·실업 조정팀이 모두 있다. 여기에서 2013년 세계조정선수권대회가 열렸다. 보트하우스에 200여 척의 보트가 오와 열을 맞춰 늘어서 있다. 각양각색의 레이스 보트를 보자니 여기가 바다인지 호수인지 헷갈린다. 그림 속 학꽁치를 닮은 저 배는 타수 1명과 조수 8명이 타는 17미터짜리 에이트다. 7,000만원이 넘는다.

지금은 외곽에 아파트가 빼곡하지만 20년 전만 해도 시가지 주변은 온통 사과밭이었다. 소태, 동량, 이류, 금가, 야동 등 재미난 지명이 많다. '야동'은 철광산과 대장간이 있던 동네라 붙은 이름이다. 그림 맨 위에 강을 건너는 다리가 보인다. 신경림의 시 「목계장터」의 배경이다. 목계는 조선 후기까지만 해도 영남과 서울을 연결하는 한강 최대 중계무역기지였다. 강 가운데를 따라 서울로 내려가는 배와, 강가를 거슬러 올라오는 선단의 모습이 장관이었단다.

세월은 흐르고 풍경도 변한다.

飛行山水

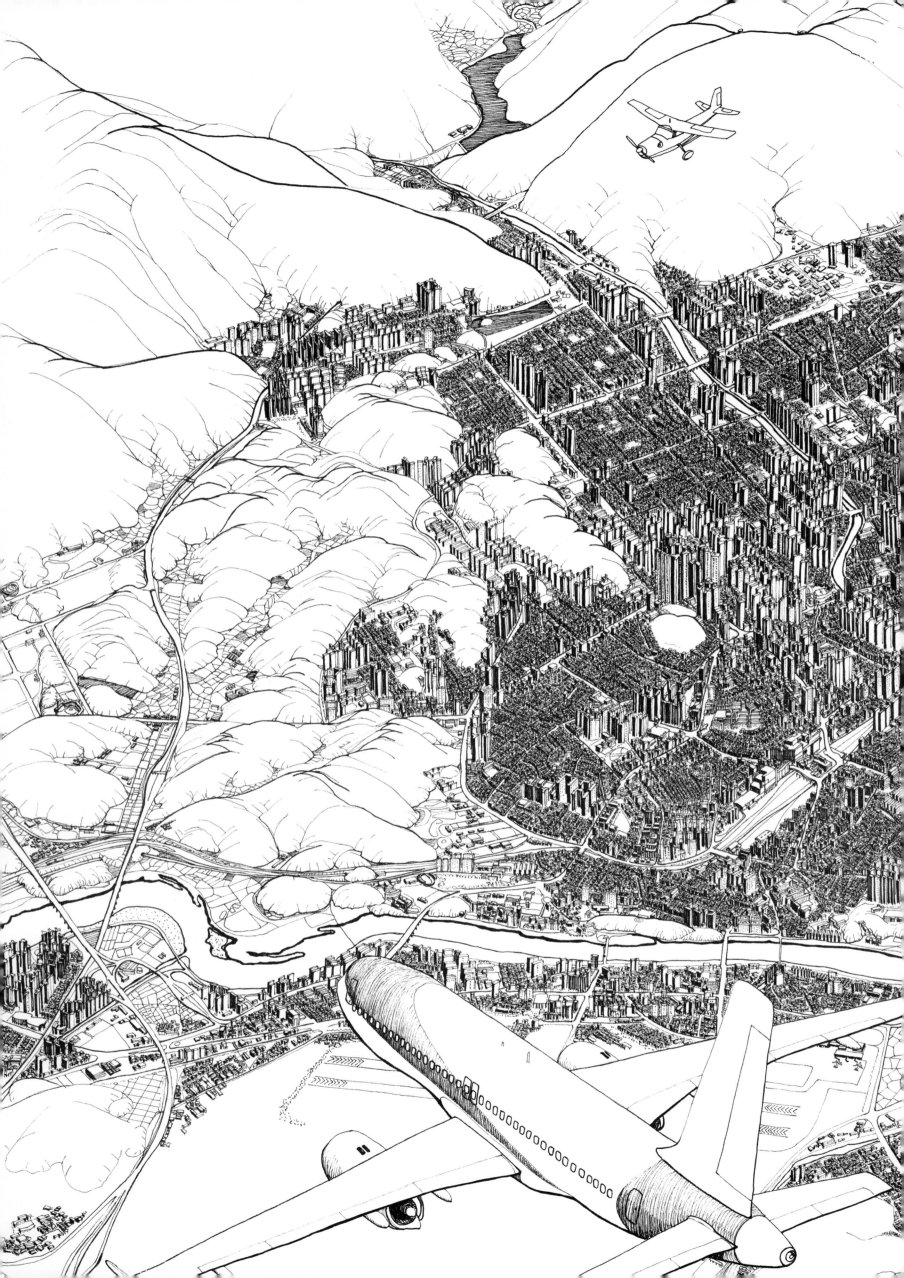

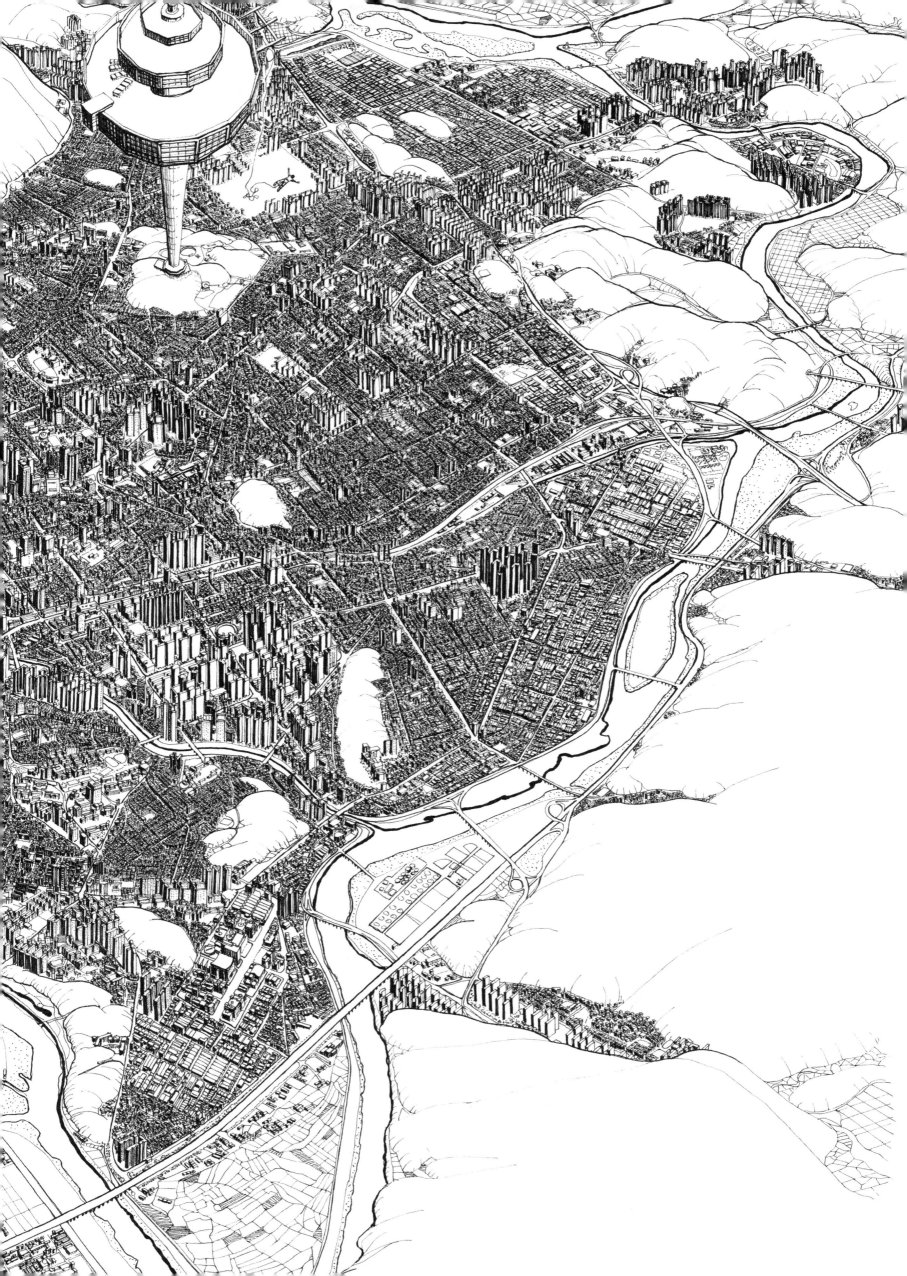

대구
치느님을
영접하려면

매년 7월 말 대구에 가면 이 땅의 모든 치킨과 맥주가 있다. 치맥페스티벌 덕이다. '치느님'을 모시려 5일간 100만 명 이상이 찾는다. 2인 1닭에 1인당 맥주 500cc를 마신다면 5일 동안 닭 50만 마리와 맥주 5억 cc를 소비하는 셈이다. 양념치킨과 치킨 무가 대구에서 개발됐다니 대구와 닭은 인연이 깊다. 평화시장에는 닭똥집 골목까지 있다. 멕시칸, 교촌, 처갓집, 호식이두마리, 멕시카나, 땅땅, 스모프, 또이스, 종국이두마리, 별별 등이 모두 대구에서 출발한 프랜차이즈다. 치킨집이 1,900개가 넘는다. 성지라 할 만하다. 치킨은 대구서 인정받아야 전국에서 통한다는 말이 그래서 나왔을 테다.

맥주 안주엔 치킨이라지만 소주 안주로 첫째는 뭘까. 대봉동 김광석길 담벼락 그림에 재미있는 답이 있다. 선술집에 등을 보이고 앉은 청년이 묻는다. "형, 소주 안주로 제일 좋은 게 뭔 줄 알아요? 그건 말이에요… 김광석이 노래예요. 소주 안주로는 김광석 노래가 최고라고요." 김광석은 떠났지만, 그가 태어난 이 동네는 명소가 됐다. 막창의 고향도 대구다. 육개장, 막창구이, 뭉티기, 찜갈비, 누른국수, 야키우동, 납작만두, 따로국밥도 소문났다.

서울 여의도한의원 변희승 원장이 추억하는 고향 대구는 지금과 꽤 다르다. "1970년대 말, 다니던 중학교가 중구에서 수성구로 이사했어요. 경산으로 넘어가는 동네인데 논과 밭가운데 덩그러니 학교 건물만 있었지요. 공사가 덜 끝나 주변이 어수선했고요. 체육시간을 비롯해서 틈만 나면 운동장 돌을 줍는 게 일이었어요." 수성구는 이제 아파트 숲으로 변해 대구의 강남이 됐다.

지도를 펴고 보면 대구는 영남 한가운데 있다. 부산은 개항 이후에 부상했다. 바다를 멀리하고 대륙과 관계를 중시하던 조선시대까지는 경북은 물론 경남의 물산까지 대구로 모이고 흘어졌다. 서문시장과 약령시가 그 중심에 있었다. 여느 대도시와 달리 대구의 핵심 도심은 동성로 일대 하나다. 여기서 시가지가 방사형으로 뻗어나간다. 삼국시대에 조성한 달성토성(달성공원)부터 조선시대 경상감영과 대구읍성, 현재의 동성로가 모두 거기서 거기다. 본래 분지 중심에 터를 잡은 덕이다. 최대 번화가는 조금씩 이동한다. 1905년 대구역이 생긴 뒤에는 읍성 북쪽 북성로, 광복 이후에는 그 바로 남쪽인 향촌동과 교동, 1970년대부터는 동성로~반월당이 중심가가 되어 지금까지 이어오고 있다. 서문시장에서 삼성상회터, 근대 골목, 약령시, 동성로, 김광석다시그리기길(방천시장)까지가 천천히 걸어 대구 중심을 시간여행 할 수 있는 길이다. 도중에 만나게 되는 계산대성당은 1899년에 건립했다. 영남에서 가장 오래된 성당이다.

삼성그룹이 대구에서 출발했다. 의령 출신 이병철은

1938년 서문시장 한쪽에서 삼성상회를 열었다. 인근 청과물과 건어물을 모아 만주와 북경 등으로 수출하고 별표국수도 만들어 팔았다. 광복 이후 삼성물산공사로 이름을 바꿔 서울로 진출한다. 옛 가게는 1997년에 철거했고, 지금은 그 자리에 25분의 1로 축소한 모형을 만들어놓았다. 프로야구 삼성라이온즈가 대구를 연고지로 삼은 이유다. 원년인 1982년부터 고향을 지킨 팀은 삼성과 롯데뿐이다. 강한 보수성 때문일까. 대기업의 공세 속에서도 전국 유일 토종백화점인 대구백화점이 꿋꿋하게 버티고 있다.

고려 왕건과 후백제 견훤 사이에 벌어진 공산전투에서 비롯한 지명이 유독 많다. 팔공산, 왕산, 일인석, 독좌암, 파군재, 해안, 반야월, 안심, 반월당, 실왕리, 미리사, 살내천 전탄, 무태, 연경, 나발고개, 탑들, 지묘동, 불로동, 안일사, 안지랑, 왕굴, 입석동….

신숭겸과 김락을 비롯한 왕건 휘하 장수 8명이 공산에서 목숨을 잃었다고 팔공산八公山이다. 왕건이 전투에 패해 피신하던 표충사 뒷산이 왕산王山, 쫓기다가 보니 한밤중에 달이 떠 있어 반야월半夜月, 여기서 겨우 마음을 놓았다고 안심安心이다. 어른들은 피란 가고 아이들만 남아 있었다고 불로동不老洞, 전투 중에 부하들이 큰 돌을 가져다 놓은 동네는 입석立石이란다.

대구는 사과 주산지였다. 1980년대까지만 해도 교과서에 실릴 정도였다. 온난화 영향으로 사과 산지는 이제 청송, 영양, 양구 같은 높은 산간으로 옮겨 갔다. 북쪽 1,193미터 팔공산과 남쪽 1,084미터 비슬산 사이로 시가지가 펼쳐져 있다. 그 가운데를 남에서 북으로 신천이 흐른다. 신천은 금호강과 만나고 금호강은 낙동강으로 흘러 들어간다. 하도 더워 대프리카(대구+아프리카)라 부르기도 하지만 녹지가 늘어나며 웬만큼 악명을 벗었다. 도시가 크니 고속버스터미널 두 곳과 시외버스터미널 다섯 곳에서 사방으로 차들이 나간다. KTX와 SRT는 대구역이 아니라 동대구역에 선다. 경북대학교는 대구에 있고 대구대학교는 경북 경산에 있다. 대구와 경산은 사실상 연결돼 있고 지역 전화번호도 053으로 같다.

그림은 방위를 바꾸어 그려 위가 남쪽이다. 83타워는 본래 우방타워였는데 이랜드그룹으로 소유권이 넘어가며 이름을 바꿨다. 77층 전망대에 서면 팔공산까지 한눈에 들어온다.

숨은그림찾기: 스카이다이빙하는 사람.

飛行山水

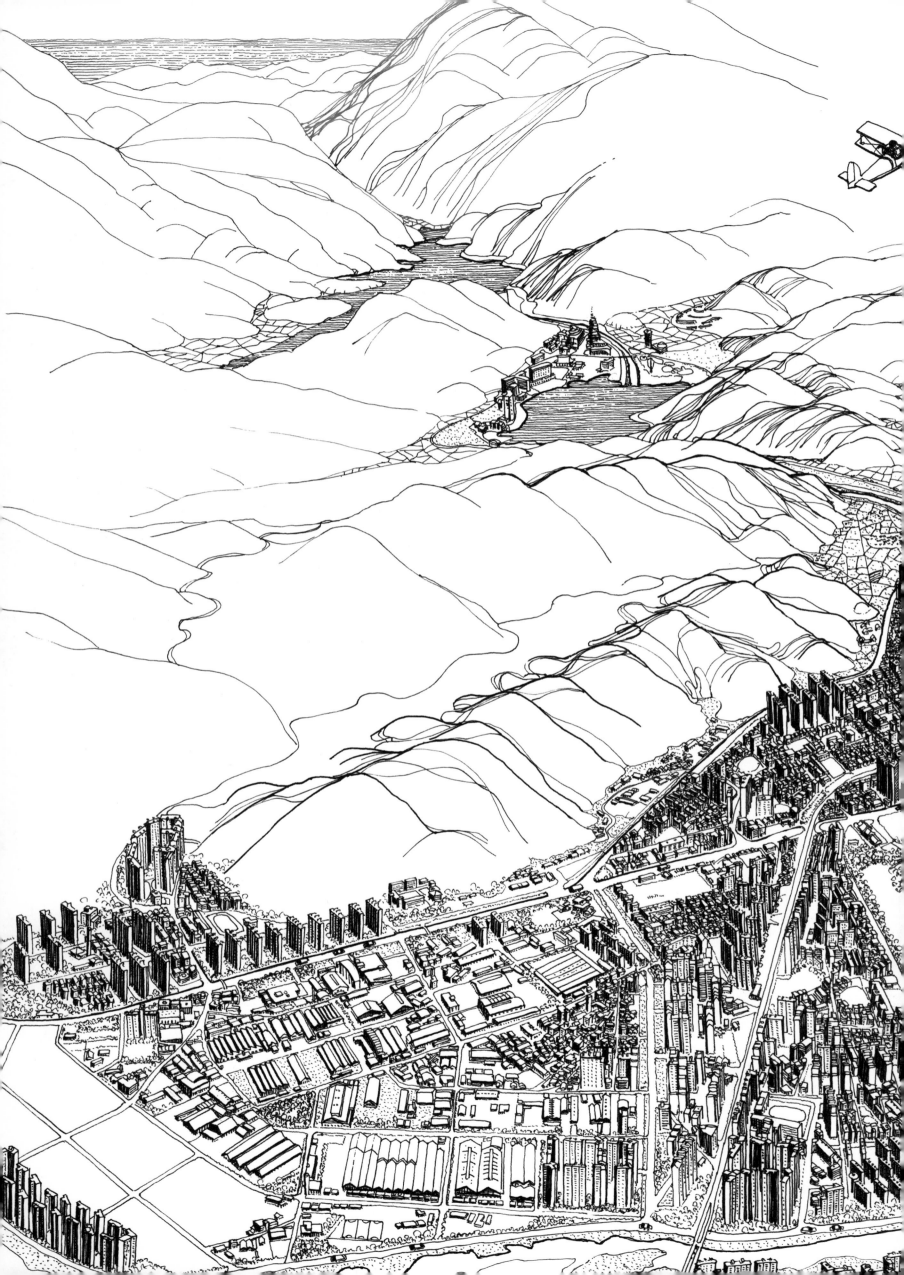

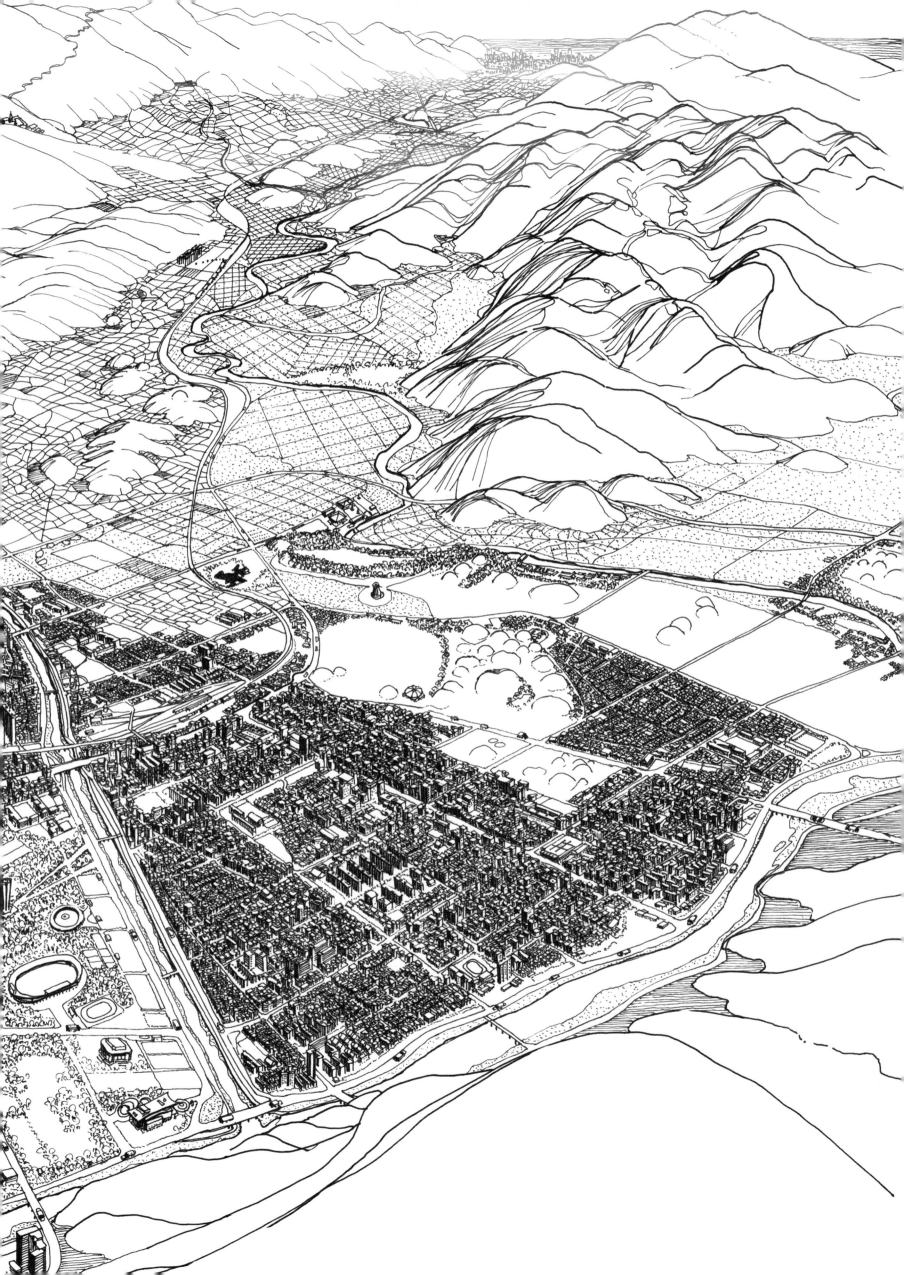

경주
삶과 죽음의 나지막한 동거

"칠불암요. 그쪽에서 들판 너머로 보이는 동부 능선이 장관이지요. 겹겹이 늘어선 봉우리들을 손가락으로 톡 치면 동해로 주르르 쓰러질 것 같아요. 도미노처럼 말입니다." 2016년 여름에 경주를 돌아봤다. 당시 국립경주박물관 유병하 관장에게 좋아하는 곳을 물으니 주저 않고 답을 한다. 뜻밖이었다. 경주는 나이 2,000살이 넘고 1,000년 동안 신라의 도읍이었다. 통일신라 때는 당·왜·아랍 상인들까지 드나들던 국제도시였다. 조선시대에는 안동과 함께 영남 남인의 거점이었다. 지금도 건물을 지으려 땅을 파면 유적과 유물이 나와 공사가 지연되는 경우가 허다하다. 개발에 제한이 많아 시내 가운데를 흐르는 북천 남쪽 구도심엔 4층 이하 건물이 대부분이다.

불국사와 석굴암을 비롯한 유네스코 세계문화유산이 즐비하다. 남산, 월성, 대릉원, 황룡사, 산성 등 5개의 문화유적지구에 이어 양동마을과 옥산서원도 등록됐다. 남산과 토함산을 포함한 경주 일대는 1968년에 국립공원으로 지정됐다. 지리산에 이어 두 번째다.

2016년 9월 12일 오후 8시 32분 리히터 규모 5.8 지진이 일어났다. 진앙은 경주 남서쪽 8킬로미터 지점이었다. 1978년 한국에서 지진 관측을 시작한 뒤 최대 규모였다. 600여 차례 여진이 뒤따랐다. 불국사 다보탑 난간이 떨어져 나가고 첨성대도 북쪽으로 기울었다. 2,000여 채가 넘는 한옥이 피해를 입었다. 여파가 인근까지 미쳐 대구와 부산의 철도가 운행을 멈추기도 했다.

경주박물관은 기적처럼 재앙을 피했다. 신라금관, 불상, 기마인물상, 석조물처럼 충격에 취약한 유물들 상당수가 전시 중이었다. 순회전을 위해 아프가니스탄 고대 황금 유물들도 들어와 있었다. 두 달 전 울산 앞바다에 일어난 지진이 약이 됐다. 박물관 측은 혹시나 해서 나무, 모래, 실리콘, 낚싯줄 등을 이용해 안전조치를 취해놓았다. 천마총 출토 금관의 경우 높은 받침대 위에 올려놔 낚싯줄로 고정하지 않았다면 굴러떨어져 부서질 뻔했다. 경주의 사례는 지진에 대비한 문화유산 보존 매뉴얼을 갖추는 계기가 됐다.

토함산 북사면을 타고 내린 물이 덕동호로 모이고, 이 물은 보문호와 북천을 거쳐 형산강과 만난다. '부처의 나라' 남산을 감싸며 흐르는 형산강은 북진하며 포항에서 영일만으로 빠져나간다. 북천을 경계로 도시 풍경이 확연히 다르다. 그림에서 보면 신라의 자취는 북천 오른쪽에, 고층아파트와 산업단지 같은 현대 풍경은 왼쪽에 있다. 많은 이들이 경주를 내륙도시로 알고 있다. 시가지와 바다 사이에 토함산이 있어서인데 경주는 해안도시다. 감은사지와 문무대왕암이 있는 양북과 감포해변도 경주이니 말이다.

그림 여백 속에 봉긋봉긋 솟은 원들이 왕릉이다. 월성은

신라 궁궐이 있던 자리로 반달처럼 생겨 반월성으로도 부른
다. 그려놓고 보니 지금의 경주도 반달 모양이다. 삶과 죽음의
사이는 멀기도 하고 가깝기도 한데, 느릿한 도시 경주에서 위
압감을 주지 않는 무덤과 층 낮은 집들은 나지막하게 동거한
다. 오른쪽 위에 희미하게 울산이 보인다. 비행기 기수 앞이
불국사, 그 뒷산이 석굴암을 품고 있는 토함산이다. 수평선 아
스라한 동해가 그 너머에 있다.

飛行山水

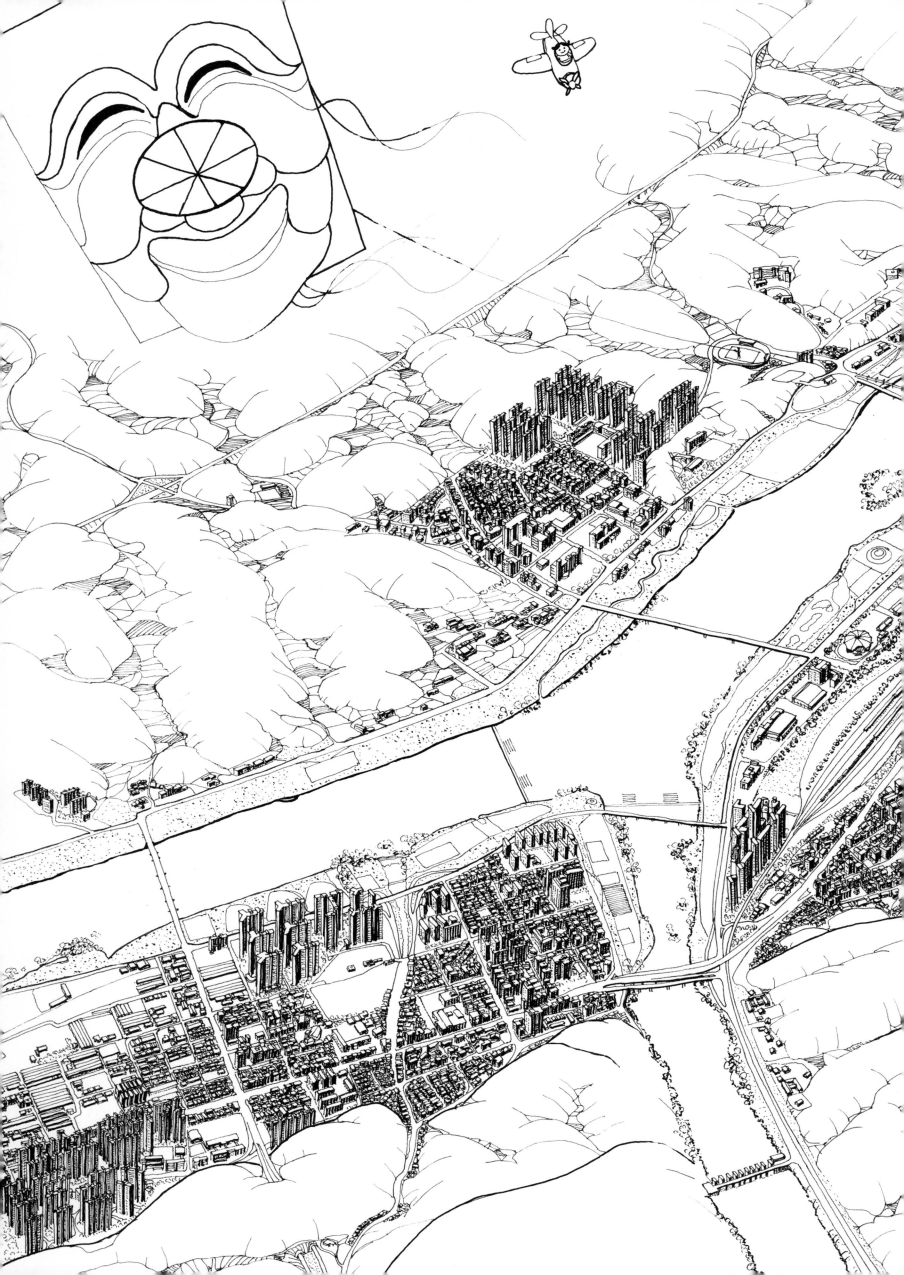

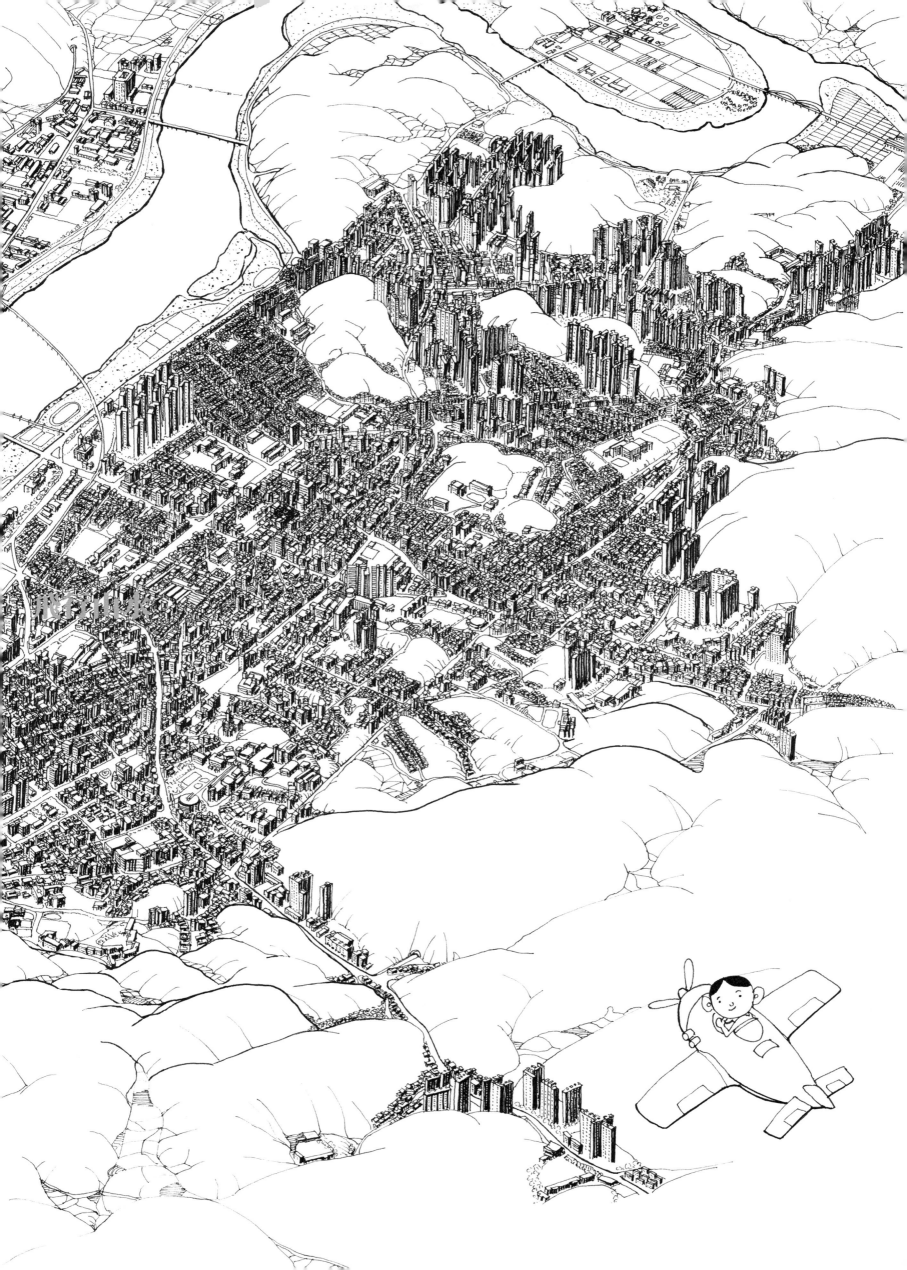

안동

역 앞에서
만나자던 약속

어느 날 안동역이 갑자기 떠들썩해졌다. 타지에서 온 관광버스가 꼬리를 물었다. 버스에서 내린 이들이 역전 광장에서 같은 노래를 네댓 번씩 부르며 흥에 겨워 춤을 추기도 했다. 역무원들도 처음엔 영문을 몰랐다. 이제는 국민 트로트가 된 노래 〈안동역에서〉가 진앙이었다. 노래방에서도 최고 인기곡이 됐다. 입대를 앞두고 애인을 밤새 기다리다 입영 열차를 타는 애절한 사연을 담고 있다. 원래 제목은 〈안동시청 분수대 앞에서〉였다. 긴 제목을 바꾸고 진성이 노래를 하며 초대박이 났다. 2014년 7월 3일에는 역 광장에 노래비가 섰다. 개막 공연에 2,000명이 넘게 몰렸다. 안동 사람 김병걸이 가사를 쓰고 부안 사람 진성이 불렀으니 노래 속에서 동서가 만난 셈이다. 안동을 지나는 하루 스무 번의 열차 중 다섯 번은 플랫폼에서 이 노래를 들을 수 있었다. 서울 청량리에서 출발해 안동에 도착하는 열차들이다.

> 바람에 날려버린 허무한 맹세였나 / 첫눈이 내리는 날 안동역 앞에서 / 만나자고 약속한 사람 / 새벽부터 오는 눈이 무릎까지 덮는데

노래 가사와 달리 내륙분지 안동에는 눈이 많이 내리지 않는다. 시가지 중심 강변 쪽에 있던 역은 이제 기차가 다니지 않는다. 2020년 말 중앙선 개선 공사가 마무리되며 역은 서쪽 송현동으로 옮겨 갔다. 일제는 중앙선을 내며 임시정부 초대 국무령 이상룡 선생 댁인 임청각 앞쪽을 크게 훼손했다. 옛 철길을 걷어내면 임청각은 다시 제 모습을 찾을 테다.

안동에는 이미 고려시대에 지금의 도청 격인 대도호부가 있었다. 근대에 들어서면서 경부선이 대구와 김천을 지나가며 개발에서 소외됐지만 그만큼 역사가 깊다. 어딜 가나 문화유산과 그에 따르는 이야기가 넘치는 이유다. '정신문화의 수도 안동' 브랜드는 특허청에 등록돼 있다. 도산서원과 병산서원은 대원군이 서원 철폐령을 내렸을 때도 살아남았다. 진성 이씨(퇴계 이황), 의성 김씨(학봉 김성일), 풍산 류씨(서애 유성룡), 안동 권씨, 안동 김씨, 안동 장씨 등 내력 깊은 가문이 수두룩하다. 안동 지역 출신 중에 교수와 목사가 유달리 많단다. 조선시대 중앙 정계에서 밀려난 남인의 고장이라 학문 전통이 면면하고, 사방을 둘러싼 산을 보며 사유의 지평을 넓히며 자라서일까. 유교, 불교, 민속, 개신교가 어울린 안동은 문화의 폭이 그만큼 넓다. 헛제사밥, 간고등어, 소주, 건진국수, 찜닭, 한우 같은 음식들도 참하다.

은어는 바다와 내륙을 오가는 물고기다. 한때는 낙동강 상류인 안동에서도 흔했다. 댐과 하굿둑이 생겨 물길이 막히자 바다로 가지 못한 은어는 민물고기인 '육봉'이 됐다. 안동댐에

서 팔뚝만 한 놈들도 잡혔지만 이제는 보이지 않는다. 그런데 동문동에 있는 '물고기식당'에서 은어 조림과 구이를 낸다. 섬진강에서 잡아 온 은어다. 살이 오르고 알을 배기 시작하는 음력 7월에 잡은 놈들을 대형 냉동고 10개에 나누어 저장한다.

"20분 뒤에 가면 밥을 먹을 수 있겠어요?" 오후 1시 30분에 전화를 하니 오라고 했다. 가게에 들어서자 할머니가 대뜸 큰소리다. "내가 전화 받았으면 오지 말라고 했을 거야. 고기 녹일 시간도 있어야 하고 나도 힘드니까 쉬어야 하잖아. 저 양반이 오라고 했으니 할 수 없네." 바깥주인 할아버지에게 눈을 흘기면서도 싫은 기색은 아니다. 손님이 오면 그때 알루미늄으로 만든 곰보 냄비에 쌀을 안친다. 30분 넘게 기다려 상을 받았다. 할머니가 냄비를 들고 와 고봉으로 밥을 담아주고 누룽지까지 긁어준다. 상에 오른 열세 가지 찬이 하나같이 입에 달라붙는다. "매일 동네서 시장을 봐 와. 마트엔 안 가. 거기 건 재래시장보다 못해." 남은 누룽지로 숭늉을 끓이던 할머니 말씀이다. 엄지손가락을 치켜세웠더니 3년 넘었다는 김장 김치를 내온다.

"청국장이 기가 막히네요. 소금이랑 고춧가루만 넣었는데 어떻게 이런 맛이 나지요. 파실 수 있나요?"

"시끄러."

"이런 삭힌 깻잎 맛은 처음이에요. 집에 가서 먹게 조금만 파세요."

"안 돼."

할머니는 간청을 단칼에 잘랐다. 청국장과 깻잎은 시내 멀지 않은 데서 농사짓는 큰집에서 가져온다.

중앙신시장의 생선 골목에서 가게마다 커다란 양은솥에 통 문어를 삶는 모습은 장관이다. 안동과 영주는 백두대간을 넘어가야 바다에 닿을 수 있는 내륙 중의 내륙인데도 예부터 문어 소비량이 많다. 유교문화의 전통이 여전해 제사상에 문어가 필수다. 시장 안에 있는 '옥야식당' 선지국밥은 인생 국밥이라 할 만하다.

1995년 안동군과 합쳐진 안동 땅덩이는 넓다. 홍천군과 인제군에 이어 지자체 중 세 번째다. 시 중에서 가장 크고 서울의 2.5배다. 그림은 북쪽에서 남쪽을 내려다본 시가지 모습이다. 가운데를 대각선으로 흐르는 강이 낙동강이다. 남쪽에 강이 흐르고 북쪽은 산으로 막혀 있어 안동은 동쪽과 서쪽으로 길다. 연을 타고 보는 세상은 어떨까. 강 건너 시민운동장에서 하회탈이 그려진 연을 띄워보았다.

飛行山水

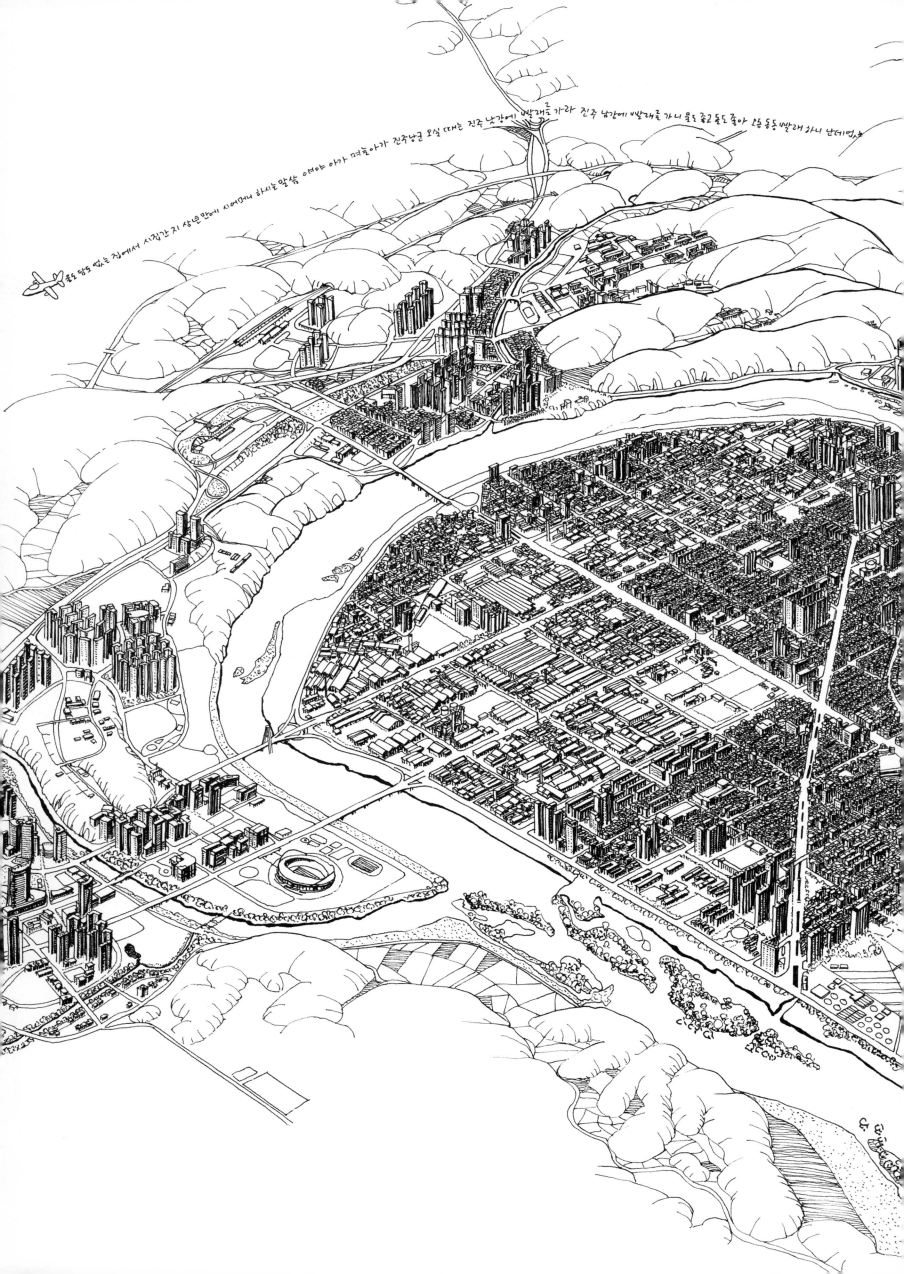

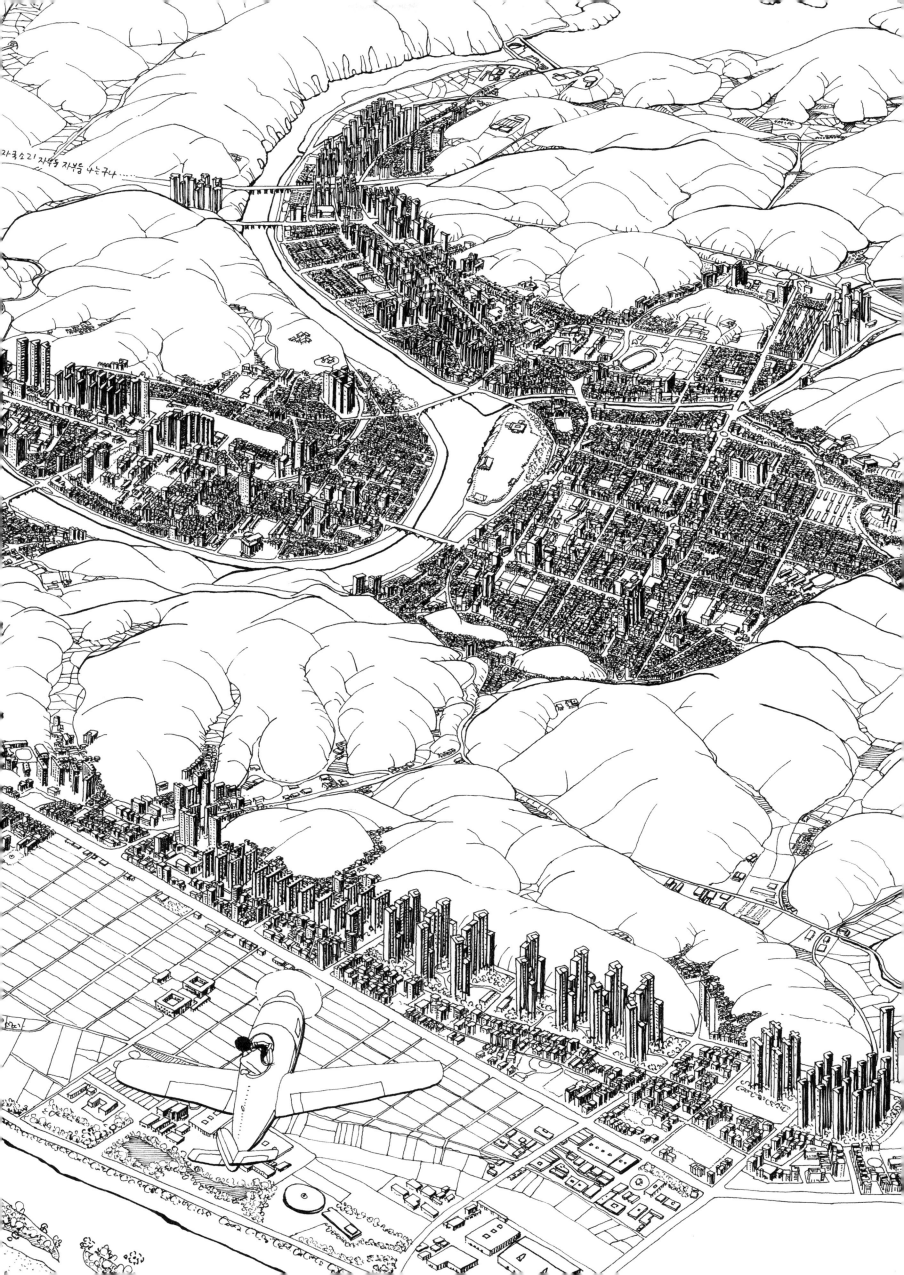

진주
충무공은
열두 분이다

진주에는 충무공동이 있다. 11개의 공공기관이 이전한, 혁신도시가 들어선 동네다. "그분이 왜 여기" 하는 이들도 있겠지만 이순신 장군과는 관계가 없다. 진주의 충무공은 임진왜란 때 1차 진주성전투를 지휘해 대승을 거둔 김시민 장군이다. 충무忠武는 최고 무신에게 임금이 내리는 시호다. 논란이 있지만, 우리 역사에는 열두 분이 등장한다. 고려 사람이 셋이고 나머지는 조선 사람이다. 임란과 관련된 분은 이순신, 김시민, 이수일 셋이다. 그만큼 격렬한 전쟁이었다.

진주에는 둘러볼 만한 박물관이 둘 있다. 충무공동 LH 본사에는 토지주택박물관이 있다. 한국 유일의 토목건축박물관이다. 정원에 늘어선 전봇대만 한 야자수가 겨울에도 따뜻한 도시임을 말해준다. 전시 동선을 따라가면 이 땅 주거문화 변천사가 한눈에 들어온다. 단지형 아파트 1호로 1962년에 지은 마포아파트 실내를 재현한 공간이 눈길을 끈다. 연탄 때서 보일러 돌리고 난방을 하던 시절이었다. 당시 쓰던 물건들을 그대로 가져다 놓았다. 1990년 철거 당시 주택공사 직원 하나가 창고 안에 모아놓은 물건들이 빛을 봤다.

시내 한가운데 있는 성은 진주의 꽃이다. 외성은 일제강점기에 도시 개발을 하며 헐어내 내성만 남아 있다. 지금은 쾌적한 공원이 됐지만 1970년대만 해도 성곽 안에 민가 700여 호가 들어선 어수선한 동네였다. 저물녘 촉석루에 앉으니 남강물이 금빛이다. 성 안에 자리 잡은 진주박물관은 임진왜란사 전문박물관이다. 김수근이 설계했다. 진열장 안에 선조가 내린 '선무공신교서'가 있다. 18명에게 칭호를 내렸는데 1등은 이순신, 권율, 원균 3명이고, 김시민은 2등이다. 일본으로 유출된 걸 시민들이 한 푼 두 푼 모아 찾아왔다.

진주는 사천, 남해, 산청, 고성, 하동, 함양과 같은 경남 서부 지역의 생활 중심지다. 조선시대까지는 경상도 최대 도시였다. 경상남도 도청이 본래 진주에 있었다. 1925년 지금의 부산 동아대학교 자리로 옮겨 간 도청은, 부산이 직할시로 승격한 뒤 1983년에 다시 창원으로 이전했다.

진주에서 지리산이 멀지 않아 높은 빌딩에 올라가면 천왕봉이 보인다. 시내 한가운데를 남강이 S자로 휘돌아 나간다. 특이하게도 진양호 물이 흘러 나가는 통로는 남강과 가화천 둘이다. 남강은 낙동강과 만나 남해로 들어가고, 가화천은 사천시를 통과해 바로 남해로 들어간다. 가화천은 남강과 별개의 물길이었는데 댐을 만들며 산을 깎아 수문을 설치했다. 가화천은 진양호 수위를 조절하는 예비 수로 역할을 한다.

호남에 전주비빔밥이 있다면 영남에는 진주비빔밥이 있다. 진주비빔밥은 숙주, 콩, 애호박, 근대, 박 같은 갖가지 나물에 황포묵과 돌김을 얹고 고명으로 쇠고기 육회를 올린다. 쇠고기를 넣어 볶은 고추장을 쓴다. 콩나물국이 나오는 전주와

달리 선짓국이 함께 나온다.

진주냉면은 돼지고기나 쇠고기 그리고 얼음을 넣지 않는 점이 평양냉면과는 다른데 반드시 해를 묵힌 간장으로 국물의 간을 맞추었기 때문에 그 맛이 담백하고 시원했다고 한다. 메밀이 비싸지고 해를 묵힌 장을 마련하기가 쉽지 않아서 진주냉면이 사라졌다고 서운해하는 진주 사람들도 있다. -《뿌리깊은 나무》경상남도 편

녹두를 쓰는 진주냉면은 한때 명맥이 끊겼다가 2000년대 들어서며 부활했다. 갖가지 해물로 육수를 내고 육전을 고명으로 올린다. 하지만 나이 든 이들이 기억하는 냉면의 모습은 제각각이다.

일본의 산텍Santec을 세계적인 광학장비업체로 키운 재일교포 정희승 회장은 추억한다. "부친 고향이 진양군 곤명면 금성리입니다. 저는 어릴 때부터 일본에서 임진왜란을 비롯한 저항의 한국 역사를 들으며 자랐어요. 부친은 자나 깨나 고국을 그리워하시다가 1983년에 돌아가셨지요. 저는 1993년 10월에야 임시여권을 받아 한국을 방문했어요. 남북분단 탓이었지요. 남강댐이 생긴 뒤 고향 옛집은 물밑으로 사라졌어요. 촉석루에 올라 바라본 아름다운 남강, 논개가 왜장을 안고 투신한 의암을 기억합니다. 그 뒤 여러 번 한국을 오갔는데 주로 강변에 있는 동방호텔에서 묵었지요. 가을날 유등축제 때 진주성과 남강 위를 꽉 채운 형형색색의 등불은 장관이더군요. 일본에서 보기 드문 행사입니다. 진주성 성벽에 우리 진주(진양) 정씨 은열공파 종각이 있어요. 진양 정씨, 진양 강씨, 진양 하씨는 서로 결혼은 하지 않는다고 들었어요. 본관이 같아 한 집안으로 생각하는 거지요." 진양군은 1995년에 진주시와 통합했다.

부추를 부르는 말은 여러 가지다. 경기 남부 안성과 평택에서는 '졸'로 부른다. 호남에서는 '솔'이라 부르는데 전남 동부인 구례, 곡성, 순천에서는 '소불'이라고 한다. 영남에서는 대개 '정구지'라고 부르지만 진주 지역에서는 '소풀'이라고 한다. 그렇고말고, 당연하지를 뜻하는 '하모'는 진주권 사투리다.

그림에서 비행기가 날아가는 길은 통영대전고속도로다. 궤적에 〈진주난봉가〉 가사 일부를 써 넣었다. 이 노래를 알고 있다면 연식이 좀 있는 분들이다.

飛行山水

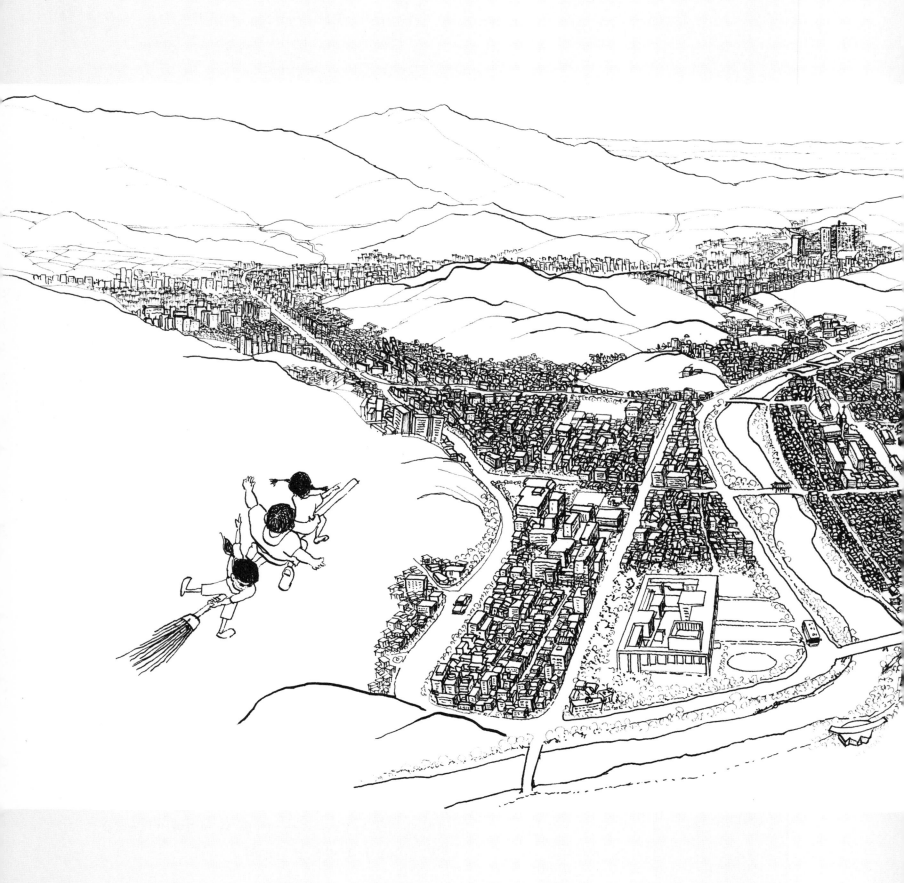

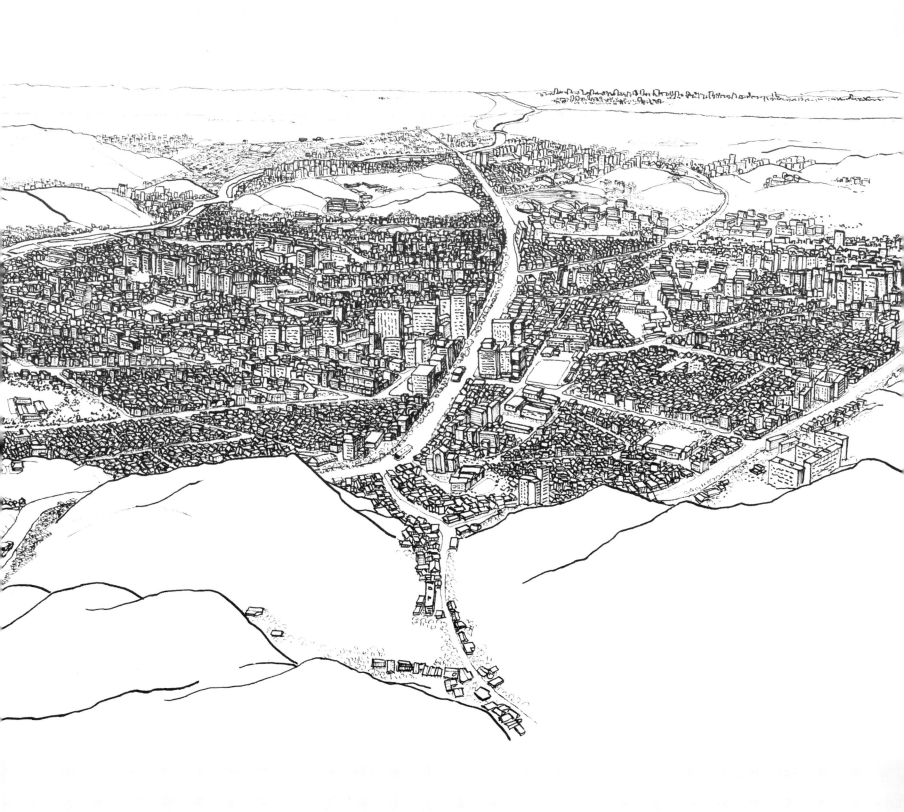

전주
한 끼를 먹어도
반찬이 40가지

전주에는 북쪽과 관련된 얘기가 둘 있다. 하나는 물이다. 나지막한 산들이 둘러싼 도심을 흐르는 전주천은 북으로 빠져나간다. 풍수지리에서는 이를 행주형行舟形이라고 한다. 재물 가득 싣고 길 떠나는 배를 잡아둔 형상이란 뜻이다. 배에 구멍이 나면 돈과 인물이 빠져나간다고 시내에 우물 파기를 꺼렸다. 그래서인지 전주에는 지하상가가 없다.

또 하나는 북으로 문을 낸 전동성당이다. 서울 명동성당 공사를 마무리한 푸아넬 신부가 설계했다. 1791년 신해박해 때 윤지충과 권상연 등이 최초로 순교한 자리다. 참수당한 교인들 머리가 성당 왼쪽에 있는 풍남문에 걸렸단다. 일제가 풍남문 담장을 헐어버릴 때 읍성 벽돌을 가져다 성당 주춧돌로 썼다. 수난의 현장을 마주보고 낸 문은 역사를 잊지 않겠다는 의미겠다.

전주는 왕조 둘을 만든 도시라는 말도 한다. 반은 우스갯소리다. 하나는 조선 왕조다. 태조 이성계의 본관이 전주다. 선대 때 함경도로 옮겨 가 이성계가 태어난 곳은 함경도 영흥이다. 고려 말이던 1380년 이성계는 금강 어귀로 침입해 노략질을 일삼던 왜구를 남원 운봉에 있는 황산협곡에서 크게 무찔렀다. 돌아가는 길에 전주에서 가문을 불러 모으고 승전 기념 잔치를 벌이며 <대풍가>를 읊었다. 중국 한나라를 세운 유방이 초나라 항우를 무너뜨리고 고향에서 친지들과 함께 불렀던 노래다. 새로운 나라를 세울 뜻을 밝힌 셈이다. 12년 뒤인 1392년에 조선을 건국한다. 경기전에는 이성계의 어진을 모신 정전, 전주 이씨 시조의 위패를 봉안한 조경묘, 예종의 탯줄을 담은 태실 등이 있다.

김일성의 본관도 전주다. 그림 왼쪽 위에 보이는 모악산에는 전주 김씨 시조 김태서의 묘가 있다. 전주 김씨는 고려 때 경주 김씨에서 갈라져 나왔다. 김일성은 김태서의 32대손이다. 김일성은 자서전에 "우리 가문은 김계상 조부 대에 살길을 찾아 전라북도 전주에서 북한으로 들어왔다고 한다"라고 밝혔다.

이 땅의 8도 이름에는 유서 깊은 도시가 다 들어 있다. 함경도(함흥·경성), 평안도(평양·안주), 황해도(황주·해주), 강원도(강릉·원주), 충청도(충주·청주), 경상도(경주·상주), 전라도(전주·나주). 이 중에는 쪼그라든 도시가 있고 여전히 번성하는 도시도 있다. 전주는 빛을 잃지 않았다.

한옥 형태로 지은 고속도로 요금소에는 한글로 쓴 현판 '전주'가 안팎에 붙어 있다. 효봉 여태명의 글씨다. 시내로 들어가는 쪽 글씨는 'ㅈ'이 작고 'ㅓ'가 크다. 고향에 오는 자식(자음) 눈에 어머니(모음)가 크게 보이는 모습이다. 시내에서 나가는 쪽 글씨는 반대다. 자식이 밖에 나가 큰사람이 되기를 바라는 어머니 마음을 담았다. 이 길을 따라 시내로 가다 보면 또

하나의 한옥 일주문이 나온다. 호남제일문湖南第一門이라고 쓴 현판은 강암 송성용의 작품이다. 전주에서 시내라고 하면 원도심인 완산구 고사동 객사길 일대를 말한다. 매년 전주영화제가 열리는 동네다. 바로 옆이 한옥마을이다.

전국 어디를 가도 '전주식당'이 있다. 주방장 고향은 알 수 없지만 전주라는 이름을 달면 대충 통한다는 뜻이다. 전주는 한국에서 처음으로 유네스코 음식창의도시가 됐다. 풍성한 식재료를 쉽게 구할 수 있는 자연환경 덕이다. 동쪽에는 첩첩산, 서쪽에는 탁 트인 들, 그 너머에는 차진 갯벌과 바다가 있다. 그림 위로 보이는 들이 '징게맹게' 김제와 만경이다. 한국에서 유일하게 막힘없는 지평선을 볼 수 있는 동네다.

전주 음식은 가성비 갑이다. 점심에 비빔밥 먹고, 해 떨어지면 경원동, 서신동, 삼천동 막걸리집이나 가맥집(가게 맥주)에서 한잔하고, 아침에는 콩나물국밥에 모주로 입가심을 하거나 피순대가 들어간 순댓국으로 해장을 한다.

삼백집 주인장 욕쟁이 할머니 얘기 하나. 박정희 대통령이 1960년대 후반 전주 시찰을 갔다. 간밤에 술을 먹은지라 해장에 딱이라는 삼백집 콩나물국밥을 찾았다. 비서가 전화로 배달을 요청하자 대뜸 할머니 왈 "얻다 대고 배달하라고 지랄이여, 와서 처먹든지 말든지 맘대로 하라고 혀." 그 말을 듣고 직접 식당에 간 박정희가 주문하며 장사는 잘되시냐고 말을 붙이니, 할머니는 경호원들을 가리키며 "아 장사고 지랄이고, 저 좆같은 것들이 말을 하지 말라고 헝게 답답해 죽겄어 이놈아"라고 했다나. 박정희는 연신 허허 웃으며 국밥을 먹고, 달걀 반숙을 들고 온 할머니가 얼굴을 살피더니 다시 "생긴 건 꼭 박정희 닮은 놈이 참 잘도 처먹네, 옛다 이거나 더 처먹어라"라고 했다. 박정희는 "그 사람이 날 닮았지 어떻게 나더러 박정희를 닮았다고 하슈?"라는 농담까지 남겼다는데, 할머니는 돌아가실 때까지도 "그때 그 놈팽이는 절대 박정희가 아니여"라고 했단다. 믿거나 말거나 전설 같은 이야기다.

이 외에도 전주는 두부, 순두부, 백반, 오모가리탕, 메밀국수, 콩국수, 칼국수, 쫄면, 갈비탕 등 뭐 하나 빠지는 음식이 없다. 영화 〈황산벌〉에서 이문식이 말한다. "우리는 한 끼를 먹어도 반찬이 40가지가 넘어, 이 씨벌놈들아." 그냥 농담이 아니다. 이러니 전주에서는 프랜차이즈 업체들이 힘을 못 쓴다. 아 그렇지. 초코파이, 찐빵, 꽈배기, 물짜장, 짬뽕, 만두도 있구나.

飛行山水

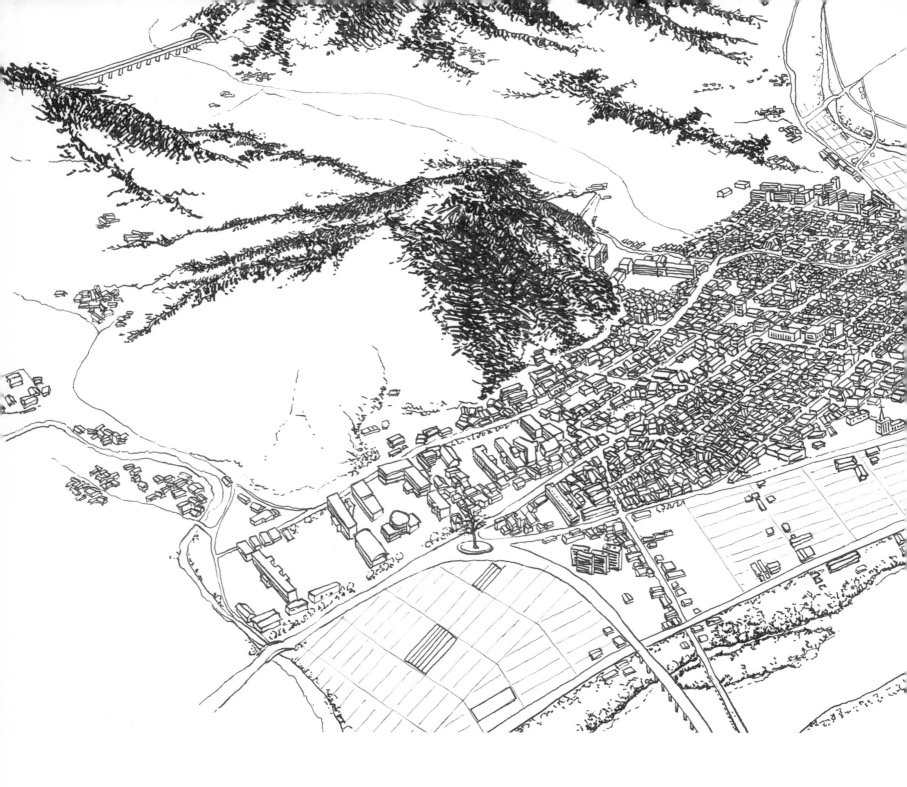

구례

봄은 가고
은어는 오고

동네마다 자랑거리가 있겠지만 구례 가면 글 자랑 말라는 말이 있다. 왕조시대 중앙 권력을 등지고 낙향한 선비들이 뿌려 놓은 문향 덕이다. 순천에서 인물 자랑, 여수에서 돈 자랑, 벌교에서 주먹 자랑 말라는 말 끝에 이어진다.

곡성 쪽에서 내려오는 섬진강과 산수유마을 산동에서 나오는 서시천이 만나는 들에 구례가 있다. 서시천은 중국과 관계가 있다. 진시황의 불로초를 구하러 온 원정대가 섬진강을 오르다가 이 물길을 따라 지리산으로 들어갔다고 붙은 이름이란다. 원정 대장 이름이 '서시'다. 호랑이 담배 피우던 시절부터 지리산은 대륙에까지 소문이 났었나 보다.

5월이 되면 지리산은 골짜기마다 야생 찻잎을 따는 이들의 손길로 바빠진다. 가파른 산비탈 바위틈에 깊은 뿌리를 내리고 자란 차나무가 진짜다. '아홉 번 덖음차'를 만드는 묘덕

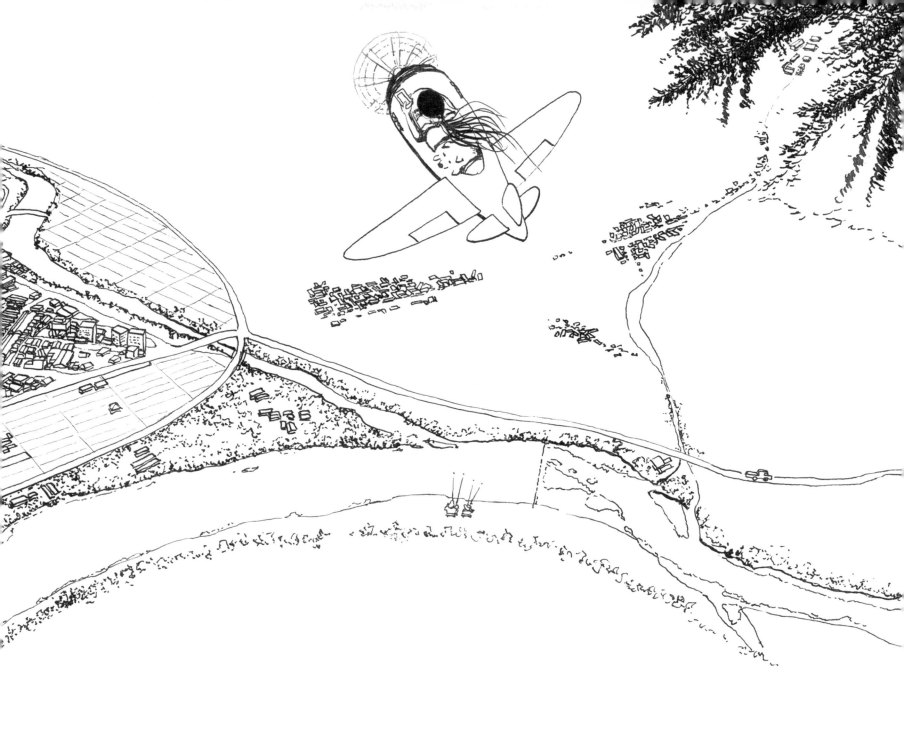

스님을 따라 산을 타며 혹시 지리산 차가 진시황이 찾던 불로 초 아닐까 생각했다. 기후가 변하며 차나무 북방한계선도 조금씩 높아지고 있다. 하동에서 구례와 정읍을 거쳐 충남 청양 까지 올라가더니 이제는 남한 땅 맨 위에 있는 강원도 고성에 서도 자란다.

해발 530.8미터인 오산 꼭대기 사성암에 서면 발아래는 섬진강이고 그 너머가 구례다. 그림 오른쪽 지리산 품 안에 화 엄사가 있다. 유홍준 교수는 곡성군 압록에서 구례를 거쳐 하 동까지 섬진강을 따라가는 백 리 길을 이 세상에 둘도 없는 아 름다운 길이라고 했다. 이 도로가 19번 국도인데 넓히고 곧게 펴며 옛 정취를 잃었지만 그래도 강 쪽 풍경은 여전하다.

하동 쪽으로 내려가는 길에 피아골 입구에서 강을 바라 보며 재첩국수로 요기를 하고, 거슬러 올라오는 길에 토지주

민센터 옆 '우리식당'에서 다슬기수제비 한 그릇 먹으면 한나 절이 후딱 간다. 강물 따라 봄날이 흘러갈 즈음이면 그 강물 거슬러 은어가 올라오고 바로 여름이다.

이 그림은 〈비행산수〉를 신문에 연재하기 시작할 때 그렸 는데 이제와 보니 꽤나 어설프다. 용감하기도 하지.

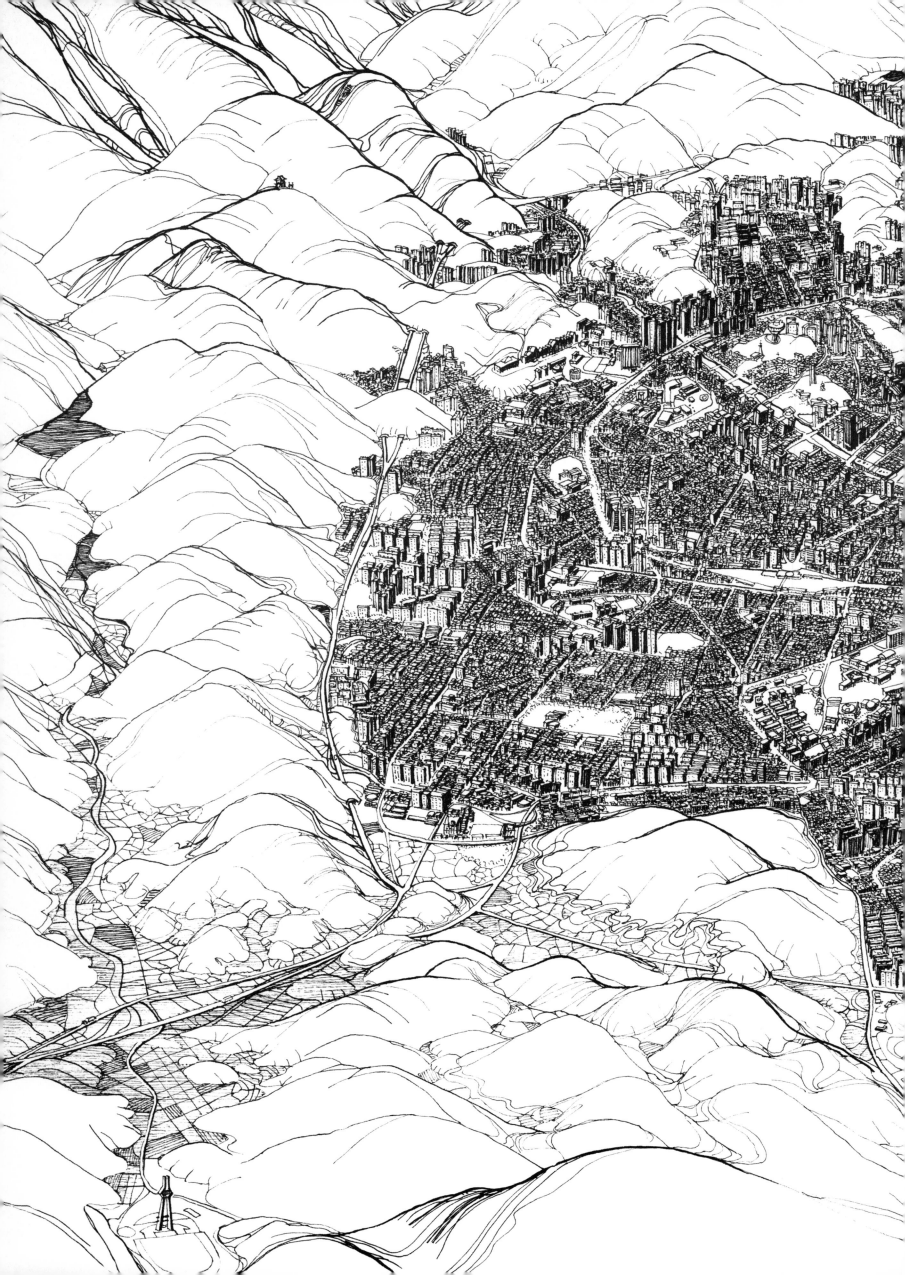

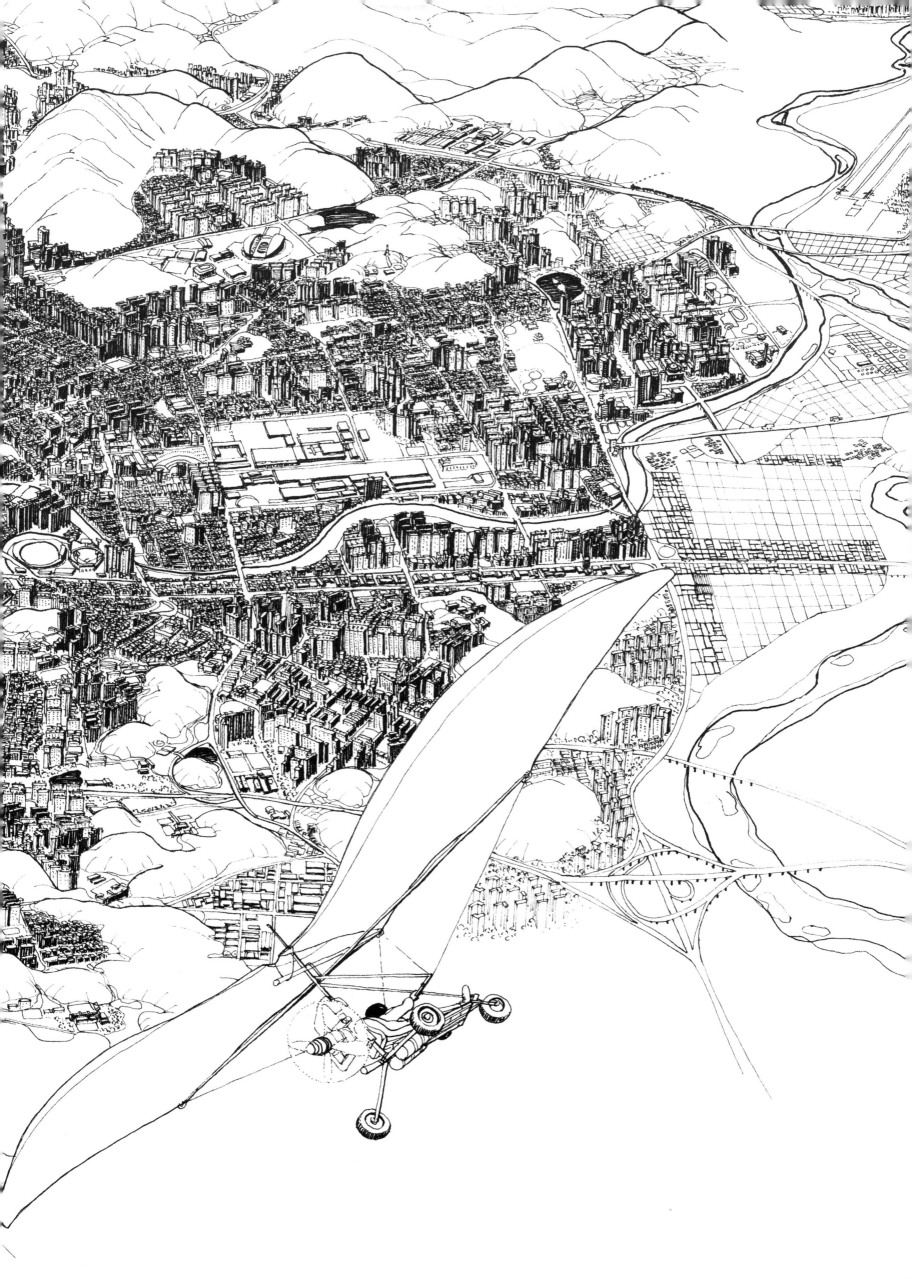

광주
권을
아시는지요

1982년 여름, 친구와 둘이 배낭여행을 떠났다. 서울에서 출발해 대구와 부산을 거쳐 광주에 도착했다. 휴대폰이 없던 시절이라 고속버스터미널에서 공중전화로 친구 집에 연락을 했다. 멀리서 학교 동무들이 왔다고 부모님이 우리를 집으로 초대했다. 거실에 상다리가 휘어져라 차려놓은 음식에 놀라고 맛에 더 놀랐다. 더는 먹을 수 없어 배를 두드리고 있는데 무등산 수박을 내왔다. 그 크기에 또 입이 떡 벌어졌다. 한여름 수박이 들어갈 즈음 시장에 나오는 이 수박은 줄무늬가 없어 '푸랭이'라고 부른다. 30킬로그램까지 나가는데 클수록 귀해서 한 통에 30만 원이 넘기도 한다.

하늘에서 보면 광주는 태극모양이다. 해발 1,187미터 무등산에서 흘러내린 산록이 도시를 둥그렇게 감싸고 있다. 그 사이를 가르며 광주천이 휘돌아 나간다. 동쪽 무등산과 서쪽 어등산을 잇는 축은 도심의 큰길 방향과 일치한다. 광주 행정구역에는 대도시마다 중심 시가지 역할을 하는 중구가 없다. 금남로와 충장로 일대 동구가 원도심이다. 충장로와 광주천을 사이에 두고 있는 남구 양림동은 시간 여행 명소다. 유서 깊은 근대 건축물들과 아기자기한 전시관, 갤러리, 공연장, 카페들이 모여 있다. 그 한쪽 펭귄마을에는 주민들이 생활 폐품으로 만든 작품이 골목을 따라 가득하다. 2004년 시청이 상무지구로, 그다음 해에는 도청마저 전남 무안으로 옮겨 가며 원도심은 풀이 죽었다. 2015년 도청이 있던 자리에 초대형 문화 공간인 국립아시아문화전당이 문을 열었다. 지하철역에서 가장 가까운 23호기 엘리베이터는 50명이 한꺼번에 탈 수 있다. 이와 함께 도심재생사업이 진행되며 주변 상권은 다시 생기가 돈다.

무등산은 1,000미터가 넘는다. 인구 100만 명이 넘는 도시 중에서 이런 산을 바로 걸어갈 수 있는 곳은 없다. 산이 가까우니 광주에는 숲이 많았다. 양림, 방림, 신림, 운림, 덕림처럼 수풀 림林이 들어간 동네 이름이 생긴 이유다. 그중에서 으뜸은 광주제일고등학교 정문에서 전남방직을 거쳐 무등경기장까지 이어진 유림이었다. 일제강점기부터 슬금슬금 줄어든 숲은 1968년 수령 350년이 넘는 나무를 모두 잘라내며 완전히 사라졌다. 환경과 보존의 개념이 없던 시절이었다.

도시는 무등산 자락을 돌아 남북으로 파문을 그리며 팽창해나간다. 1990년대만 해도 외곽이던 서구의 기아자동차 공장 자리가 도시 한복판이 되었고, 논밭뿐이던 광산구는 아파트 숲으로 변했다. 1988년 광산군이 광역시로 편입하며 광주에는 이름이 같은 동네가 많이 생겼다. 산수동, 양동, 양산동, 광산동, 동림동, 우산동, 지산동…. 북구 우산동을 가야 하는데 내비게이션을 잘못 누르면 엉뚱하게 광산구 우산동으로 갈 수 있으니 조심.

그림 가운데 원형 구장이 프로야구 기아타이거즈의 홈인

광주-기아챔피언스 필드다. 해태타이거즈의 신화를 만든 무등야구장이 바로 옆에 붙어 있다. 신화의 동력 선동열은 한국에서 11개의 시즌을 뛰며 한국시리즈 정상에 여섯 번 올랐다. 통산전적 146승 40패, 완봉승 29회. 숱한 기록 중 승률 0.785, 평균자책점 1.20, 이닝당출루허용률WHIP 0.80이라는 기록은 아직도 살아 있다.

'귄'이란 말이 있다. 유현미幽玄美라고 할까. 볼수록 예쁘고, 귀엽고, 구성지고, 구수하고, 감칠맛 난다는 전라도 말이다. 속에서 곰삭은 아름다움이 살며시 배어 나온다는 뜻이다. 글과 글씨, 소리와 그림, 음식까지 '귄의 예술'을 볼 수 있는 동네가 광주다. 웬만한 음식점이나 찻집에 가면 대가들의 기품 있는 글씨나 그림을 볼 수 있으니 말이다.

한국 민주주의와 인권의 중심에 광주가 있다. 광주는 불의한 권력에 저항해온 역사를 상징한다. 국립아시아문화전당, 그러니까 옛 전남도청은 쿠데타로 정권을 장악한 군부에 반대한 1980년 5·18 시민군의 거점이었다. 지금도 건물들 곳곳에 계엄군이 난사한 총탄 자국이 남아 있다. 유네스코는 민주화운동 기록 자료를 2011년에 세계기록유산으로 등재했다. 현대사 관련 자료로는 처음이다. 발생부터 마무리까지 전 과정을 한눈에 볼 수 있게 정리한 자료다. 4,271권 85만 8,904쪽의 서류와 사진 등의 방대한 내용이 9개 주제로 나뉘어 있다. 국가기록원이 간행한 민주화운동 자료, 전두환의 김대중 내란음모 조작사건 및 군사재판 자료, 시민성명서와 선언문, 기자들의 취재 수첩과 참가자 일기, 사진 2,017컷, 시민 증언 영상 및 기록, 피해자 병원 치료 기록, 진상규명 회의록, 미국 정부가 제공한 관련 기밀문서, 정부 보상 내역서와 보상 자료가 그것이다. 2006년 참여정부는 진압 작전 관련자 176명의 훈장 서훈을 취소했다.

매년 5월 18일, 기아타이거즈는 홈구장 경기에서 앰프를 켜지 않고 치어리더들의 응원도 진행하지 않는다.

그림 왼쪽 아래 추모탑이 서 있는 곳이 국립5·18민주묘지다. 그림은 도시를 북쪽에서 남쪽으로 내려다본 모양이다. 오른쪽 맨 위가 광주·전남공동혁신도시 빛가람이다.

飛行山水

강진
옴천면장
맥주 따르대끼

옴천면은 전라남도 강진군에 있다. 바다에서 멀지 않은데도 사방이 산이다. 2020년 5월 주민 수는 414세대 670명이다. 전국의 면 중에서 가장 적다. 작정하면 동네 사람 이름 다 외울 수 있겠다. 치안센터 하나, 우체국 하나, 구멍가게도 하나다. 그 흔한 다방도 없다. 그런데도 동네에 하나뿐인 밥집 '옴천식당'에는 손님들이 줄을 잇는다. 보양탕이 소문나 강진은 물론 인근의 장흥과 영암에서도 차를 타고 온다. 제시간에 먹으려면 예약해야 한다. 역시 하나뿐인 초등학교는 학생이 29명인데(2021년 3월 기준), 산촌 유학 명소로 소문나 학생 절반이 외지에서 왔다.

'옴천면장 맥주 따르대끼 한다'라는 말이 있다. 거품을 많이 내서 맥주를 따를 때 하는 우스갯소리다. 잔을 가득 채우지 않는다거나 인색하다는 의미로 쓰이는데 그럴듯한 유래가 있다. 다들 여유 없이 살던 시절인 1962년 가을, 강진의 면장들 회의가 끝난 뒤였단다. 그중에도 재정이 더 어려운 옴천면장이 술을, 그것도 맥주를 사겠다고 호기롭게 나섰다. 냉장고가 없던 시절이었다. 사기잔 9개에 미지근한 술을 따르니 거품이 마구 넘쳤다. "맥주 애낄라고 그랑 거 아니여?", "비싼 술 베리믄 아깝제." 서로 잔을 핥으며 떠들던 면장들 말이 가지를 치고 뜻이 변하며 지금까지 내려왔단다.

남도 대표 관광지 강진은 겨울에도 따뜻하다. 그림은 북쪽에서 남쪽 바다를 본 모습이다. 읍내는 강진만을 살짝 비껴 앉아 있다. 맨 위에 있는 섬이 가우도다. 양쪽이 다리로 이어지며 또 하나의 지역 명소가 됐다. 물때가 맞으면 낚시 던질 때마다 물고기가 걸려 나온다.

다산 초당과 백련사는 그림 속 강진만 오른쪽에 있다. 영랑 김윤식의 생가는 아래쪽 보은산 자락에 있다. 만 왼쪽을 따라 남해로 나가는 길 여기저기에 청자 가마들이 있고, 그 끝에 마량이 있다. 고금대교와 어우러진 포구에 앉아 회 한 접시 앞에 놓으면 맥주잔에 부은 게 소주인지 물인지 알 수가 없어진다.

飛行山水

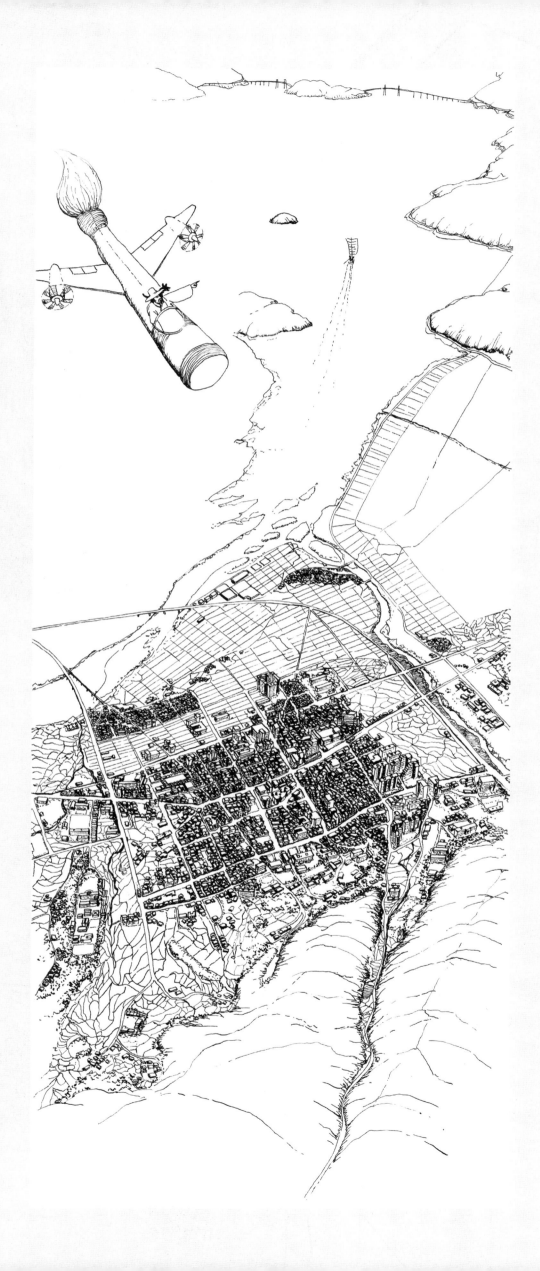

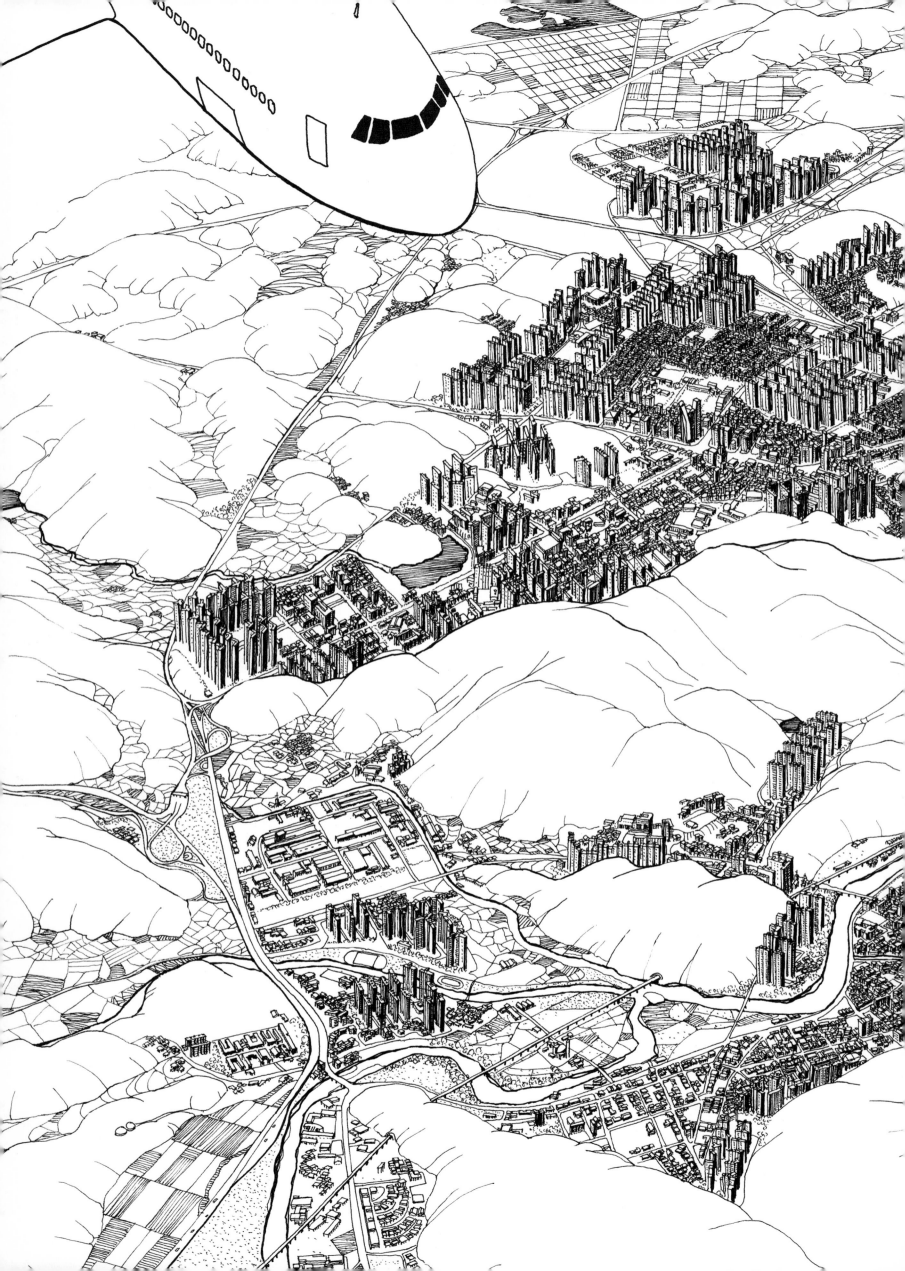

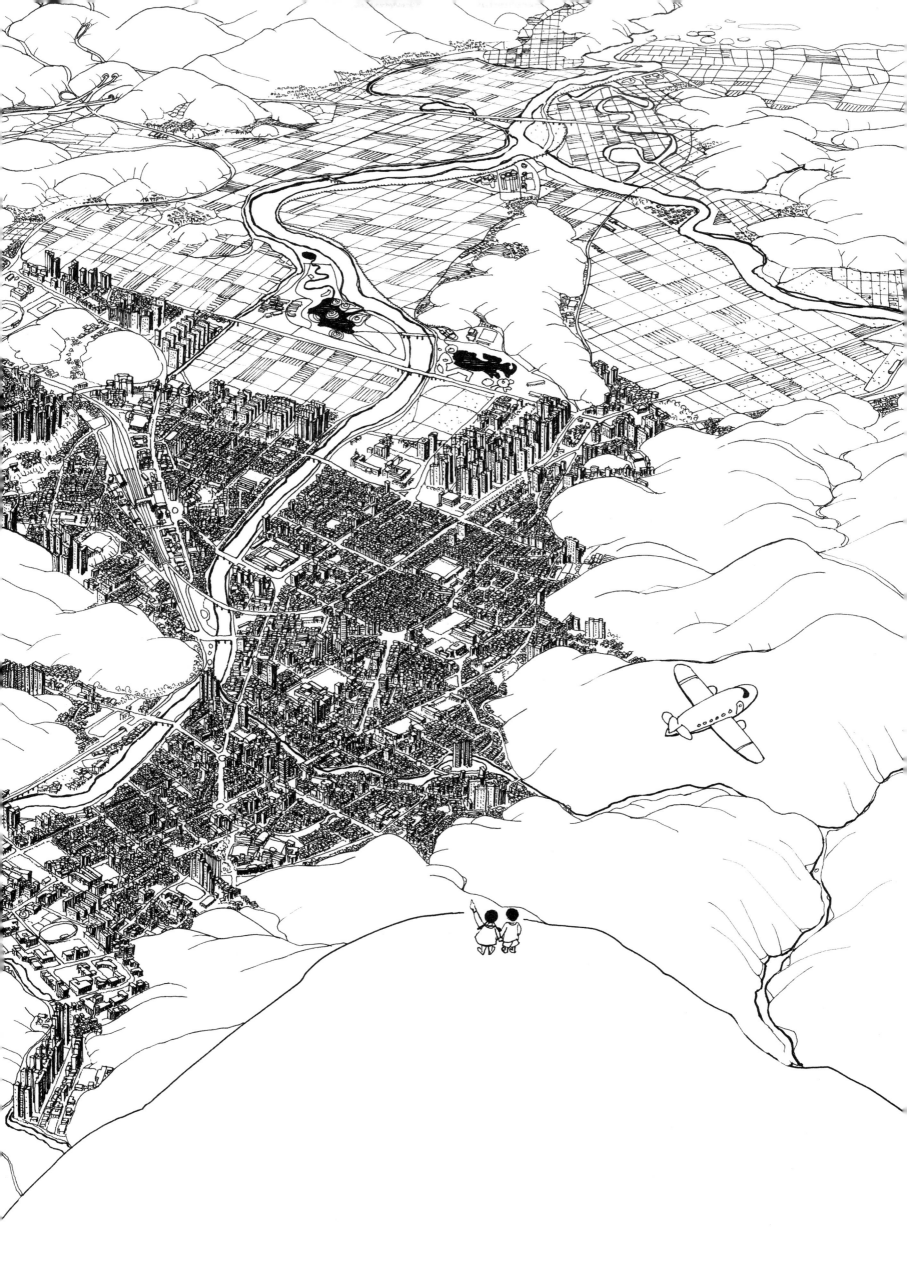

순천
돼지국밥
한 그릇

순천 가는 길에 조계산 동쪽 선암사에 먼저 들렀다. 비 내려 젖어가는 흙길 위로 숲이 뿜어내는 선한 기운이 가득하다. 장경각 앞에 우뚝 선 삼나무 두 그루는 볼수록 장하다. 절집은 2018년 6월에 유네스코 세계문화유산이 됐다. 주지 스님은 "그렇잖아도 좋은 절"이라며 새삼스럽지 않다는 표정이다. 통도사, 부석사, 법주사, 마곡사, 대흥사, 봉정사와 함께 등재됐다. 서쪽의 승보僧寶 사찰 송광사는 불보佛寶 통도사, 법보法寶 해인사 함께 조계종 삼보三寶 사찰 중 하나다.

순천은 전라남도에서 인구가 가장 많다. 원도심인 부읍성 자리는 난봉산과 봉화산 사이에 끼어 있다. 쇠락했던 동네가 '문화의 거리'로 새 단장을 하며 아기자기한 가게들이 들어서고 있다. 매산등 언덕으로 이어지는 길에는 족보 있는 근대 건축물인 교회, 병원, 학교들이 줄지어 있다. 매산중학교 돌담길 담장의 이끼 낀 기와가 동네 연륜을 말해준다. 순천은 근대 호남 동부 지역 선교의 중심이다. 시민 셋 중 하나는 기독교인이란다. 시가지는 한가운데 있는 봉화산을 끼고 남으로 돌아 동쪽까지 넓어졌다. 여수, 광양, 구례, 곡성, 벌교의 물산이 순천으로 모이고 흩어진다. 꼬막은 고흥군에서 가장 많이 나지만 조정래의 소설 『태백산맥』 덕에 벌교 꼬막이 전국구 명성을 얻었다. 오일장 둘은 대형마트보다 사람이 북적인다. 남쪽의 아랫장은 전국에서 규모가 가장 크단다. 북쪽에 있는 웃장 '제일식당'에서 맑은 국물의 돼지국밥을 주문하니 수육 한 접시가 따라 나온다. 2인분 이상 시키면 서비스로 준다는데 이리 내도 남을까 싶다. 순천돼지국밥은 뼈를 우려낸 육수에 머릿고기와 순대 내장이 들어간다. 부산에서는 고기를 끓여 만든 육수에 살코기를 담아낸다.

"아침에 잠자리에서 일어나서 밖으로 나오면, 밤사이에 진주해 온 적군들처럼 안개가 무진을 삥 둘러싸고 있는 것이었다." 김승옥은 『무진기행』에 이렇게 썼다. 작가 고향인 이곳이 배경일 텐데 세월이 흘러 순천은 정원도시이자 생태도시가 됐다. 공단이 들어설 뻔한 순천만 습지에 조성한 국가정원 덕이다.

여기서 나고 자란 배일동 명창은 그래도 고생스럽던 어린 시절이 그립다. "이제 내 부모님이나 당숙 세대분들이 더 신식이 됐어요. 나는 아직도 어릴 때 들으며 자란 노랫가락 〈목포의 눈물〉을 품고 그리며 사는데, 이 양반들은 〈사랑은 아무나 하나〉를 더 즐겨 부르고, 나보고 구식이라고 하니 알쏭달쏭해요. 고향의 흙은 옛날 그 흙인데 사람이 변해서 흙도 변한 것 같네요. 어디 내 고향만 그럴까요. 천지가 그 모양이죠. 허허."

飛行山水

하루는 길다

『비행산수』는 가욋일이었다. 신문사 데스크 일을 하며 시간을
짜내 취재하고 썼다. 그저 좋아서 한 일이었다. 마감은 자비가
없어 늘 시간에 쫓겼다. 2015년 취재 수첩을 들춰본다.
-5월 14일 목요일: 오전 5시 집에서 출발, 삼악산서 춘천
스케치 / 오후 3시 회사 복귀 후 데스크 업무 / 오후 11시 퇴근
-5월 15일 금요일: 오전 8시 출근 후 데스크 업무 / 부산행
KTX 매진돼 오후 8시 비행기로 김포서 부산으로
-5월 16일 토요일: 부산 봉래산, 천마산 스케치 산행 / 오후
10시 50분 KTX로 귀경
-5월 17일 일요일: 오전 8시 출근 후 데스크 업무 보며 그림
작업
취재 시간을 아끼려 가까운 도시를 묶어 다녔다. 태안과
서산은 당일치기로, 여수와 순천은 1박 2일로 다녀오는
식이다. 따로 시간을 낼 수 없어 회사 책상에서 틈틈이
그렸다. 화구를 들고 다니며 퇴근 뒤, 출근 전에도 그렸다.
하루에 12~14시간을 그렸다. 수원과 울산을 마감할 때는
회사에서 밤을 새웠다. 두어 시간 꼼짝 않고 일하면 손가락이
굳어버린다. 잠시 근육을 풀고 다시 그리고를 반복하지만
나중에는 10분도 펜을 들지 못한다. 자해라 할 만큼 무모한
날들이었다. 마감하고 나면 활시위 같던 신경 줄이 푸시시
늘어지며 저 깊은 곳에서 희열이 올라오는데, 마약이다.

3장

4월 초면 남산 서울타워 전망대에 오른다. 발아래 벚꽃 물결이 일렁인다.
눈앞에는 높고 낮은 산들 사이로 크고 작은 건물들이 출렁인다. 보며 생각한다.
도심의 작은 물길들을 되살릴 방법을.

飛行山水 서울 서울 서울

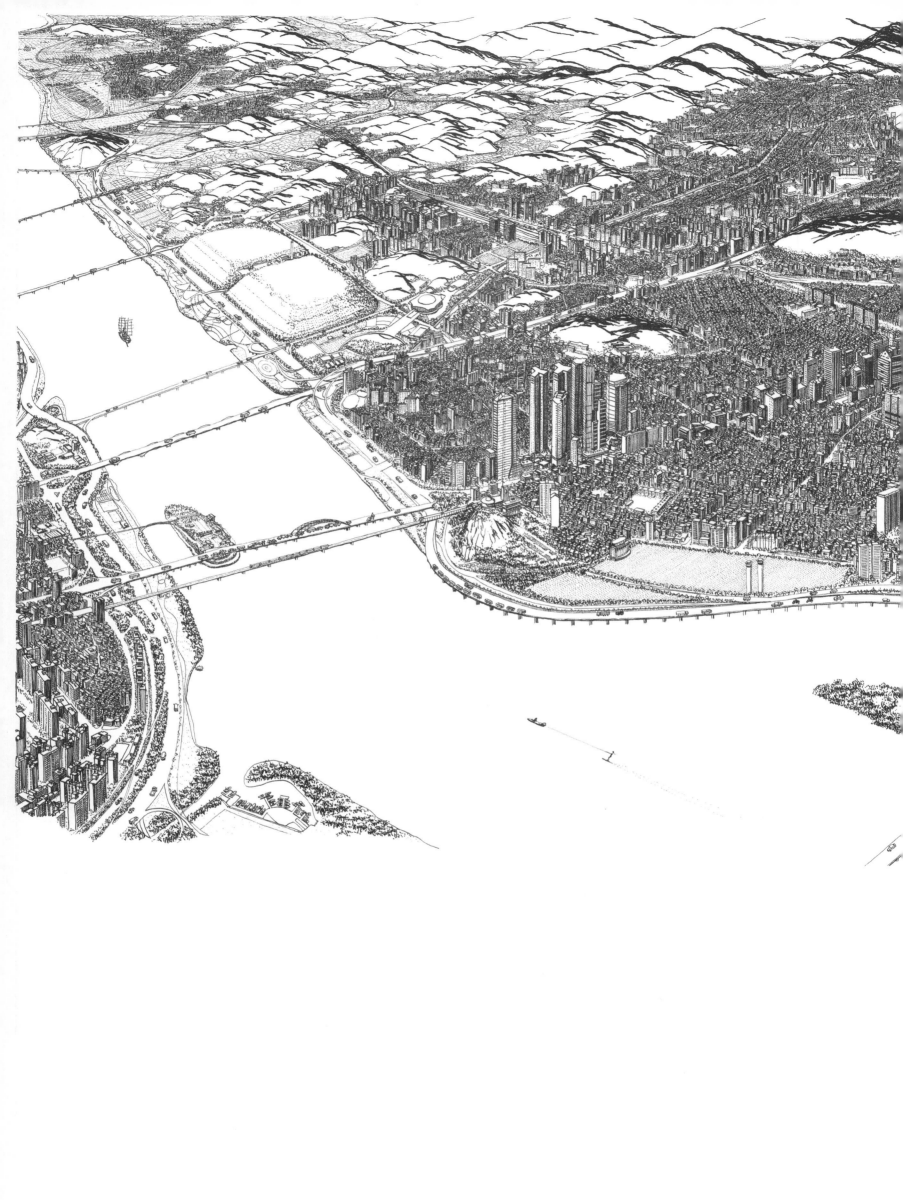

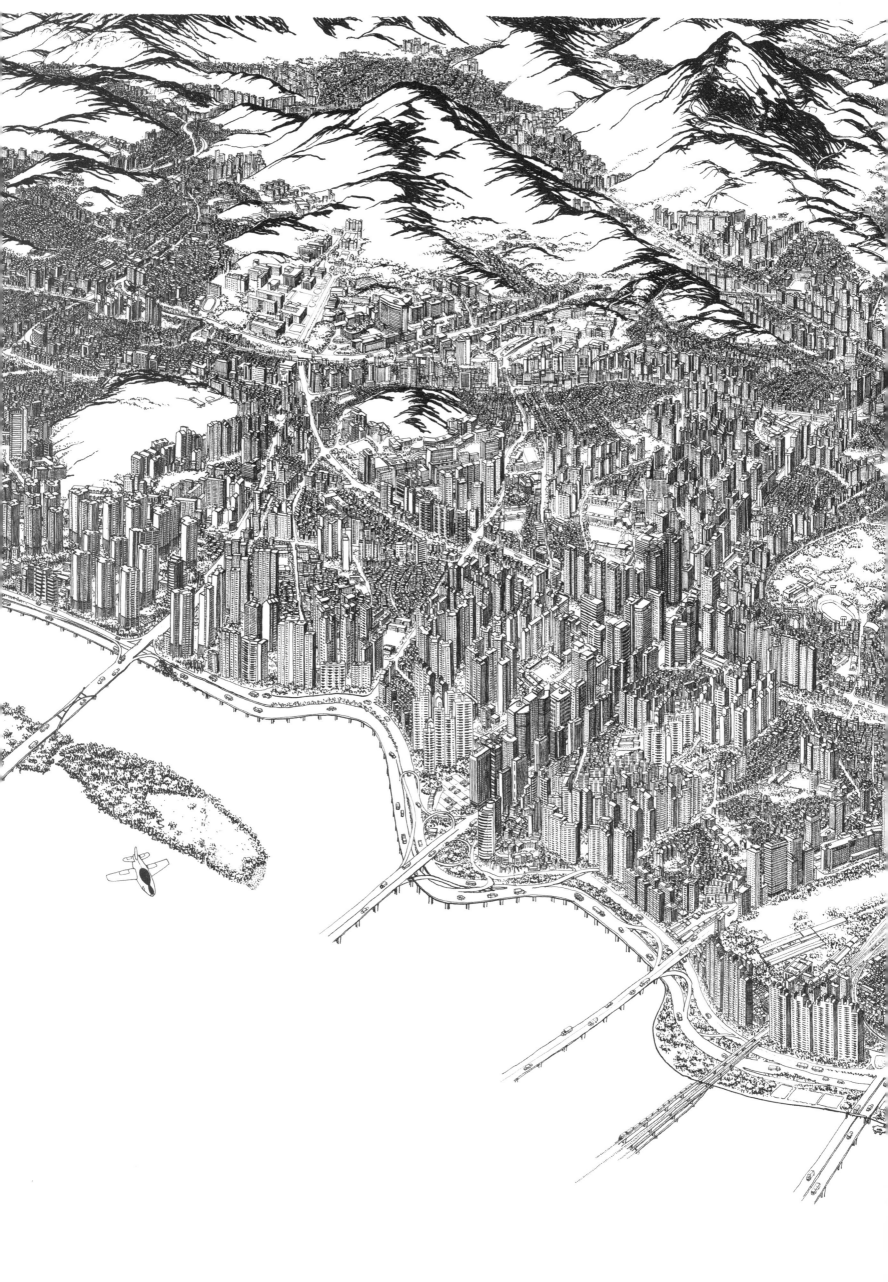

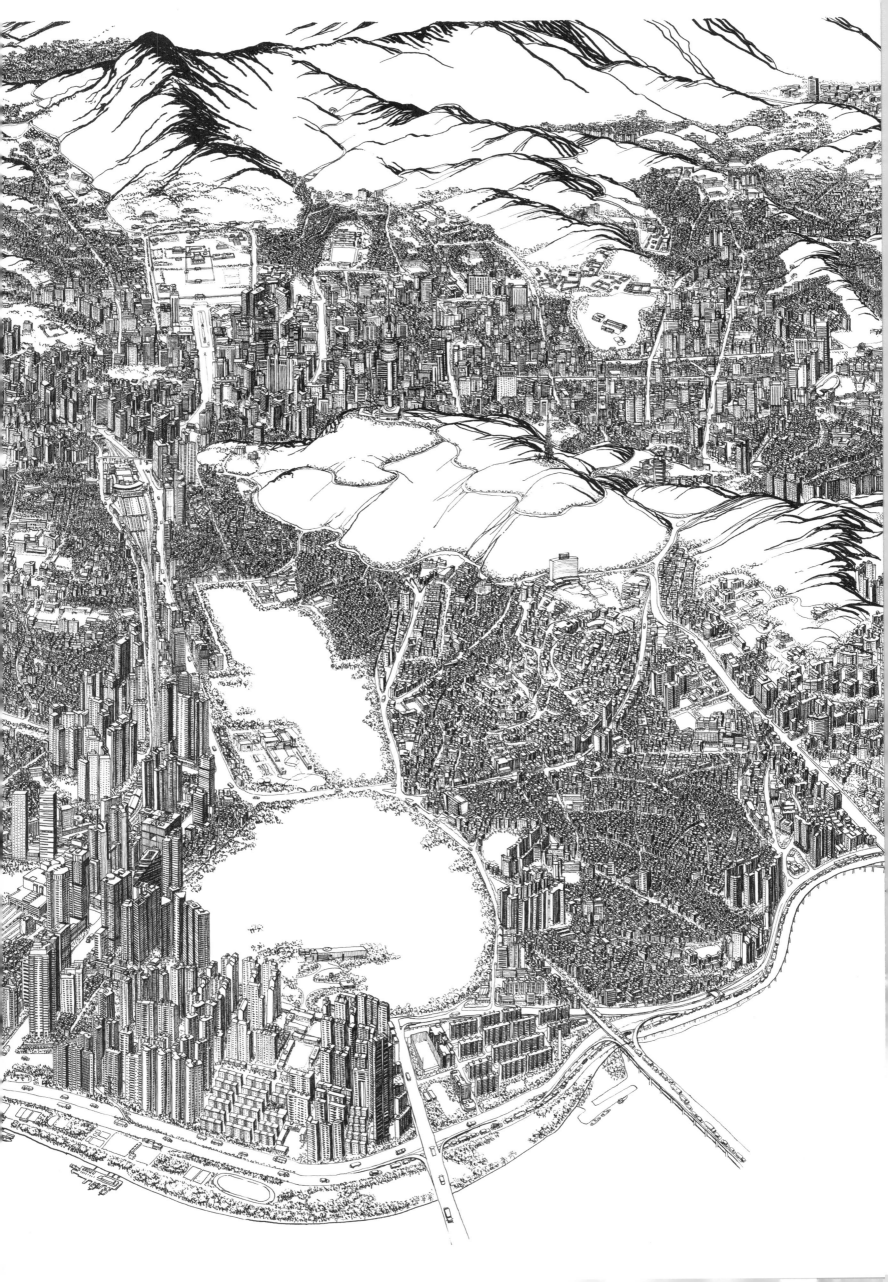

飛行山水

북악산이 아니라 백악산이다

광화문 뒤로 경복궁이 서 있고 그 뒤에 청와대가 있다. 청와대
뒤에 당당하게 버티고 있는 산을 대개 북악산이라고 부른다.
역사학자 홍순민은 백악산이 옳다고 말한다. "일제강점기부터
백악산을 북악산이라고 불렀어요. 그게 습관이 돼 지금도 잘못
쓰고 있지요. 『조선왕조실록』에는 백악이 150회, 북악은 15회
나와요. 그나마 다섯은 다른 곳을 가리켜요. 그것도 주로 누가 한
말을 옮겨 적은 거예요. 백악은 문서, 법전, 지도, 지리지 등에서
오랫동안 써온 움직일 수 없는 명칭이에요. 지금도 지리적 공식
명칭은 백악입니다. 습관적으로 써오던 용어가 굳어져가는 셈인데
이제라도 바로잡아야지요." 산 정상의 표지석에도 '백악산 해발
342미터'라고 쓰여 있다. 풍수지리상 서울의 진산으로 예부터
신성시했다. 남산과 짝을 이루고 있어 북악이 쉽게 와닿기는 하지만
사실은 사실. 이 책에서는 모두 백악산으로 썼다.

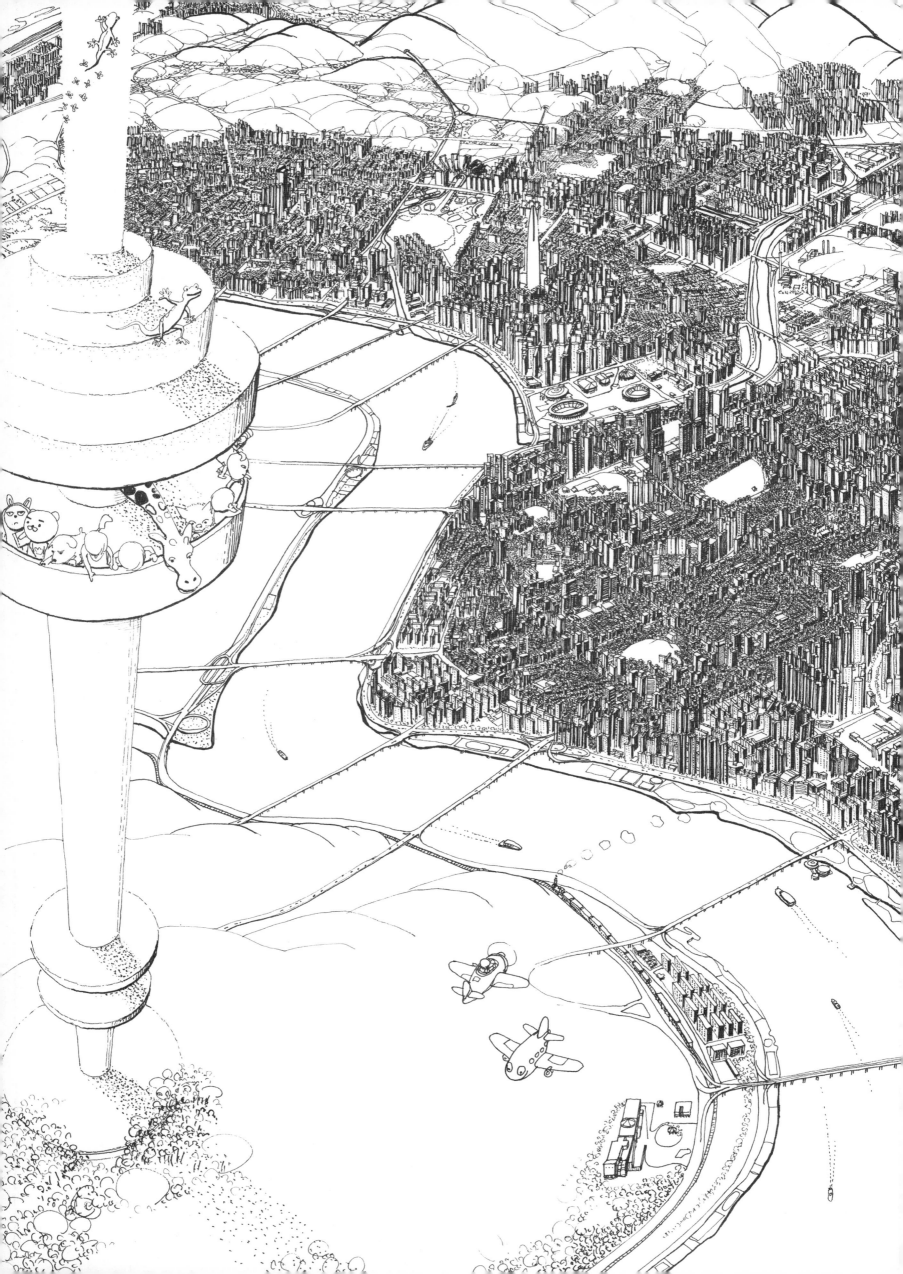

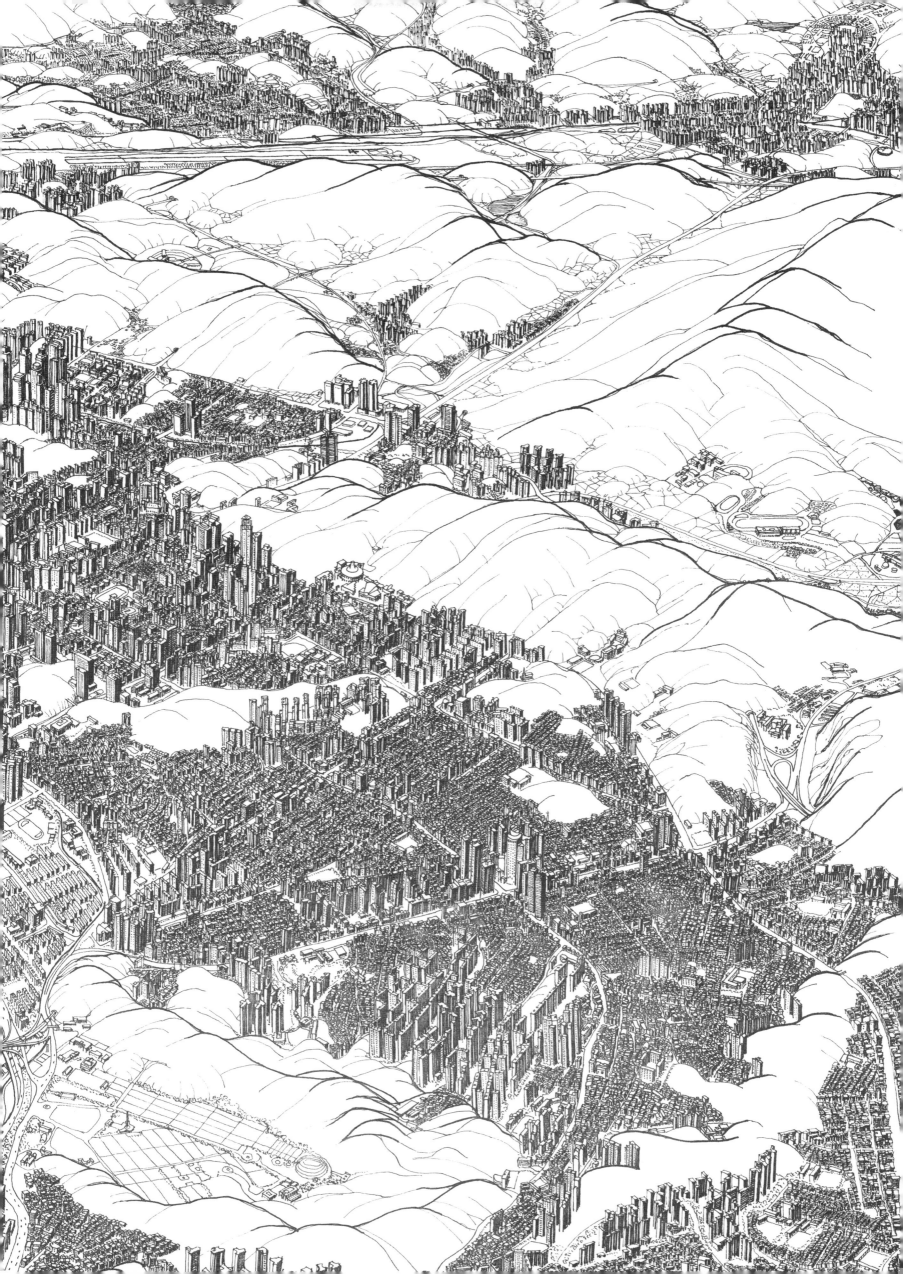

강남
스타일이
되다

싸이가 부른 노래 〈강남스타일〉은 파격이다. 2012년 7월 앨범이 나오자마자 온 나라가 뒤집어졌다. 현아, 유재석, 노홍철이 등장해 바람을 잡았다. 야한 가사와 외설적인 춤에 눈살을 찌푸리는 이들도 있었지만 청춘들은 열광했다. 강남이 어디 있는지도 모르는 외국인들 사이에서도 난리가 났다. 미국 '빌보드 핫 100'에 오르더니 7주 동안 2위를 유지하고 30여 나라 공식 차트에서 1위를 했다. 2021년까지 유튜브 누적 조회수가 39억 회를 넘었다. 레이디 가가와 저스틴 비버의 기록도 뛰어넘었다. 아시아 가수로는 최고다. 2014년 당시 유튜브에서 표시 가능한 조회 수는 32비트 정수형의 한계인 21억 4,748만 3,647회였다. 이를 돌파해 더는 숫자를 표시할 수 없게 되자 유튜브 측은 부랴부랴 64비트 정수형으로 프로그램을 업그레이드했다. 2,100만 개가 넘은 좋아요 수는 기네스 세계기록에 올랐다. 뮤직비디오의 배경 중 상당 부분이 인천 송도 신도시라는 게 함정이지만, 어쨌든 강남은 싸이 덕에 삽시간에 떴다.

노래처럼 강남은 한국 소비자본주의를 대변하는 욕망의 용광로다. 젊고 활기가 넘친다. 서울 부동산값이 치솟아 젊은 층이 빠져나가며 서울 인구는 조금씩 줄고 있다. 그런데도 30대가 늘어나는 구가 4개 있다. 강남구, 서초구, 송파구, 강서구다. 일자리가 많으니 그렇다. 학군 좋고 편의시설도 넘치니 많은 이들이 강남에 살고 싶어 한다. 그것도 아파트에.

기업평가사이트 CEO스코어가 2020년 한국 500대 기업 대표이사 664명의 거주지를 조사했더니 69.3퍼센트인 460명이 서울에 살았다. 이 중 108명(16.3퍼센트)이 강남구, 98명(14.8퍼센트)이 서초구, 65명이(9.8퍼센트)이 용산구다. 다음이 성남 분당구 46명(6.9퍼센트), 송파구 28명(4.2퍼센트)이다. 강남과 그 주변이 한국을 대표하는 부자 동네임을 말한다.

대개 강남은 아파트 숲이라고 생각하지만 하늘에서 내려다보면 그렇지 않다. 강남3구 아파트 수는 33만 5,000채 정도다. 직장이 강남이 아니어도 아파트에 살고 싶어 하고, 여유 있는 사람은 너도나도 투자 목적으로 사두려 하는데, 물량이 적으니 치솟는 몸값은 당연하다. 대치동 은마아파트 값은 1978년 분양가보다 거의 100배가 뛰었다.

최고 학군 대명사가 된 8학군은 강남 개발 과정에서 생겼다. 강북에 집중한 인구를 분산하는 데 가장 좋은 방법은 학교 이전이었다. 당국은 갖가지 당근책을 제시하며 주저하는 전통 명문고등학교들을 강남으로 보냈다. 경기고등학교, 서울고등학교, 휘문고등학교, 중동고등학교, 경기여자고등학교, 숙명여자고등학교, 풍문고등학교 등이 줄줄이 옮겨 갔다. 단국대학교부속고등학교, 세화고등학교, 세화여자고등학교, 서초고등학교, 양재고등학교, 언남고등학교, 청담고등학교, 압구정고등학교, 영동고등학교, 현대고등학교, 진선여자고등학교 등

은 강남에서 새로 문을 열었다. 8학군은 강남구와 서초구 학교들을 말하는데, 첫 출발은 강남 지역 전체였다. 1980년 학군 재배치 과정에서 송파구와 강동구가 6학군으로 떨어져 나갔다. 서울에는 11개 학군이 있다. 1학군은 동대문구와 중랑구에 있는 학교들이다.

강남, 서초, 송파 3구를 통칭하는 강남은 본래 서울이 아니다. 1963년 경기도 광주군과 시흥군 지역을 서울 성동구에 편입하며 '강남'이 생겼다. 지금의 강남대로는 당시에는 시흥군 신동면과 광주군 언주면을 가르던 길이었다. 당시에는 강남을 영동永東으로 불렀다. 영등포의 동쪽이란 의미다. 영동대교, 영동대로 같은 이름에 그 흔적이 남아 있다. 사실 원조 강남은 영등포다. 일제강점기인 1936년 한강 이남에서 가장 먼저 서울 땅이 됐으니 말이다.

강남 개발은 박정희 정권 말기에 군사작전처럼 이루어졌다. 북한과 극한으로 대치하던 시절이라 유사시를 대비한 측면도 컸다. 불과 10년 만에 대강의 사업을 마무리했으니 대단한 속도전이었다. 인구가 늘자 강남구는 1975년 성동구에서 독립했다. 탄천 동쪽 지역은 1979년에 강동구가 됐다. 송파구는 1988년에 강동구에서 떨어져 나왔다. 청춘들에게 강남은 강남역 주변이다. "강남서 봐"라는 말은 역 근처에서 만나자는 말이다. 지하철 2호선 강남역을 이용하는 승객은 하루 평균 20만 명이다. 서울에서 가장 붐빈다.

강남이 커가며 강북과 이어지는 다리도 늘어났다. 월드컵대교와 철교 넷을 포함하면 일산과 팔당 사이에는 31개가 있다. 1900년에 준공한 1호 다리 한강철교는 국가등록문화재다. 경부고속도로와 함께 1969년에 개통한 한남대교는 왕복 12차로다. 통행량도 하루 22만 대 정도로 가장 많다. 그림 위에서부터 천호·올림픽·잠실철·잠실·청담·영동·성수·동호·한남·반포·동작대교다. 청담대교와 성수대교 사이를 지나는 신분당선은 다리를 만들지 않고 강 밑으로 굴을 뚫었다.

도시 중심은 빌딩 밀집도와 높이를 보면 알 수 있다. 강남의 중심은 테헤란로다. 이란의 수도 테헤란에는 서울로가 있다. 1977년 한국을 방문한 골람레자 닉페이 테헤란 시장과 구자춘 서울 시장이 도로 이름을 교환하며 생겼다.

飛行山水

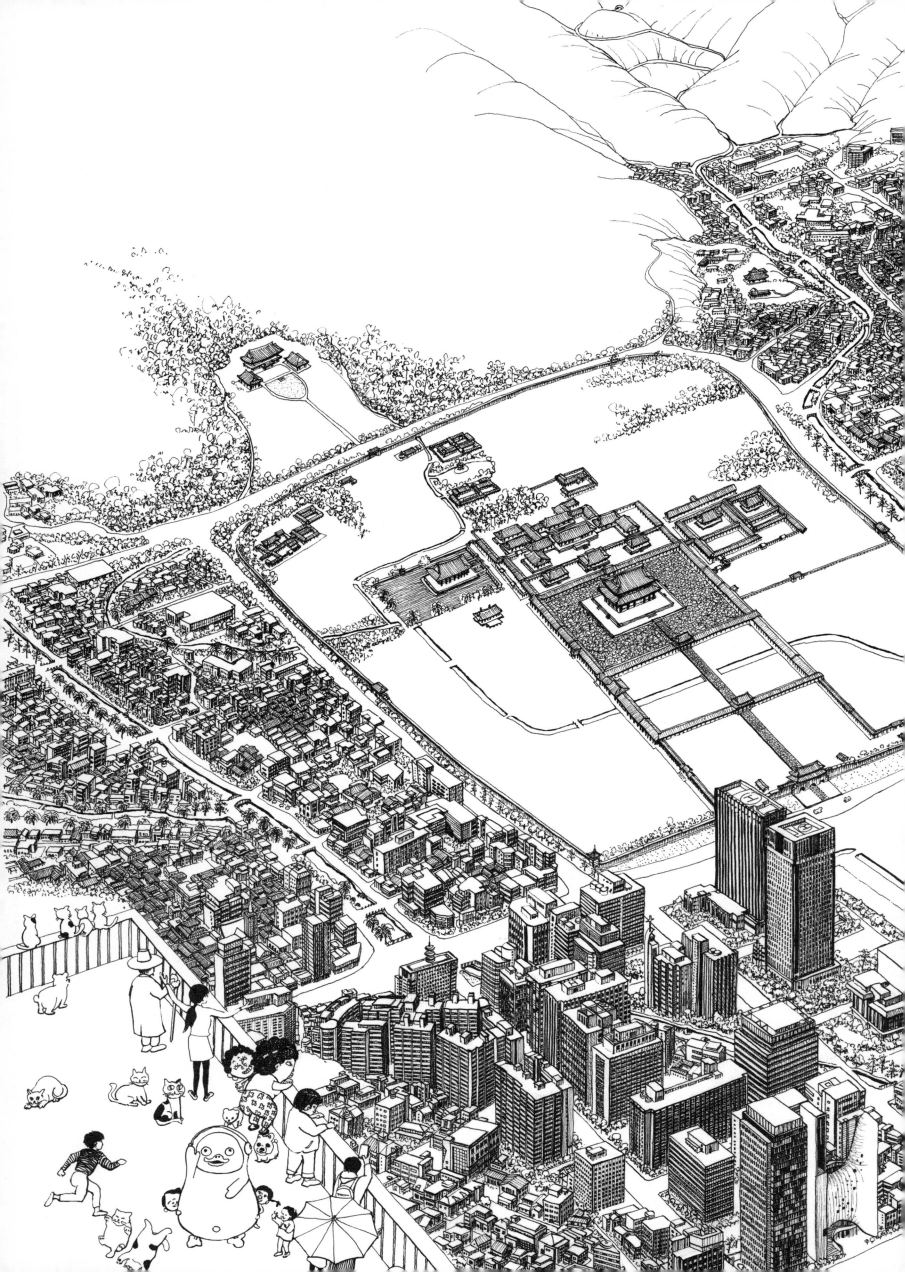

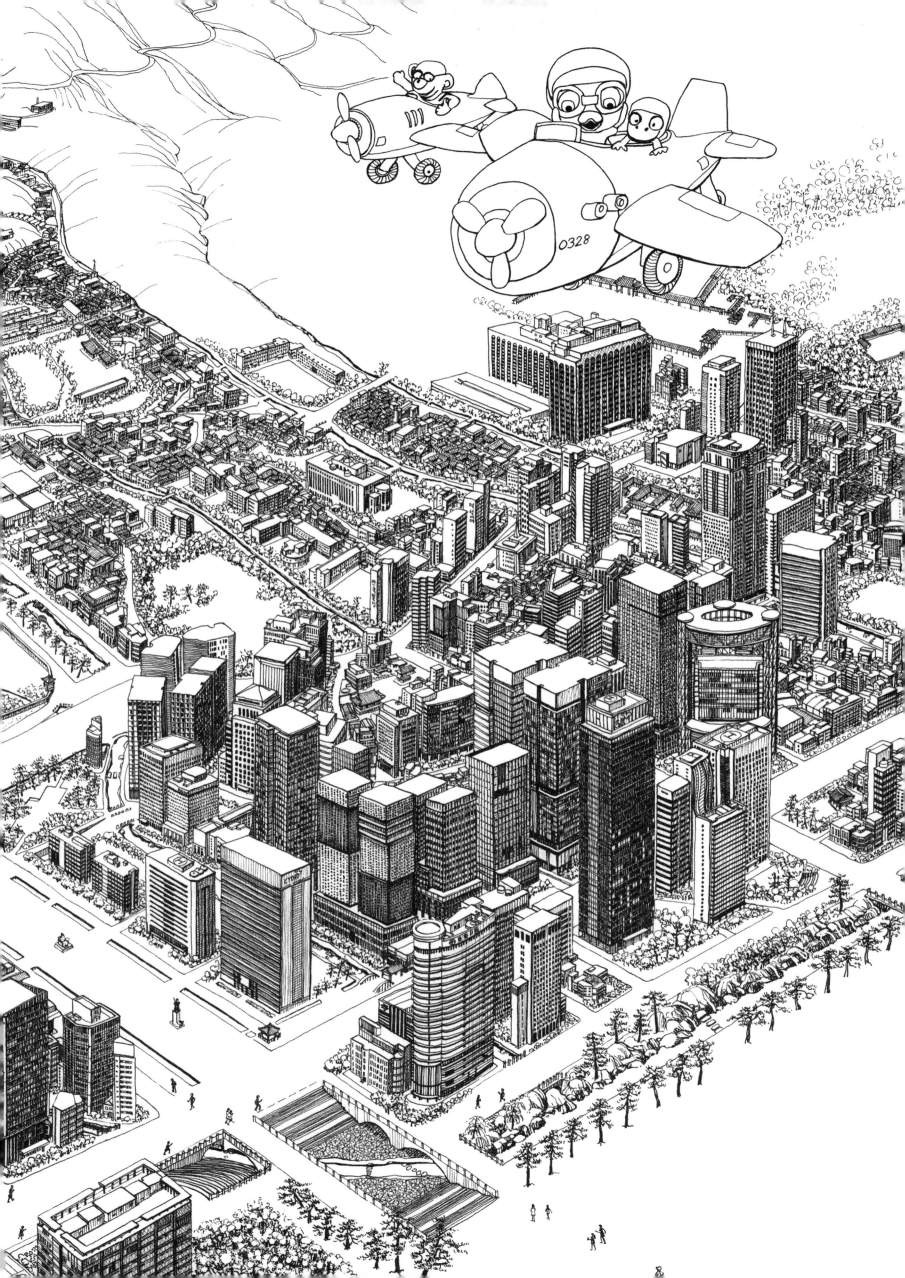

서울 물길
광화문 일대
수성동 계곡에
장어가 산다면

〈강북전도〉와 〈강남〉을 완성하고 나니 서울을 좀 더 잘게 나눠서 그려보고 싶었다. 어떤 방식이 좋을까 생각하던 중에 물고기 전문가인 황선도 박사를 만났다.

"장어가 서해에서 한강을 지나고 청계천을 거쳐 수성동 계곡까지 올라가는 생각을 해요. 옛날에는 이어져 있었잖아요. 그런데 물길이 없어졌어요. 물은 흘러야 하는데 말입니다." '비행산수-서울 물길' 시리즈를 그리게 된 계기다. 지금의 시가지 모습에 사라진 옛 물길을 복원해놓으면 미래 서울 모습이 되겠구나 싶었다.

강북은 오래됐지만 사대문 안 큰길들은 뜻밖에 바둑판 모양이다. 그런데 도심을 걷다 보면 이상한 형태의 길이 곳곳에 있다. 큰길 사이를 대각선으로 구불구불 흐르는 작은 길들이다. 세종문화회관 뒷길, 인사동길, 광장시장에서 창경궁 쪽으로 난 종로31길, 동대문종합시장에서 이화 사거리를 잇는 종로39길은 금세 눈에 띈다. 이들은 규칙성이 있다. 하나같이 청계천을 향해 간다. 모두 예전에 물이 흐르던 개천을 덮어 만들었기 때문이다.

1900년대로 들어서며 서울은 근대도시로 탈바꿈하기 시작한다. 강북 도심의 뼈대는 이즈음 만들어졌다. 새로 낸 큰길들을 중심으로 도시를 재편해나갔지만 개천의 흐름은 바꾸지 않았다. 개발연대로 들어서며 서울 인구는 풍선처럼 부풀어 오른다. 한국전쟁 직후 100만 명 정도에서 1970년 550만 명이 되더니 1988년에는 1,028만 명으로 늘었다. 폭증하는 교통량은 도시가 감당할 수 있는 수준을 넘어섰다. 도로를 넓혀야 하지만 도심에는 그럴 만한 땅이 없었다. 개천 복개는 돈 덜 들이고, 민원 없고, 공사도 빨리 끝낼 수 있는 일타삼피의 해법이었다.

본래 도성 안에는 청계천으로 들어가던 물길이 20개가 넘었다. 일제강점기 때부터 시작해 이들이 모두 사라졌다. 인왕산에서 발원한 백운동천, 백악산에서 출발해 청와대 옆을 지나 경복궁으로 흘러드는 대은암천, 삼청공원과 동십자각을 지나 교보문고 뒤쪽으로 흐르던 중학천(삼청동천), 지금의 인사동길에 해당하는 안국동천이 그들이다. 1976년에는 청계천마저 덮었다. 그 위로 난 3·1고가로(청계고가로)는 발전하는 한국 경제를 상징하는 자랑거리였다. 서울은 편의를 얻은 대신 도랑을 잃고, 가재도 잃었다. 환경 개념이 없던 시절이었다.

사라진 개울들이 그림 속에 들어 있다. 이순신 장군과 세종대왕 동상이 있는 광장 양옆에도 물길을 만들어봤다. 청계천이 시작하는 광화문 사거리는 아스팔트를 걷어내고 물길을 냈다. 지금은 지하철 1호선이 지나가는 지점이다.

飛行山水

하루 7제곱센티미터

하루 8시간 작업하면 7제곱센티미터를 그린다. 자료를 확인하며 펜촉에 먹물 찍어 한 땀 한 땀 그리니 그렇다. 정량만큼만 작업하는 날은 없다. 매일 무리를 하니 수시로 몸을 풀어줘야 한다. 작업대 옆에 소소한 운동기구들을 둔 이유다. 사정을 아는 친구들이 보내준 선물이다. 손목을 보호해주는 팔찌와 밴드, 손아귀 힘을 길러주는 악력기, 목과 어깨를 풀어주는 전동 안마기도 있다.

굳은 손가락을 풀어주는 데는 호두나 가래가 최고다. 다닥다닥, 자작자작, 와작와작, 와자자작. 굴리는 방식에 따라 손바닥 안에서 다른 소리가 난다. 멍할 때 굴리면 생각이 맑아진다. 전라남도 장흥에서 나는 손 노리개 호두는 명품으로 소문났다. 속이 비었는데 망치로 내려쳐도 깨지지 않는단다. 쪼개지는 결, 그러니까 껍데기에 각이 많을수록 값이 올라간다. 한 쌍에 100만 원이 넘는 것도 있다. 장흥 귀족호도박물관에 있는 6각 호두는 추정 가격 1억 원이란다. 내가 가진 2각 호두는 돌리다 보면 제풀에 쪼개지는데, 알맹이 뽑아 먹는 재미가 그만이다.

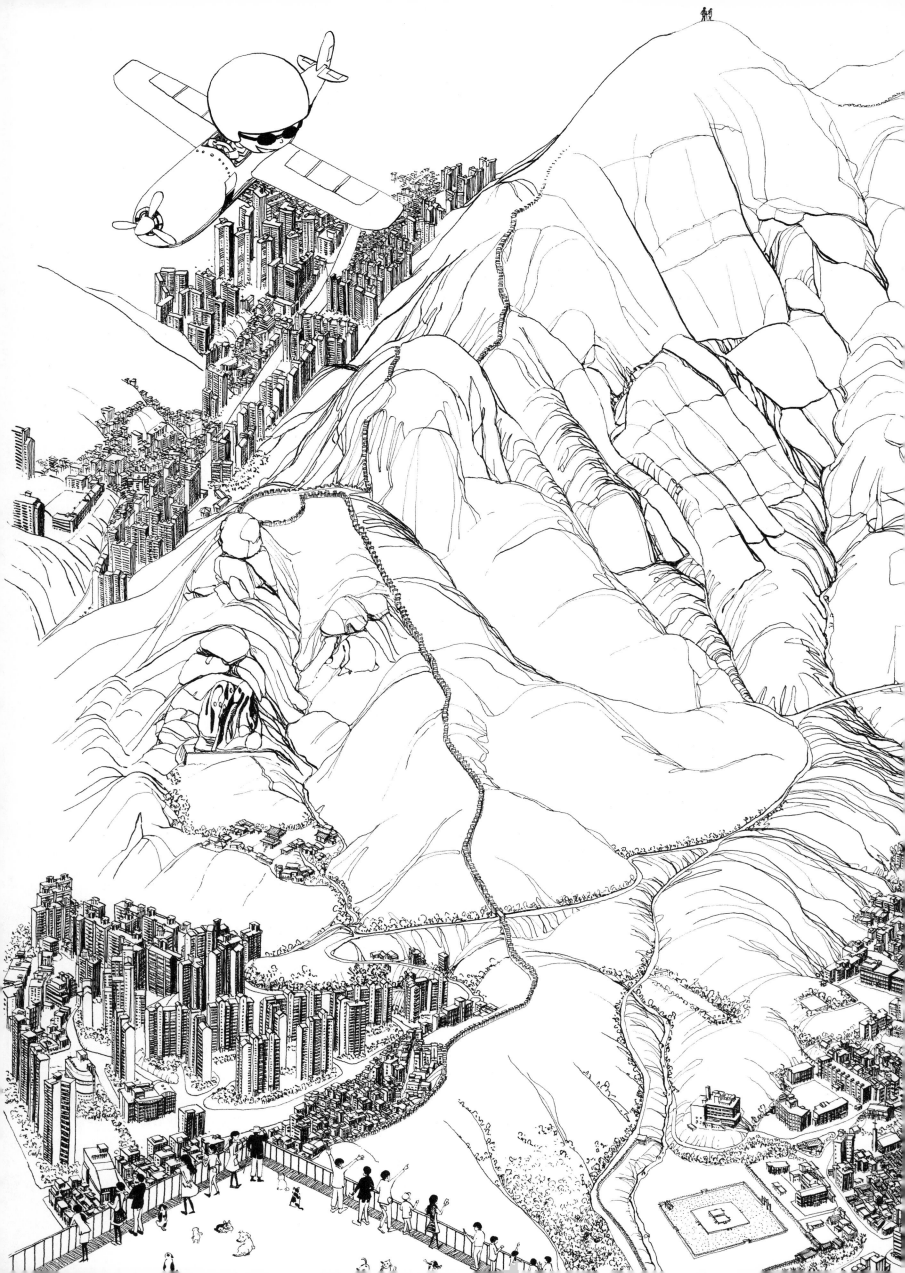

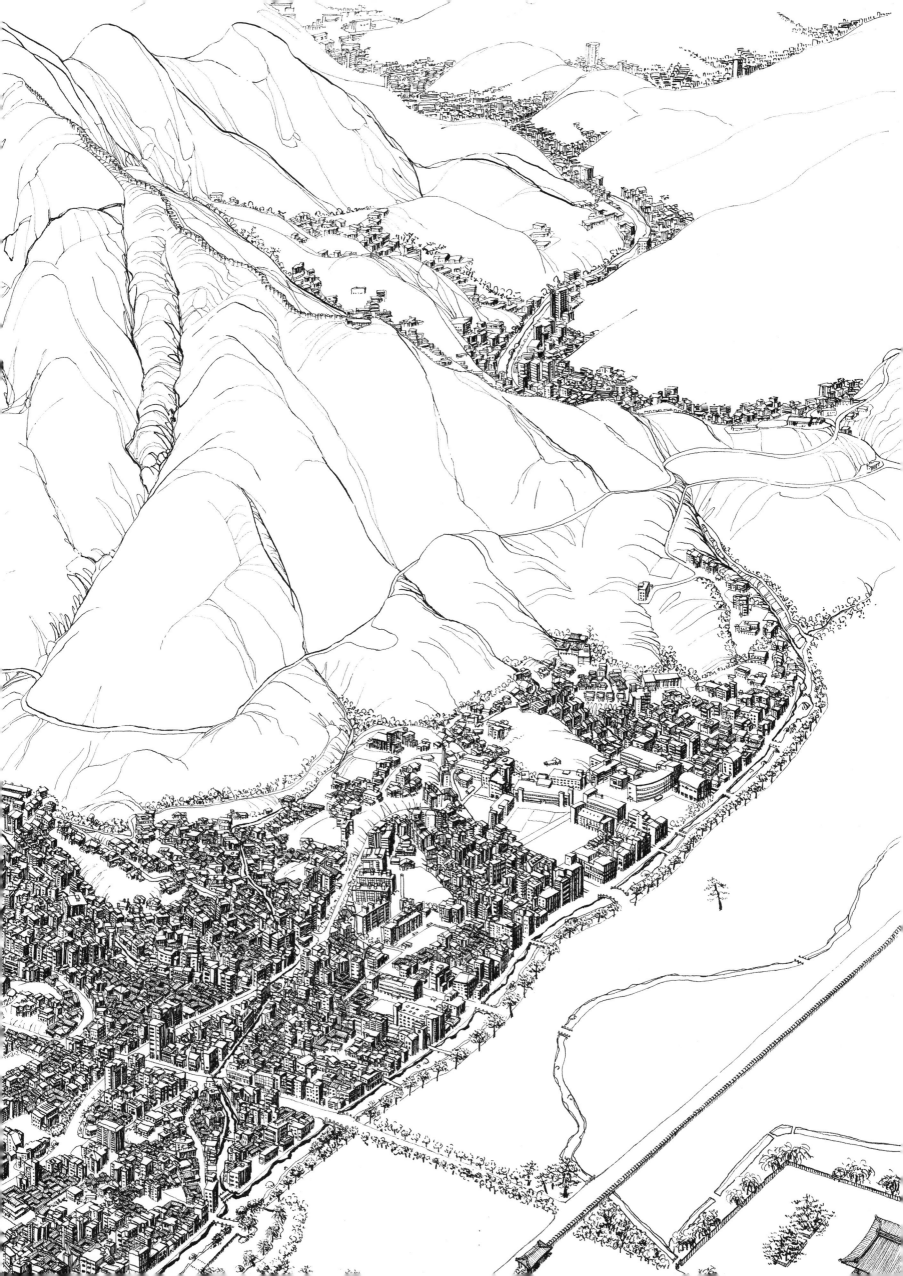

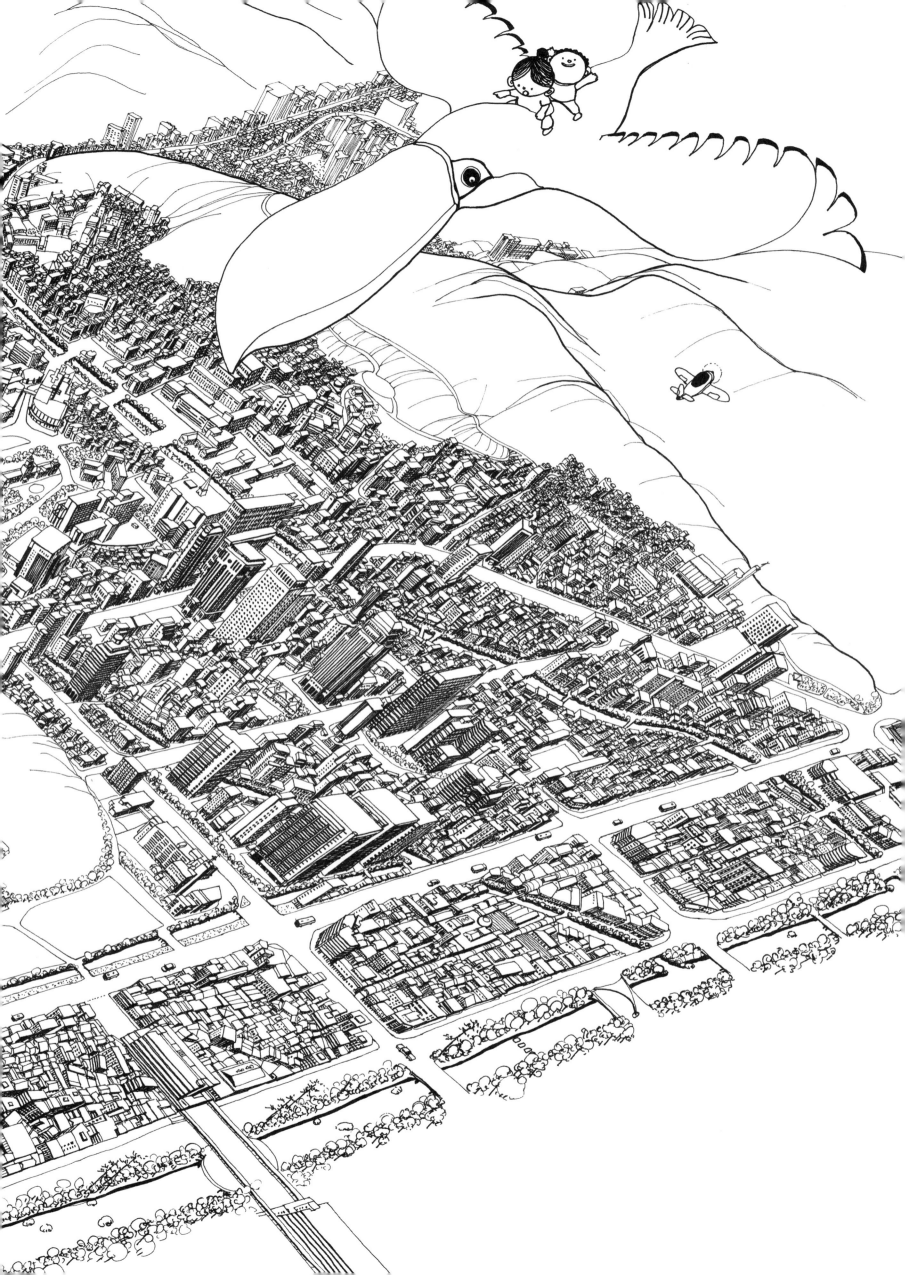

서울 물길
종묘 일대
창덕궁 담 아래
장안 제일 빨래터

『천년의 화가 김홍도』를 쓴 이충렬 전기 작가는 서울이 고향이다. 세종문화회관 뒤편 당주동에서 나고 자랐으니 토박이 중의 토박이다. 낮은 건물들 사이로 곳곳에 냇물이 흐르던 풍경을 또렷이 기억한다.

"제가 어릴 때만 해도 서울 사람들도 동네 개울에 나가서 빨래를 했어요. 어른들 말씀에 당시 장안에 3대 빨래터가 있었다고 해요. 삼청동, 원서동, 청계천이었지요. 이 중에서도 창덕궁 후원 뒤에 있는 원서동 빨래터를 최고로 쳤어요. 담장에서 흘러나오는 물에 궁궐 쌀 씻은 뜨물이 섞여서 빨래가 잘된다고 했어요."

그림 가운데에 종묘가 있다. 백악산에서 뻗어 내려온 산줄기의 끝부분이다. 그 핵심인 정전에 조선 임금 신주 19위와 왕비 신주 30위를 모시고 있다. 왕실 사당인 셈이다. 상석으로 삼은 맨 왼쪽에 태조를 모셨다. 1968년 오른쪽 끝자리에 모신 순종의 부인 순정효황후가 마지막이다. 임진왜란 때 왜군이 불을 질러 몽땅 타버린 뒤 광해군 시절에 다시 중건했다. 신주가 늘어날 때마다 증축해서 정전의 기둥에 미묘한 차이가 있다.

정전의 좌우 폭은 101미터다. 한국에서 가장 긴 목조 건축물이다. 규모가 워낙 방대해 한 장의 사진으로 담으려면 특수 렌즈를 쓰거나, 왜곡된 사진을 보정하거나, 아니면 여러 장을 찍어 이어 붙여야 한다. 종묘는 본래 창경궁과 담장을 경계로 붙어 있었다. 1931년 일제가 그 사이를 훼손하며 큰길을 냈다. 지금의 율곡로다. 복원사업을 통해 도로가 지하로 들어가며 그 위에 다시 90년 만에 녹지가 생겼다.

종묘 양옆으로 개울이 흘렀다. 왼쪽 북영천은 중앙중·고등학교 뒤에서 발원해 창덕궁 왼쪽 경계를 따라 흐르고, 오른쪽 옥류천은 창경궁 후원에서 시작해 원남동 쪽으로 내려간다. 이 두 물길은 종로5가 보령약국 뒤에서 만난다. 합쳐진 물길은 종로를 건너 청계천으로 들어가는데 광장시장 북2문과 남1문을 잇는 비스듬한 빈대떡 골목이 그 흔적이다. 안국동천은 정독도서관에서 내려와 인사동길을 따라 흐른다. 현대그룹 본사 옆의 제생동천과 헌법재판소 앞을 지나는 회동천은 안국역에서 만나 낙원상가와 탑골공원 옆을 돌아 청계천으로 들어간다.

지금의 대학로 한쪽도 예전엔 물길이었다. 성균관대학교와 서울과학고등학교 쪽에서 내려온 물이 혜화역에서 만나 흥덕동천이 된다. 서울대학교 문리대가 동숭동에 있던 시절 학생들은 이 물길을 '세느강', 그 위에 놓인 다리를 '미라보다리'라고 불렀다. 이 물길 또한 1977년에 사라졌다.

飛行山水

즐거운 고립

밤 11시 넘어 사무실에서 그림을 그리는데 방문이 벌컥 열렸다.
놀라서 으악, 문을 연 사람도 고개를 벌떡 쳐든 나를 보고 으아악.
모두 퇴근한 줄 알고 스위치를 내리러 다니던 보안원이었다. 종종
있는 일이다. 평일에 사무실에 있건, 주말에 집에 있건, 아침에
자리에 앉으면 대개 어두워져야 일어난다. 특별한 일 아니면 바깥
활동을 거의 하지 않는다.

그래도 심심하지 않다. 컴퓨터만 있으면 뭐든 할 수 있으니 말이다.
뭉치면 살고 흩어지면 죽는다는 말이 코로나19를 겪으며 반대가
됐다. 뭉치면 죽고 흩어져야 산다. 어울리기 좋아하는 이들은
견디기 힘들고 우울한 나날이겠지만 나는 고립이 즐겁다. 오랫동안
화판 앞에 붙어 혼자 지내온 덕이다.

SNS 덕을 톡톡히 본다. 잠시 쉴 때면 페이스북이나 카톡방을
연다. 그 안에는 온갖 얘기를 시시콜콜 알려주는 똑똑한 선수들이
득시글하다. 이들과 주고받는 가벼운 수다는 청량제다. 작은 화판
위에 너른 세상이 펼쳐지고, 핸드폰 안에 우주가 들어 있으니
나 같은 우물 안 개구리도 행세를 한다.

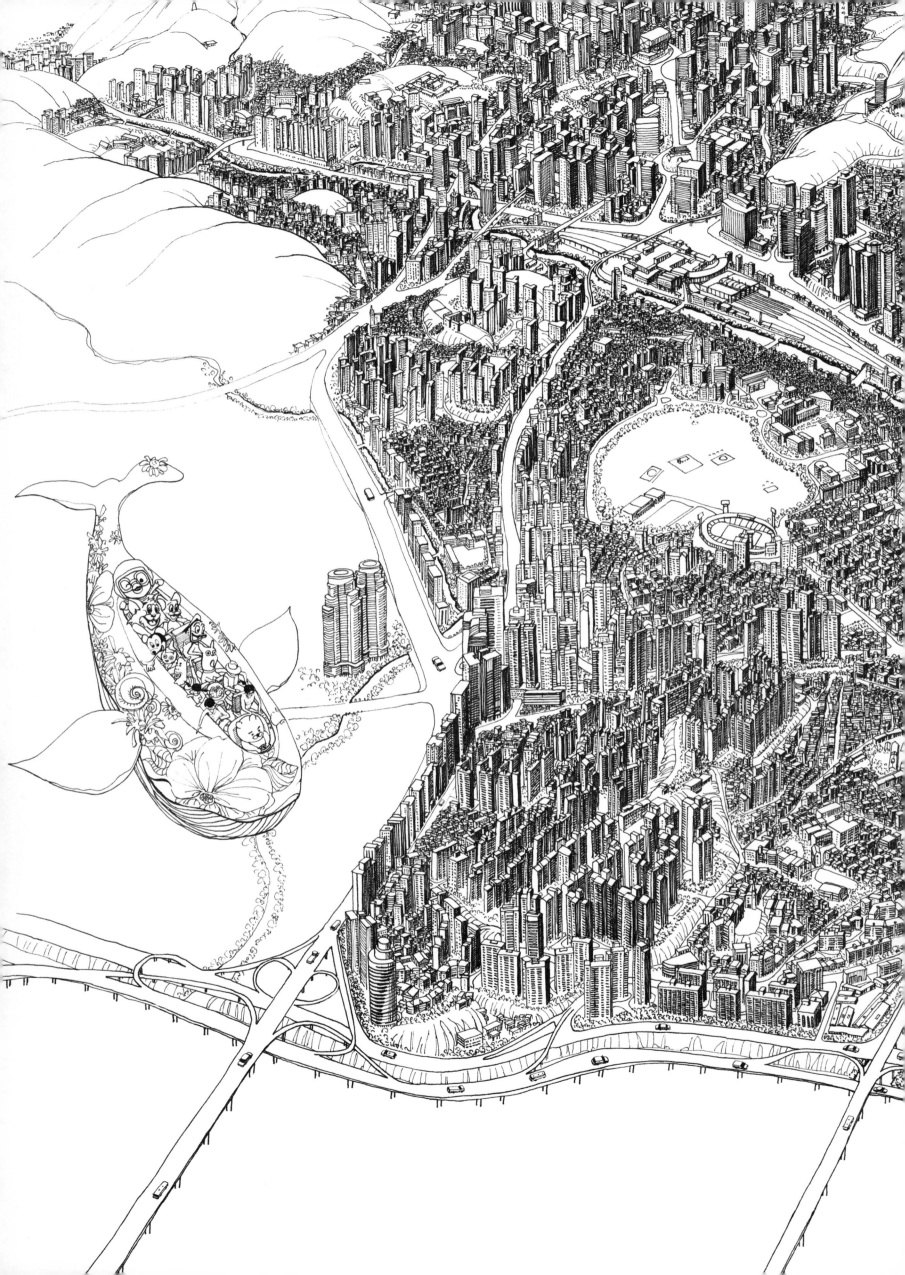

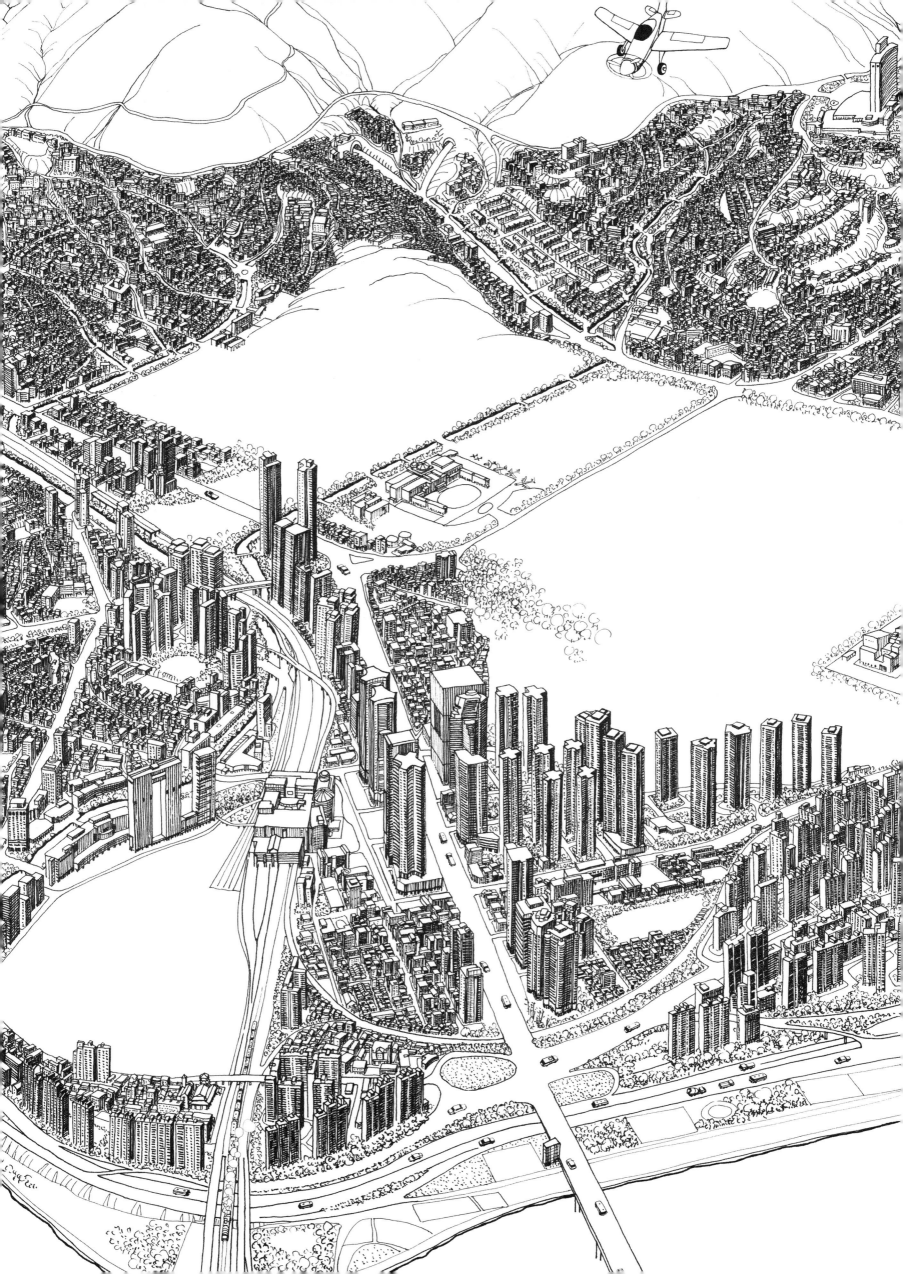

서울 물길
서대문·용산 일대
활처럼 휜
서소문아파트

어느 날 느닷없이 한강에 괴생물체가 나타난다. 서울은 아수라장이 되고 강변에서 매점을 하는 박강두(송강호)의 딸 현서(고아성)가 놈에게 잡혀간다. 봉준호 감독이 만든 영화 〈괴물〉이다. 관객 1,300만 명을 돌파하며 흥행에 대성공했다. 영화는 부대 내 실험실에서 한 미군이 화학 폐기물을 한강에 방류하라고 한국군에게 지시하는 장면으로 시작한다. 영화처럼 용산 미군기지에서 폐기물을 버리면 어느 경로를 따라 강으로 흘러들어갈까. 옛 물길대로라면 경내의 하천으로 들어간 뒤 삼각지 부근에서 만초천과 합류해 한강으로 나간다. 만초천이 한강과 만나는 지점이 원효대교 북단의 빗물 배수구다. 영화에서 괴물이 은신하는 곳이다.

만초천은 인왕산과 안산 사이를 가르는 무악재에서 출발해 영천시장~적십자병원~이화외고~서울역~삼각지~용산전자상가를 따라 흐른다. 서울역 뒤편의 청파로를 지나 원효대교로 가는 길이라고 보면 된다. 물길은 한강으로 들어가기 전 남산에서 내려오는 2개의 물줄기와 만난다. 하나는 용산고등학교와 옛 수도여자고등학교 앞을 지나 숙대입구 굴다리 아래를 빠져나오고, 다른 하나는 경리단길을 내려와 용산 미군기지를 관통한다.

조선 태종 때 한강에서 용산을 거쳐 숭례문까지 운하를 만들자는 논의가 있었다. 만초천을 깊이 파고 넓혀 용산으로 모이는 세곡을 보다 쉽게 도성으로 나르려는 방안이었다. 하륜을 비롯한 신하들이 적극 주장했지만 왕은 도장을 찍지 않았다. 모래가 많은 토질이라 일정한 수위를 유지할 수 있을까 걱정해서였다. 건국 초기라 이래저래 돈 쓸 구석이 많았을 수도 있다. 1967년 만초천 또한 남영동 굴다리와 삼각지 구간이 마지막으로 덮이며 모두 아스팔트 아래로 들어갔다.

서울시청에서 호암아트홀을 지나 충정로 쪽으로 가다 보면 철길이 나온다. 서울역에 도착한 열차들이 신촌을 지나 고양시 행신에 있는 차량기지로 들어가는 길목이다. 서울 한복판에서 열차가 오갈 때마다 차단기가 오르내리는 풍경을 볼 수 있는 유일한 곳이다. 그 옆에 1972년에 지은 서소문아파트가 있다. 처음에는 연탄을 땠다. 당시에는 주변에 방송국이 몰려 있어 스타 배우를 비롯한 장안의 내로라하는 유명인들이 살던 최고급 주거지였다. 1층에는 작은 식당과 카페들이 있고 2층부터 7층까지가 주거지다. 대개의 아파트와 달리 활처럼 휜 형태인데, 만초천을 덮고 그 위에 물길 모양을 따라 지었기 때문이다. 아파트 아래 있는 개울은 지금도 비가 오면 물이 흐를 테다.

만초천은 남영역에서 용산역 사이로 150미터 정도만이 열려 있다. 조선시대 때만 해도 물이 맑아 밤이면 게 잡으러 나온 사람들의 횃불이 장관이었다는데, 들여다보니 한쪽으로

생활하수만 흐른다. 여기서 가까운 삼각지고가차도 아래에 육개장칼국숫집이 있다. 오래된 식당이라 허름하다. 죽죽 찢은 고기와 대파를 아낌없이 넣고 사골 육수로 끓여낸 육개장에 국수를 조금씩 말아 먹는데, 먼저 진하고 칼칼한 국물을 한입 떠 넣으면, 어흐흐흐.

飛行山水

생활하수만 흐른다. 여기서 가까운 삼각지고가차도 아래에 육개장칼국숫집이 있다. 오래된 식당이라 허름하다. 죽죽 찢은 고기와 대파를 아낌없이 넣고 사골 육수로 끓여낸 육개장에 국수를 조금씩 말아 먹는데, 먼저 진하고 칼칼한 국물을 한입 떠 넣으면, 어흐흐흐.

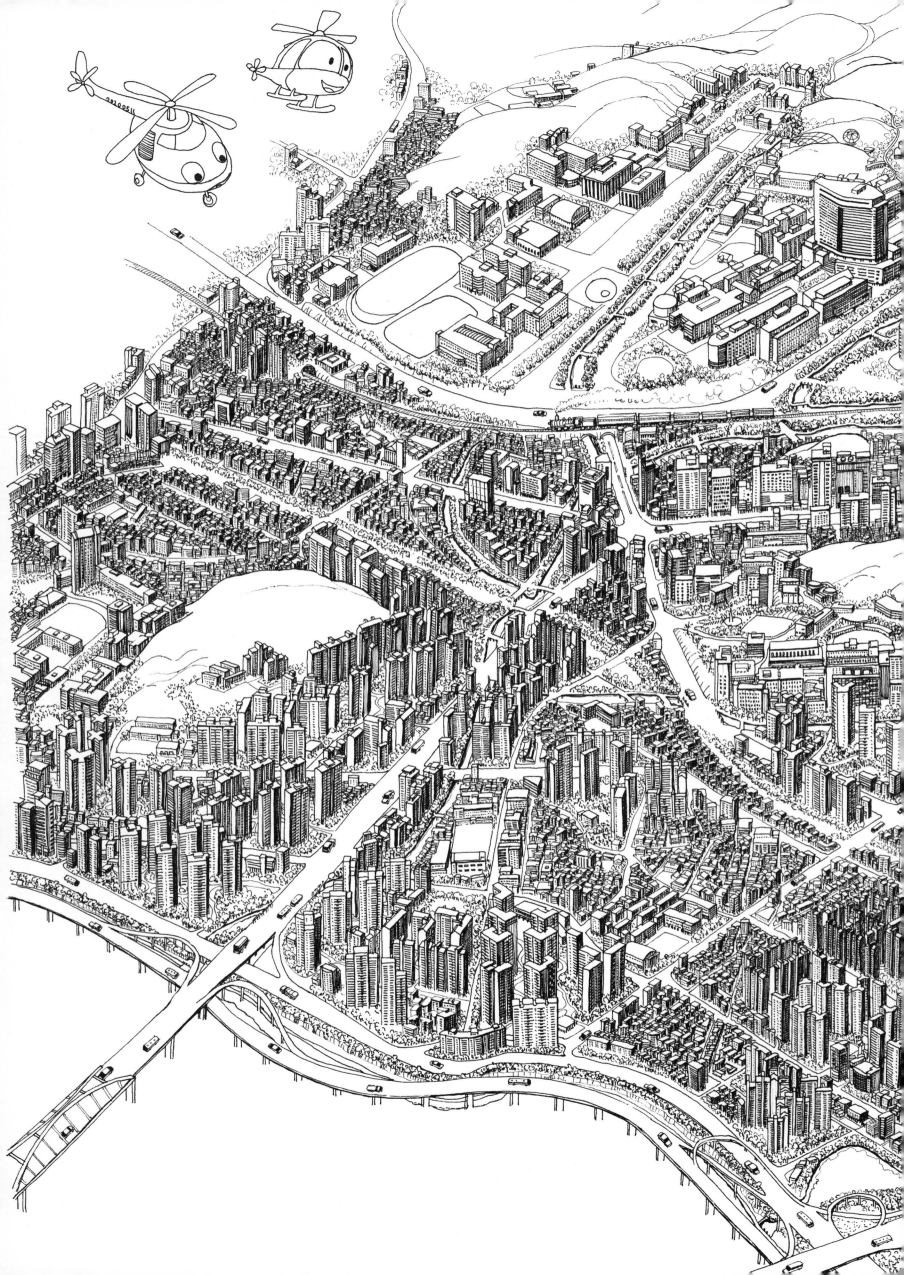

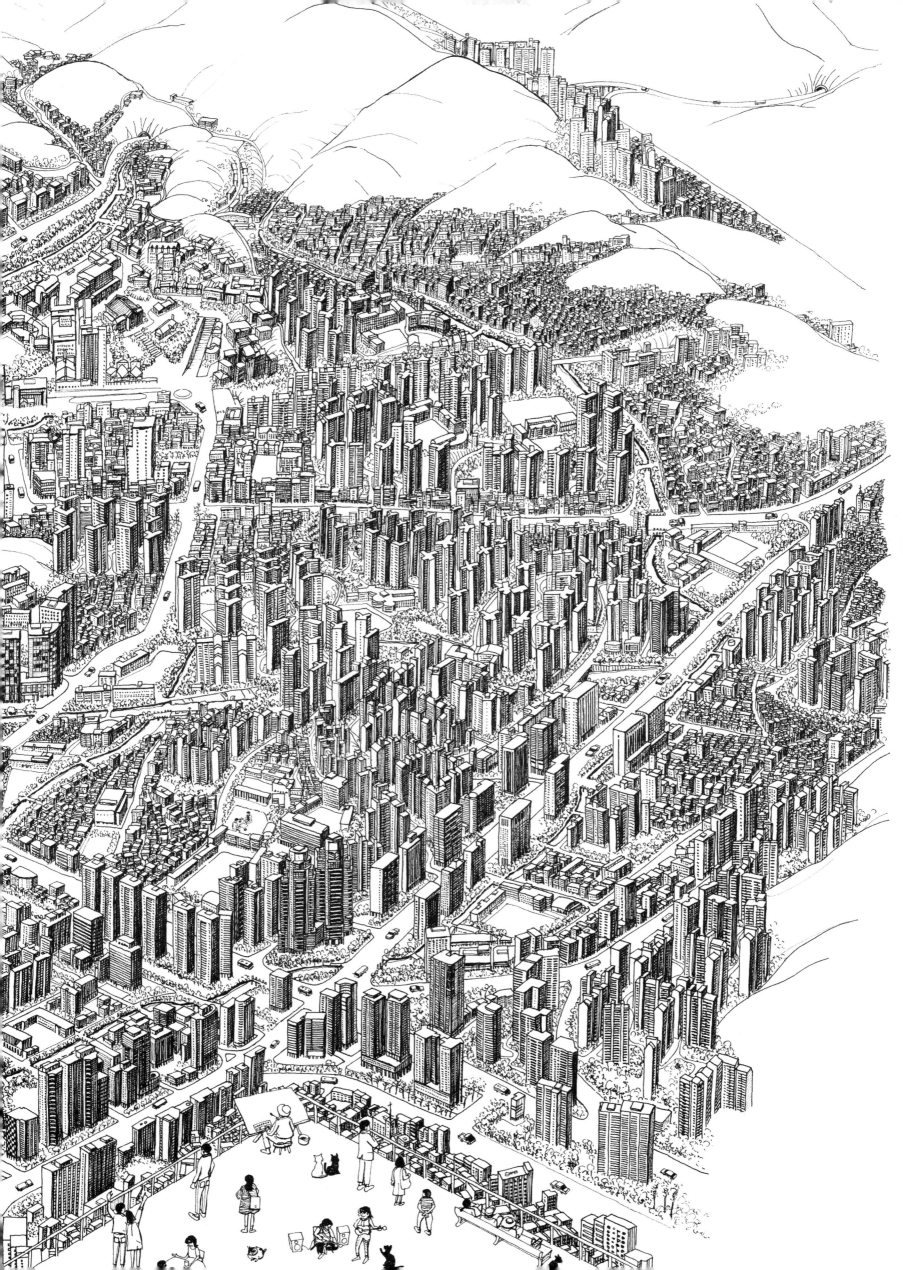

서울 물길
마포 일대
서강대학교 앞에
운하가 있었다

1940년대 서울 지도를 보자니 이상한 물길이 하나 보인다. 지금의 마포경찰서 쪽 아현천에서 서강대학교 쪽 봉원천을 직선으로 지나는 물길이다. 아현천은 안산 동남쪽에서 출발해 마포대로를 따라 한강으로 들어간다. 봉원천은 안산 서남쪽에서 발원해 와우산 옆을 지나 서강대교 북단에서 한강으로 들어간다. 그 사이에는 안산에서 뻗어 온 산줄기가 있고 그 가운데 쌍룡산이 있다. 그런데 이 산을 관통해서 물이 흐른다니.

이 물길이 '선통물천'이다. 산 아래를 뚫어 만든 인공 하천이다. 터널 길이가 620미터, 폭 4미터 정도였다. 일제강점기인 1920년대 중반에 만들었다. 아현천으로 흘러드는 빗물을 산 너머로 분산해 장마철 마포 일대의 침수를 막으려는 용도였다.

마포는 삼남에서 올라오는 세곡, 젓갈, 소금 등 갖가지 물산을 실은 배들로 붐비는 포구였다. '목덜미가 까만 사람은 왕십리 미나리 장수고 얼굴이 까만 사람은 마포 새우젓 장수다'라는 옛말이 있다. 아침에 왕십리에서 사대문 안으로 미나리를 팔러 가려면 햇빛을 등져야 하고, 마포에서 새우젓을 팔러 사대문 안으로 들어가려면 햇빛을 정면으로 받아야 하기 때문에 생긴 우스갯소리다.

마포에서 내린 물산을 작은 배들이 싣고 아현천을 따라 올라왔다. 선통물천先通物川은 본래 아현천을 말했는데, 물자가 먼저 통과한다는 뜻이다. 배에서 내린 물산을 거래하던 선통물천장터는 지금의 아현시장 자리일 테다.

와우산 동쪽에는 세곡들을 쌓아두는 창고가 있었다. 광흥창이다. 염리동에는 소금 창고가 있었다. 분단으로 인해 한강 하구 통행로가 막히고 철도와 도로에 밀리며 마포의 시대도 저물었다.

서강대교 아래 밤섬에는 1960년대만 해도 78가구 400여 명이 살았다. 한강 개발 과정에서 큰 수난을 겪었다. 물의 흐름을 원활히 한다는 이유로 주민들을 내보내고 1968년 섬을 폭파해버린 것. 여기서 나온 돌과 자갈로 여의도 제방을 쌓았다. 놀랍게도 세월이 흐르며 물속에 있는 기반암에 다시 모래와 흙이 쌓이고 나무들이 자라 숲이 됐다. 새들의 천국이 된 섬은 지금도 한 해 평균 4,400제곱미터씩 커지고 있다. 2012년에는 환경 가치를 인정받아 람사르습지로 지정됐다. 섬의 위쪽은 영등포구, 아래쪽은 마포구다.

화력발전소가 있는 당인리는 당나라 사람들이 사는 마을이란 뜻이다. 임진왜란 때 이쪽에 명군이 진을 쳤고 만리동 쪽에 왜군이 주둔했었다.

마포 일대 옛 물길도 모두 사라졌다. 속도와 효율을 앞세운 문명이 구불구불 흐르는 물길을 곧게 다림질했다. 그 위로 차들만이 흐를 뿐이다.

飛行山水

작은 욕심 하나

전시회 때 어느 분이 신문을 한 묶음 들고 와 조심스레 내밀었다.
내가 지면에 연재한 그림들이었다. 처음부터 끝까지 모두 모았다며
사인을 받았으면 했다. 감동, 부끄러움, 고마움, 뿌듯함, 이런
감정이 교차하며 살짝 낯 뜨거워졌다. 지면을 액자에 넣어 걸어
놓은 분도 있었다. 대학에서 그림을 전공하고 있는 학생들이 와서는
꼼꼼히 살피며 이것저것 물어보기도 했다.
어쩌다가 펜을 들었고, 어쩌다 보니 계속 그리고, 하다 보니
여기까지 왔다. 그리며 내 안에 쌓였던 욕심을 버리고 또 버렸는데
엉뚱하게 작은 욕심이 하나 생겼다.
내 그림으로 이 땅이 조금이라도 환해졌으면 좋겠다.
단 1럭스만큼이라도.

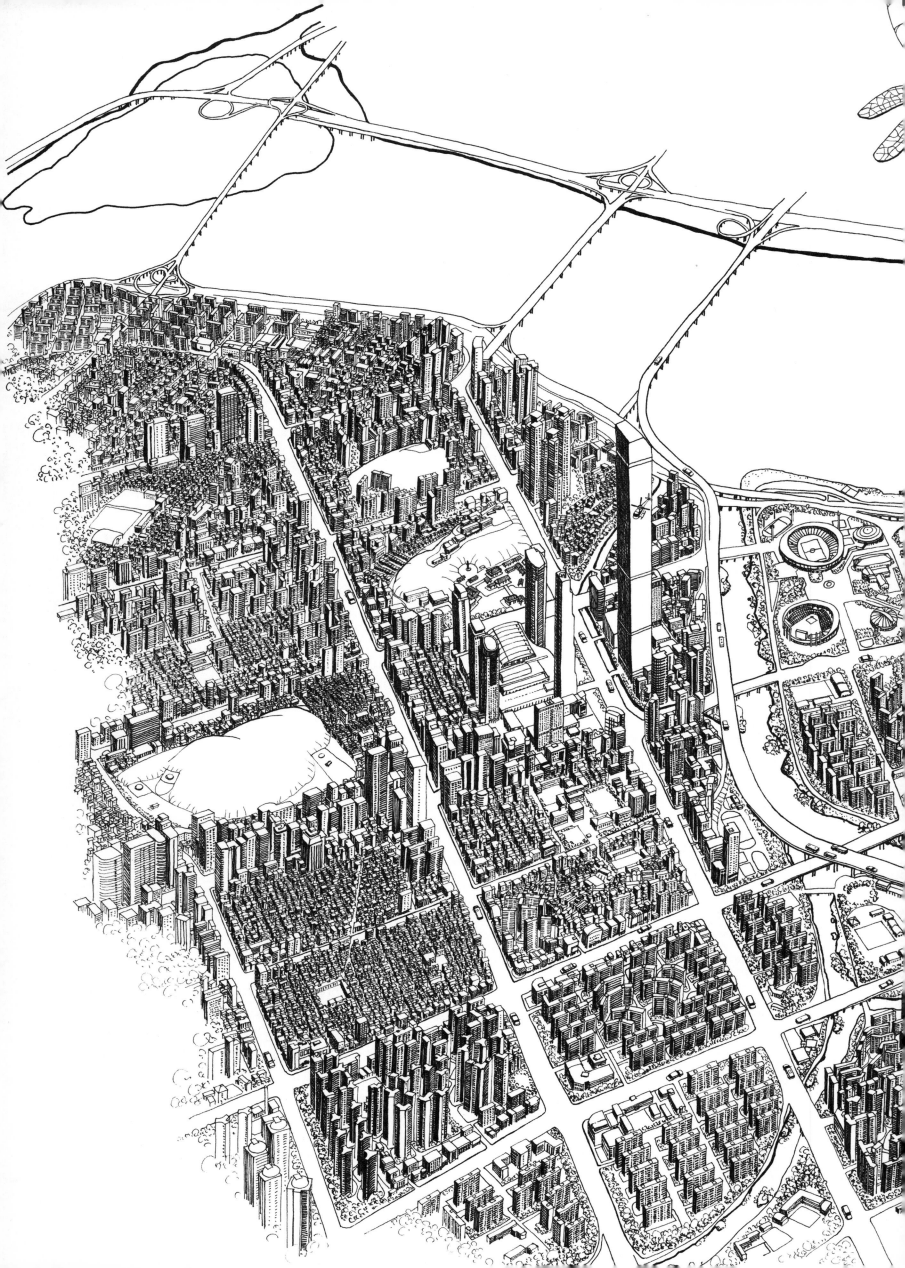

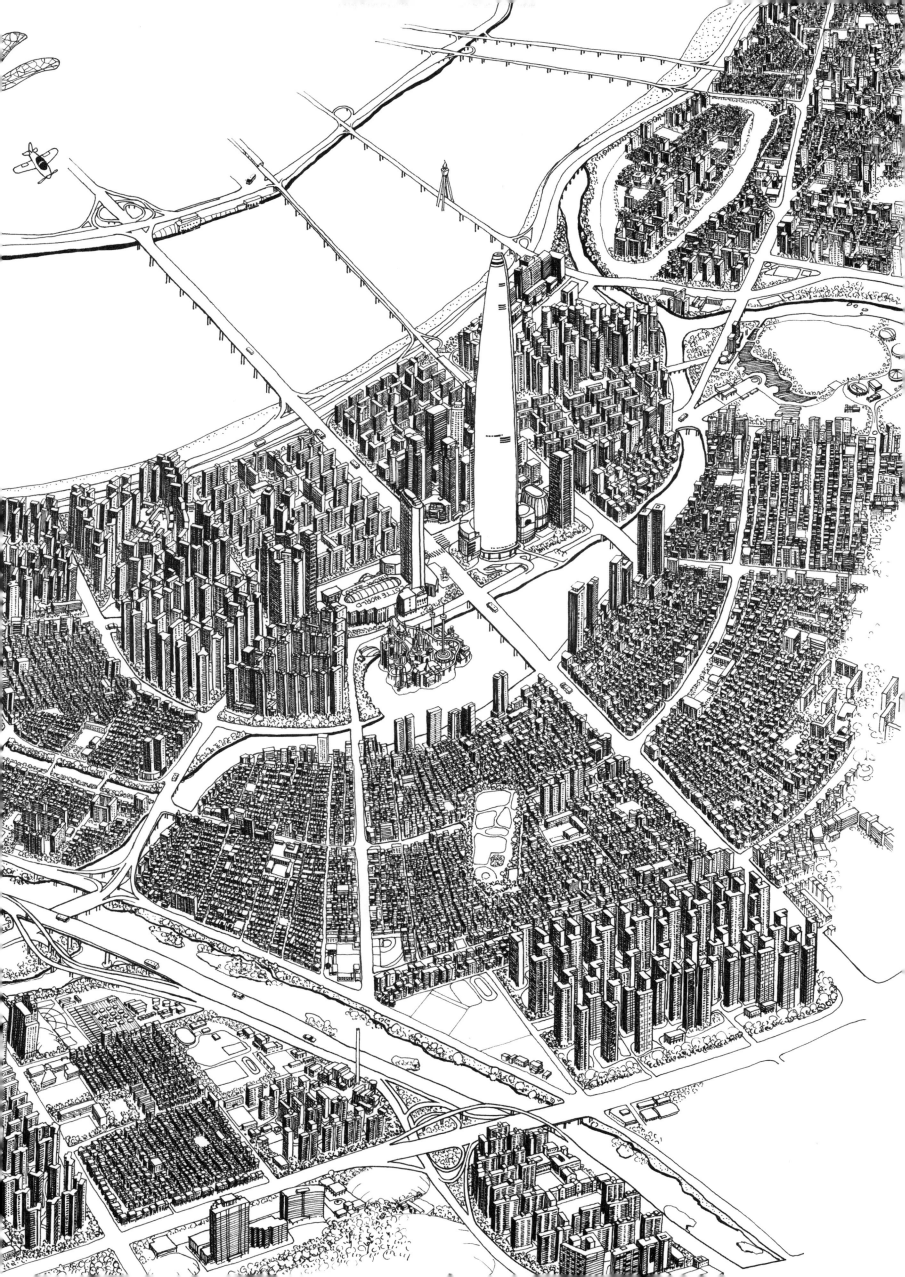

서울 물길

잠실 일대

세계 생태수도는 꿈이 아니다

1960년대까지만 해도 한강 물길은 일정하지 않았다. 최소 유량과 최대 유량의 차이인 하상계수를 보면 이해가 간다. 한강은 90이다. 양쯔강(22), 라인강(18), 미시시피강(3), 템즈강(8)과 차이가 크다. 큰물이 지나가면 강변 지형이 달라지던 이유다. 홍수 피해는 한강 하류인 잠실 쪽이 특히 심했다.

잠실은 '메기가 하품을 하거나 개미가 침만 뱉어도 물에 잠긴다' 하는 섬이었다. 팔당을 지난 강물은 송파에 들어서며 잠실섬을 사이에 두고 둘로 갈라졌다. 남으로 흐르는 송파강 폭이 북쪽 신천강의 2배 정도였다. 북쪽은 물이 얕아 광진구 자양동까지 걸어서도 건널 수 있었다. 1925년 을축년 대홍수 때 어마어마한 물이 쓸고 지나가며 본류가 바뀌었다. 신천강이 형이 되고 송파강이 아우가 된 것. 이때 암사동 선사유적지와 백제 초기에 쌓은 풍납토성이 드러났다. 삼남의 물산이 모이고 흩어지던 송파나루도 물길이 바뀌자 급속히 힘을 잃어갔다.

1971년 잠실종합개발계획에 따라 신천강을 넓히고 송파강을 메우는 공사를 시작했다. 4월 15일 송파강 북쪽 입구를 막을 때는 오후 4시부터 12시간 동안 청평댐 수문을 닫아 한강 수위를 20센티미터 정도 낮췄다. 물막이 공사는 다음 날 오전 10시에 끝났다. 그 뒤 물이 흐르지 않게 된 송파강 일대와 주변 매립공사가 본격적으로 진행됐다. 문제가 생겼다. 메울 흙이 부족했다. 건설사들은 인근 몽촌토성을 헐어서 쓰려 했으나 서울시가 허가하지 않았다. 결국 2년 동안 서울에서 나오는 연탄재를 비롯한 쓰레기로 이를 메우고, 그 위에 다른 현장에서 나온 흙을 덮어 공사를 마무리했다. 잠실섬은 육지가 돼 종합운동장이 생기고 아파트 단지들이 들어섰다. 1975년 완공된 잠실아파트 1~4단지는 불과 180일 만에 건설했다. 1978년에 완공한 5단지는 첫 15층짜리 아파트로 동간 거리가 70미터나 된다. 조선시대에 뽕나무 심고 누에 치던 섬이 육지가 되고 아파트 숲이 됐으니 20세기판 상전벽해다. 송파강을 매립하며 남겨놓은 일부 물길이 석촌호수다.

그림 속 코엑스 건너편에 서 있는 초고층 빌딩은 건설 추진 중인 현대차그룹 사옥이다. 그런데 이런, 아무 생각 없이 그리다가 이 부분에서 삐끗했다. 잠시 당황했지만 어긋난 선으로 헬리콥터를 만들어 물타기 했다.

작은 개울들을 다시 살릴 수 있을까. 고대 로마 번영의 중심에는 도심을 실핏줄처럼 흐르는 수로가 있었다. 멀리는 이백 리 넘게 떨어진 수원지에서 도심 저택은 물론 우물, 목욕탕, 분수 같은 공동시설로 물이 흘러들었다. 일본 고도 교토의 물길 또한 운치 넘친다. '육지 속 바다' 비와호에서 터널을 뚫고 아치를 쌓아 물을 끌어온다. 낙차를 이용해서 수로를 만든 덕에 로마와 교토의 도심에는 동력 없이도 물이 흐른다. 서울도 한강 상류에서 물을 가져올 수 있다. 팔당댐에서 출발한 물

이 청량리, 왕십리, 명동, 신촌, 서교, 천호, 잠실, 논현, 방배, 영등포 같은 서울 골목길 구석구석을 돌아 나가는 풍경을 상상해본다.

투명 도로를 만들 수도 있겠다. 햇빛이 통과하고 양옆으로 바람이 드나들면 도로 아래서도 물고기가 살고 나무와 풀이 자랄 테다. 100층 넘는 빌딩도 척척 세우는 세상이니 말이다. 개울 물풀 틈에서 납자루와 피라미가 놀고, 모래톱에는 한강에서 올라온 참게가 기어 다니고, 돌멩이를 들추면 다슬기가 나오고, 저녁이면 동네 사람들이 옹기종기 집 앞 물가에 앉아 맥주 한잔 마시며 놀 수 있는 서울. 생각만으로도 즐겁다. 21세기는 해체와 재편의 시기다. 환경과 생태는 구호에서 생활이 되고 있다. 삽질도 삽질 나름이고 꿈은 꾸는 자의 몫이다.

飛行山水

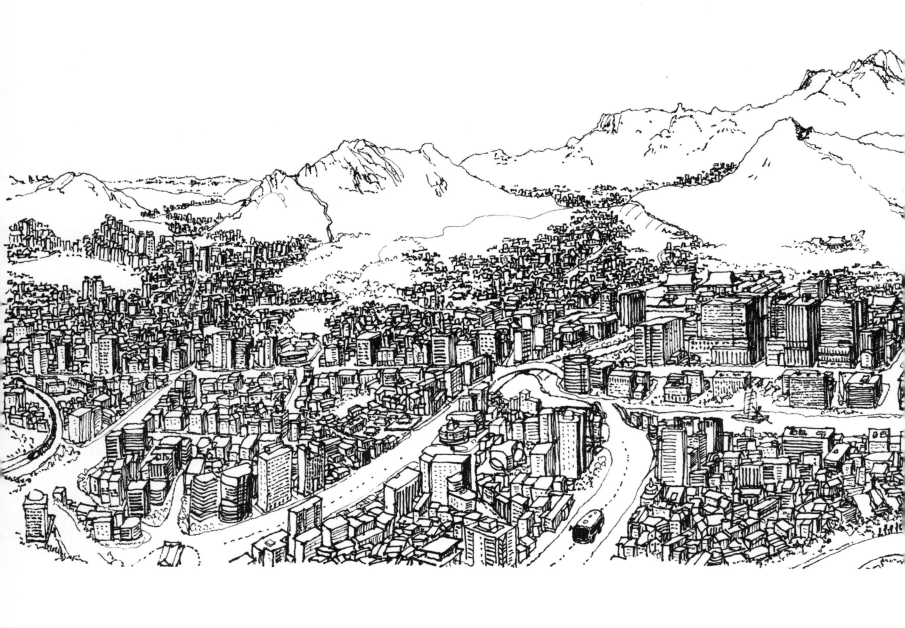

남산
저 능선 따라가면
백두산

서울을 보려면 역시 남산에 오를 일이다. 해발 265미터로 높지 않지만 도심 한복판에 있으니 정상에 서면 사방이 거침없다. 그 위에 선 서울타워는 높이가 236.7미터고 맨 꼭대기는 해발 479.9미터다. 맑은 날 전망대에 오르면 인천 앞바다와 개성 송악산까지 보인다. 1971년 송신탑으로 처음 세웠을 때는 전봇대처럼 뾰족한 몸체만 있었다. 이후 둥그런 전망대를 만들고 1980년부터 일반에 공개했다.

타워에서 내려다보면 남산은 시가지 한가운데 섬처럼 떠 있다. 그런데 가만히 보면 능선의 맥이 보인다. 사대문 안을 동쪽으로 흐르는 청계천 바깥, 그러니까 남산 서쪽은 인왕산과 이어진다. 인왕산 줄기는 다시 백악산과 북한산을 거쳐 북으로 올라가는데 이를 꼬불꼬불 따라가면 원산으로 넘어가는 고개에 닿는다. 백두대간 속에 있는 '철령'이다. 철령은 관북, 관동, 관서를 나누는 분기점이다. 거꾸로 보면 백두산에서 남쪽으로 숱한 가지가 뻗어 나오고, 그 가지 하나의 끝이 남산이다. 조선시대 때 서울을 그린 책『한경식략』은 남산의 모습을 안장을 벗은 말과 같다고 표현했다. 백두대간을 달려오다 한

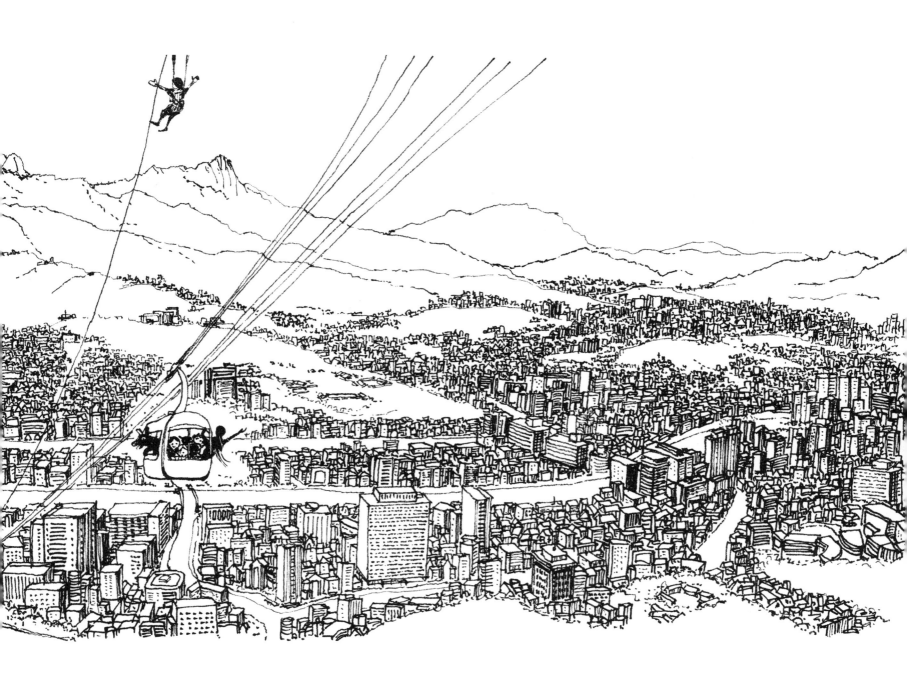

강물을 만나 목을 축이는 형상이랄까.

산 위 봉화 둑 5개는 각각 담당하는 지방이 있었다. 동쪽부터 보면 1호는 함경도와 강원도용, 2호는 경상도용, 3호는 평안도와 황해도 내륙용이다. 4호 역시 평안도와 황해도용인데 3호와 달리 바다 쪽 봉우리를 건너고 건너 내려온다. 5호는 전라도와 충청도용이다. 봉화대는 세종 때부터 본격 가동했다. 횃불 수로 위급의 정도를 알렸다. 1개는 별일 없다, 2개는 적이 나타났다, 3개는 놈들이 국경 가까이 왔다, 4개는 마침내 국경을 넘었다, 5개는 싸움이 붙었다는 뜻이었다.

남산은 일제강점기인 1910년에 처음 공원이 됐다. 회현동에서 산 정상을 잇는 케이블카는 1962년에 생겼다. 여객용으로는 한국 처음이다. 1970년대 초만 해도 학생들이 산을 오르내리며 방학 숙제로 곤충과 식물을 채집하기도 했다. 2005년부터는 승용차 출입을 금지해 전기로 움직이는 순환 버스를 타고 올라가야 한다.

'남산 갔다 왔어' 하면 당연히 구경하고 왔다는 뜻이지만 1980년대 만해도 '고문받고 왔다'라는 의미로도 쓰였다. 군사

독재 시대 악명 높은 정보기관이었던 중앙정보부와 국가안전기획부 건물이 남산 산자락에 있었기 때문이다. 야만의 시대가 지나고 평온한 시대가 됐다.

이제 남산에 데이트하러 가면 사랑의 자물쇠 채운 뒤 인증 사진은 필수 코스다. 열쇠는 아무 데나 휙휙 버리지 말고 빨간 우체통에 넣어주실 것.

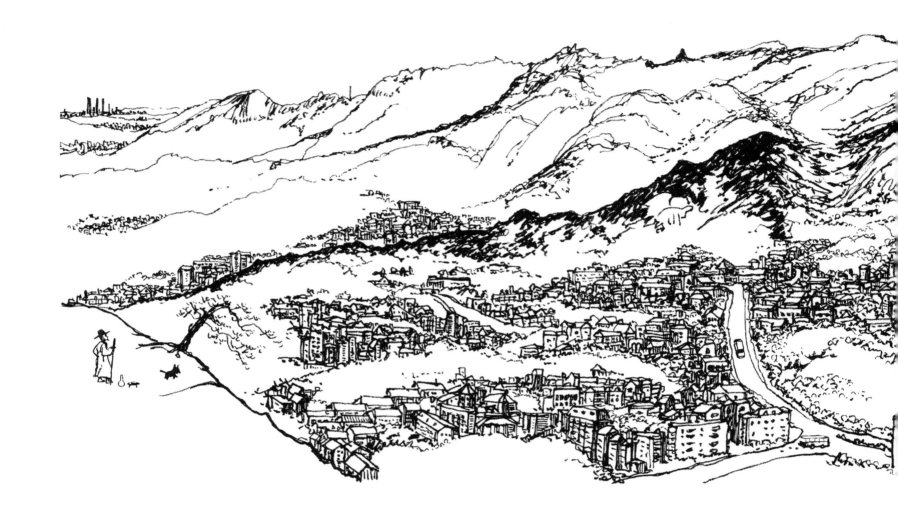

그리고 팔각정에서 북쪽을 뒤돌아보면
저 장한 산, 북한산이 있다.

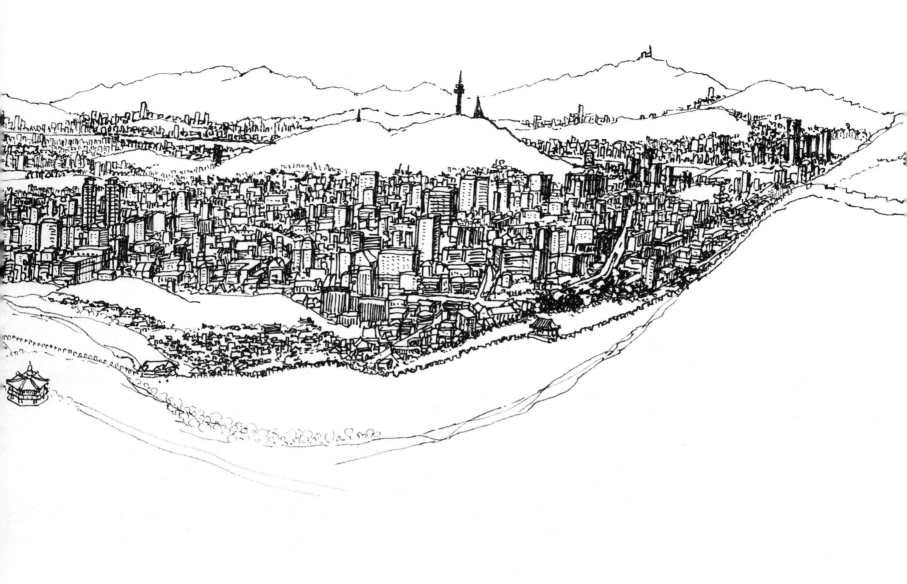

백인기의 별장이었다. 이를 조선권번 출신 김영한이 사들여 고급 요정 대원각으로 만들었다. 일제강점기 시절 어느 날 함흥에 갔던 김영한은 연회에서 영생고보 영어 선생이던 시인 백석과 만난다. 서로 첫눈에 반해 치명적인 사랑에 빠지지만 백석의 아버지는 완강했다. 김영한은 백석의 앞길을 막고 싶지 않다며 결별을 선언하고 함께 도피하자는 청마저 뿌리쳤다. 백석은 먼저 가서 자리를 잡은 뒤 부르겠다고 만주로 떠났지만 한국전쟁이 일어나며 둘은 다시 만나지 못했다. 그 뒤 요정을 접고 미국으로 간 김영한은 우연히 법정 스님의 설법을 듣고 대원각을 시주할 뜻을 밝힌다. '받아라', '못 받는다' 하며 10여 년을 실랑이한 끝에 결국 법정이 고집을 꺾었다. 김영한은 "대원각 땅값 1,000억 원은 그 사람의 시 한 줄만 못하다"라는 말을 남겼다. 법정이 김영한에게 준 법명이 길상화이고 절 이름도 길상사가 됐다. 법정이 젊어서 출가한 절이 전남 순천의 송광사고, 송광사 창건 당시 이름이 길상사다. 길상사가 송광사의 말사가 된 이유다. 1997년 길상사 개원법회 때는 김수환 추기경이 참석해 축사를 했다. 이듬해에는 법정이 명동

성당에 우정 출연해 설법을 했다.

나는 가끔 길상사 뜰에 있는 관세음보살상을 보러 간다. 언뜻 보면 성모마리아상을 닮았다. 법정 스님이 부탁해 천주교 신자인 최종태 서울대학교 미술대학 교수가 만들었다. 최교수는 창립 법회 때 인사말에서 이렇게 말했다. "땅에는 국경이 있지만 하늘에 어디 경계가 있습니까."

길상사 뒷길은 북악스카이웨이로 이어진다. 자하문에서 정릉 아리랑 고개까지 8킬로미터 길이다. 1968년 1월 21일 북한특수부대가 이 산 능선을 타고 청와대를 급습한 뒤 서울 경비를 강화하려 만들었다. 1980년대에는 차량 데이트 명소였다. 겨울에 안쪽에 허옇게 김이 서린 차문을 똑똑 두드리면 부리나케 뺑소니치는 차가 많았단다. 빼어난 드라이브 코스이자 자전거 동호인들이 많이 찾는 코스이기도 하다.

그림은 스카이웨이 정상에 있는 팔각정에서 남쪽을 본 모습이다. 저 멀리에 높이 555미터 롯데타워, 그 앞쪽으로 한강이 흐른다. 팔각정 앞이 길상사가 있는 성북동이다.

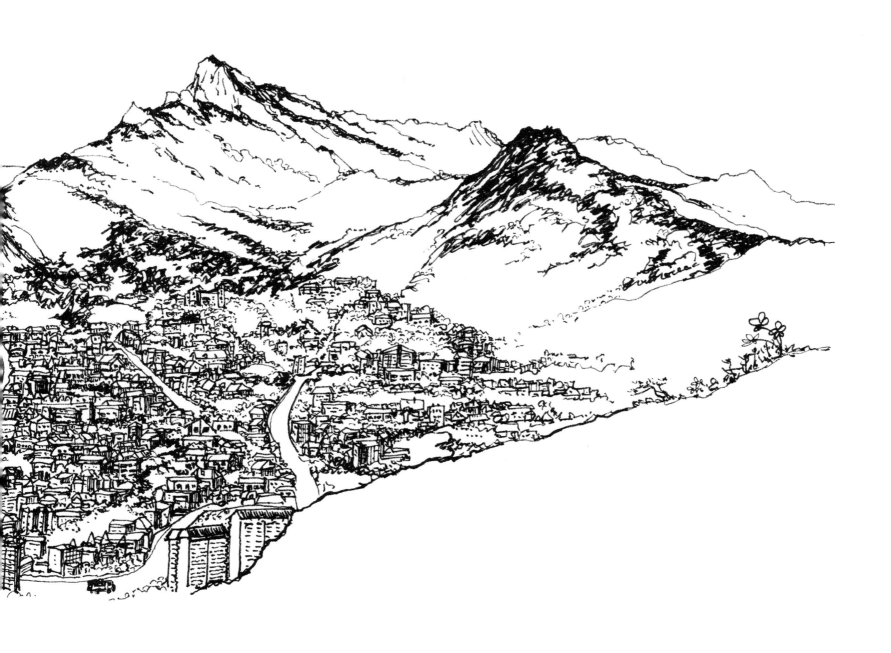

4장

임진강 건너 개성에 가고, 신의주에서 압록강 건너 중국에 가고,
철원을 거쳐 원산에 가고, 나진·선봉에서 두만강 건너 러시아로 가는 날은 온다.
가까운 길 놔두고 그동안 너무 멀리 돌아다녔다.

飛行山水

대륙 가는 길

철원

금강산과 서울 딱 중간

내가 군대 있을 때 말이야…. 군대 얘기만 나오면 아재들은 광분한다. 술자리 안주로 최고다. 가만 놔두면 2박 3일이라도 떠든다. 면제를 받거나 방위 갔다 온 아재들일수록 뻥이 심하다.

군대 얘기의 시작은 근무지 족보 따지기인데 '철원'이라고 하면 우선 한 수 먹고 들어간다. 깊은 산속에서 혹독한 겨울을 났으리라는 짐작 때문이다. 일부만 맞는 얘기다. 철원 땅 3분의 1이 들판이니 말이다. 철원 평야는 입이 떡 벌어질 만큼 넓어 지평선이 보인다. 그림 위쪽 여백 부분이 모두 평야다. 오염원 없는 환경이 오대쌀과 밀키퀸 같은 차지고 풍미가 뛰어난 쌀을 키워낸다. 그러니 궁예가 태봉의 수도로 삼았을 테다. 하지만 철원은 꽤나 춥고 덥다. 가장 더울 때와 가장 추울 때의 한 해 기온차가 66도다. 공식 최저기온은 2001년 -29.2도이고 비공식 최저기온은 2010년 -30.5도다.

들판의 중간을 비무장지대가 동서로 가른다. 평야 북서쪽에 있는 백마고지는 해발 395미터에 불과하다. 이 작은 산을 얻으려고 한국전쟁 때 피아 병사 1만 3,000여 명이 목숨을 잃었다. 들이 끝나는 오른쪽부터 험준한 산들이 첩첩이 이어진다. 그림 속 시가지에는 두 개의 읍이 있다. 북쪽 절반은 철원읍이고 남쪽이 동송읍이다. 군청은 그림에서 보이지 않는 갈말읍에 있다.

읍내 옆에 금학산이 있다. 해발 947미터나 되는 산이 평야에 불쑥 솟아 있으니 보기만 해도 기가 질린다. 정상에 올라가 사방을 살펴보려고 아침 일찍 집을 나섰다. 배낭을 메고 지팡이를 드니 든든했다. 그런데 산도 이런 산이 없다. 어찌나 가파른지 올라가다가 돌아가시는 줄 알았다. 꼭대기에서 내다본 북녘 땅이 그나마 보상이었다. 북서쪽에 고대산이 서 있고, 나는 그 너머 연천과 철원의 경계에서 군 생활을 했다. 하산 길은 지옥이었다. 마실 물마저 떨어졌지만 작은 샘 하나 없었다. 미끄러지고 구르며 겨우겨우 내려왔지만 관절이 제대로 구부러지지 않았다. 지팡이도 휘었다. 그 뒤로 두 달 침을 맞았고 산에 발을 끊었다. 같이 간 친구는 멀쩡했는데 말이다.

그림 가운데 학저수지가 보인다. 그 옆 나지막한 동산 안에 도피안사到彼岸寺가 앉아 있다. 피안의 세상에 이르는 절, 총칼의 숲속에 이 아름다운 이름을 가진 절이라니. 전쟁으로 끊긴 경원선의 종점은 신탄리역이었다. 철길이 연장돼 2012년에 백마고지역이 생기고 2017년에는 민통선 안에 월정리역이 생겼다. 그 전에는 신탄리에서 철원을 가려면 남쪽으로 내려가 연천과 전곡을 거쳐 빙 돌아가야 했다.

여기서 금강산과 서울까지 거리가 80킬로미터 남짓이다. 철책이 걷히고 철길이 다시 이어지는 날 철원은 그 중간 기착지가 될 테다.

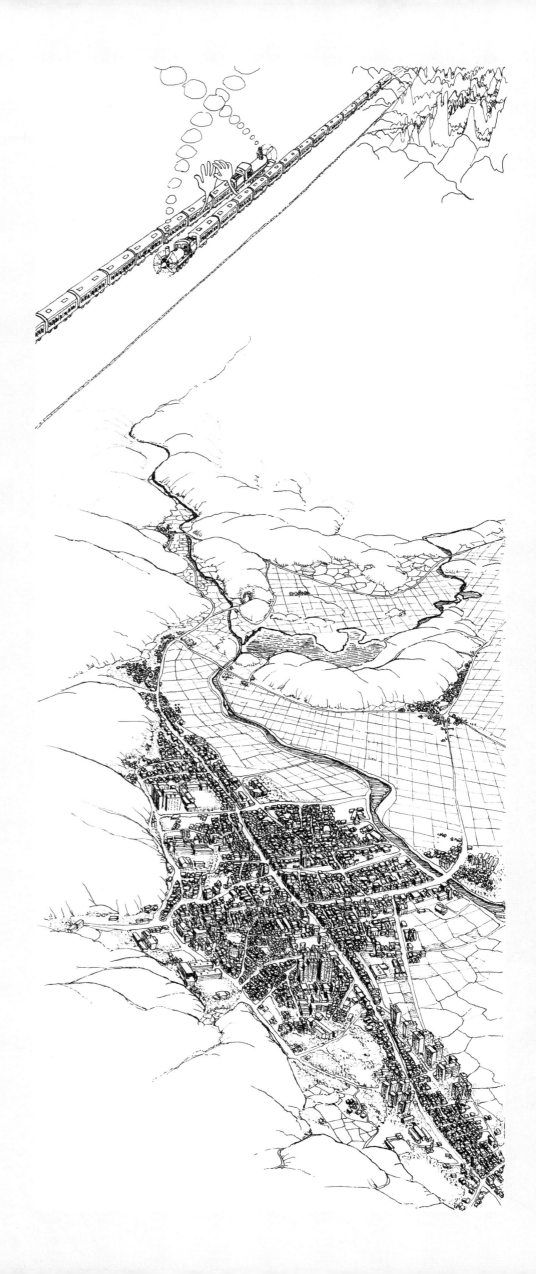

飛行山水

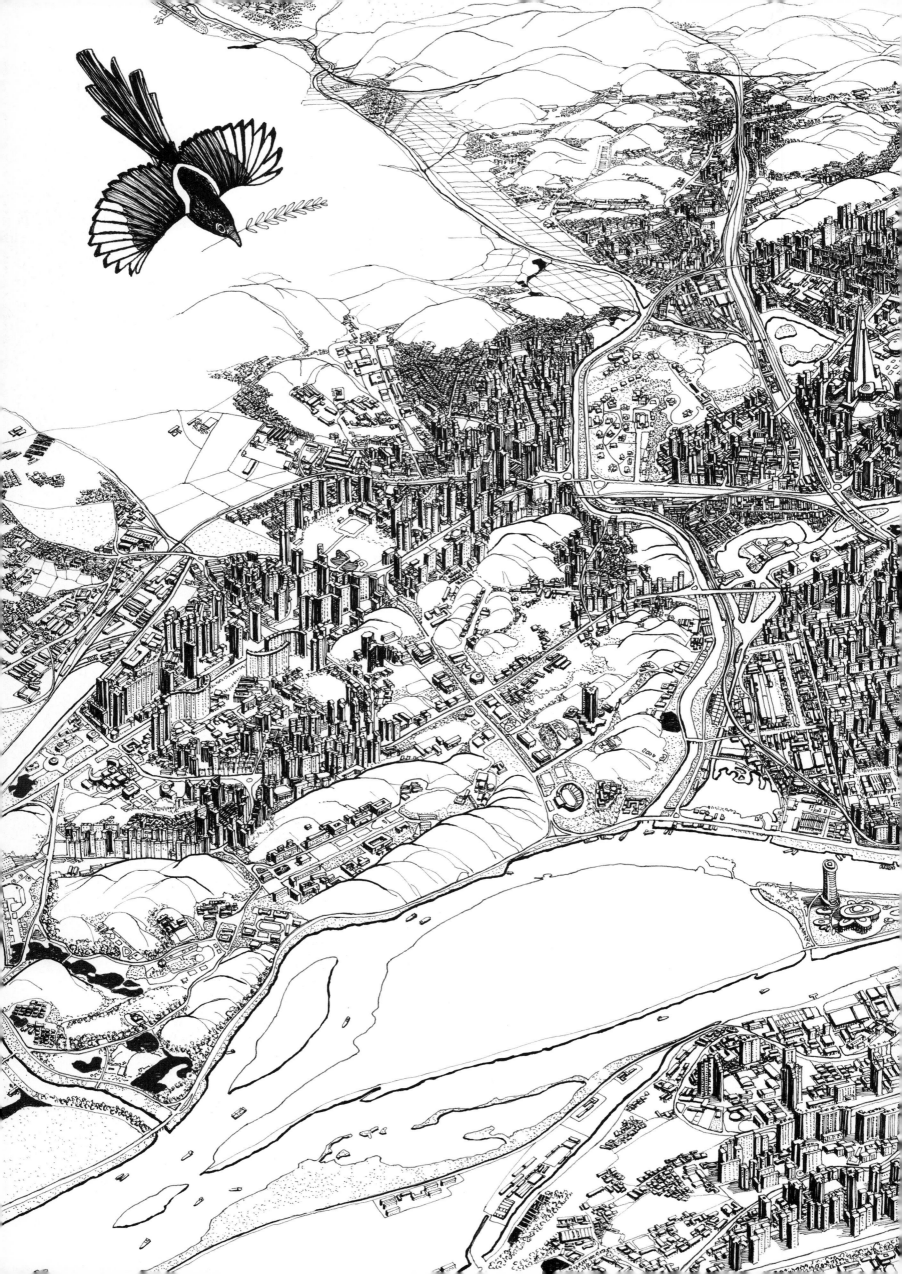

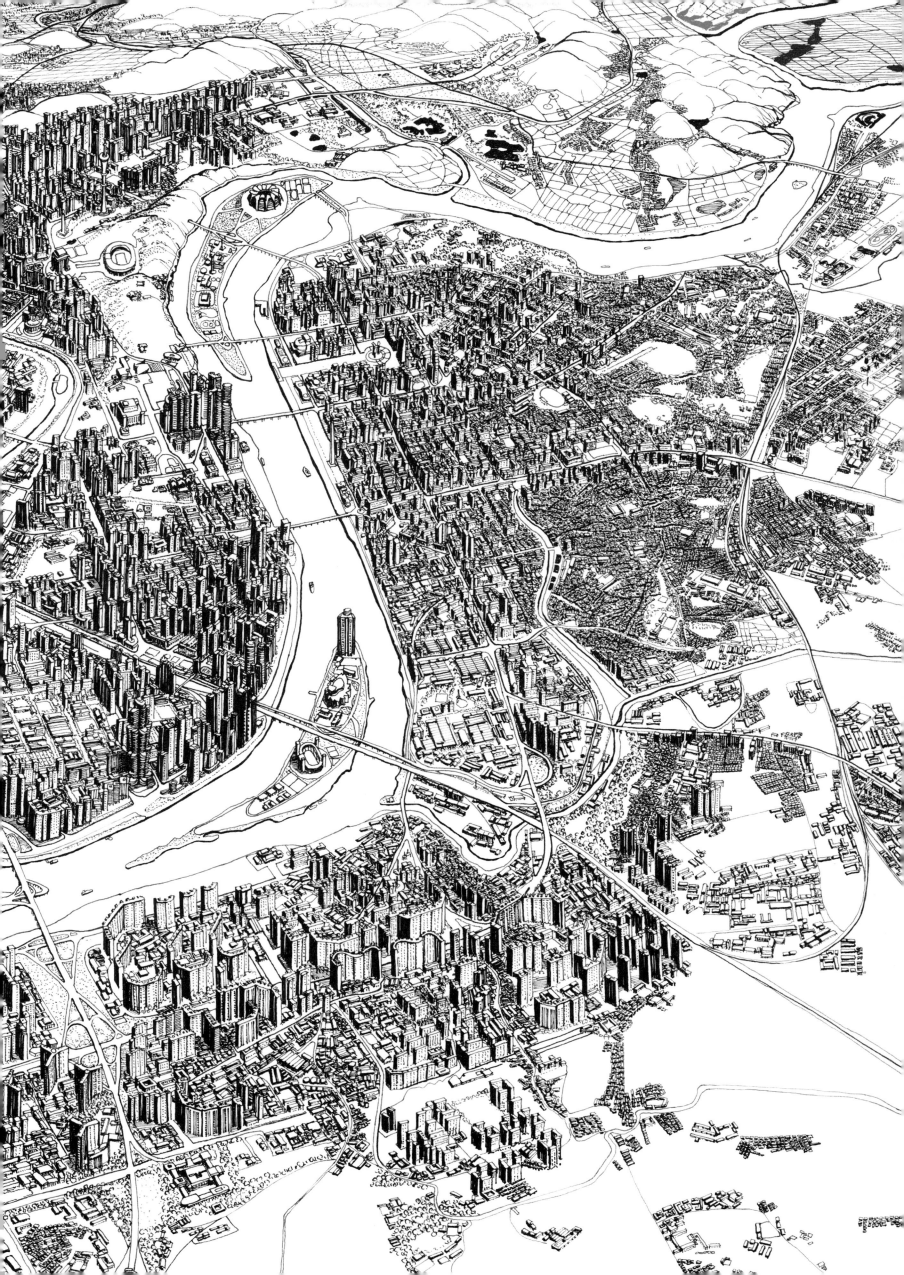

평양

김정은 위원장에게 주고 싶다

〈서울에서 평양까지〉는 1990년대 대학가에서 많이 부르던 노래다. 택시비 5만원이면 가는데, 소련이나 달나라도 가는 세상에 광주보다 더 가까운 평양은 왜 가지 못하냐는 가사가 서글프다. 소련은 1991년 12월 25일 고르바초프 대통령이 사임하며 해체됐지만 노랫말에는 그대로 남아 있다.

서울과 평양은 멀지 않다. 온라인 지도로 재보니 서울역에서 평양역까지 195킬로미터다. 걸어서 48시간 30분, 자전거로 12시간쯤 걸린다고 나온다. 지도에서 직선거리로 쟀으니 실제로는 꽤나 더 걸리겠지만. 호기심이 발동해 내비게이션에 평양역을 찍어봤다. 하나는 서울 광진구에 있는 평양찹쌀순대집이 찍히고, 다른 하나는 전남 곡성에 있는 곰탕평양냉면집을 안내한다. 택시비가 얼마나 들까. 서울에서 평양까지는, 서울에서 전주 혹은 안동까지의 거리와 비슷하다. 서울시청에서 전주시청까지 계산해보니 24만 원 정도가 나온다. 승용차로 가면 기름 값은 3만 원 정도다.

2018년 봄, 이 그림을 그리고 있을 무렵 남북 관계는 훈훈했다. 정상회담이 잇달아 열렸다. 지금까지 남북 정상이 만난 일은 다섯 번이다. 2000년 6월 13일 김대중 대통령이 평양 순안비행장에 내려 김정일 국방위원장과 악수한 게 처음이다. 두 번째는 2007년 10월 2일 노무현 대통령이 판문점을 통해 평양을 방문했던 때다. 문재인 대통령은 김정은 위원장을 세 번 만났다. 2018년 4월 27일에 열린 3차 남북정상회담은 판문점 남쪽 평화의집에서 열렸다. 일정 중 도보다리 대화 장면이 여운을 남겼다. 4차 회담은 그해 5월 26일 판문점 북쪽 통일각에서 열렸다. 북측이 제면기를 가져와 즉석에서 만든 옥류관 냉면을 나눠 먹었다.

얼마 뒤인 6월 9일 이 그림을 《중앙SUNDAY》 지면에 실었다. 그리고 사흘 뒤 김정은과 트럼프가 싱가포르에서 첫 북미정상회담을 열었다. 숨 돌릴 틈 없는 격동의 현장이었다. 뒤이어 문재인 대통령이 비행 편으로 평양에 가 5차 남북정상회담을 열었다. 9월 18일부터 20일까지 2박 3일의 일정이었다.

이즈음 이 그림을 북측에 선물하고 싶다는 생각을 했다. 그것도 남쪽 최고지도자가 북쪽 최고지도자에게 건네면 어떨까. "김 위원장님, 남측 작가가 그린 평양입니다. 철펜에 먹물 찍어 한 땀 한 땀 그렸습니다.", "문 대통령님, 놀랍습니다. 북측에도 이런 그림은 없습니다. 생각지도 못한 선물입니다." 뭐 이런 얘기를 나누면서 회담을 시작하면 얼마나 근사한가. 상상이 지나쳐 공상이나 망상으로 보일 수도 있겠지만 비실비실 웃음이 나왔다.

마침 김정은 위원장이 서울 답방을 약속했다. 하지만 선물할 일은 없어졌다. 김정은과 트럼프가 두 번을 더 만났지만 결국 북미 관계는 파탄 나고 남북 관계도 다시 얼어붙었다. 그

러거나 말거나, 떡 줄 사람은 생각도 않는데 혼자 김칫국 마시는 재미도 뭐 괜찮다.

'조선민주주의인민공화국의 수부首府는 서울이다.' 1948년 제정한 북한 헌법 103조에는 이렇게 쓰여 있다. 이때만 해도 한반도 중심이 서울임을 인정한 셈이다. 그러나 남북 대치 상황이 풀릴 기미가 없자 1972년에 평양을 혁명 수도로 규정한다.

북한은 평양과 비평양이 확연히 다르다. 1990년대 고난의 행군 시기에는 대동강가 움막에 사는 사람들도 있었지만 이제 도시는 눈에 띄게 달라졌다. 물적·인적자원이 집결한 평양의 스카이라인은 서울 강남 못지않다. 승리·영광·미래과학자·여명·통일거리 같은 큰길 양쪽은 초고층 빌딩과 아파트 숲이다. 낡은 주택들이 모여 있는 주요 거리 안쪽과 외곽에선 개발이 한창이다. 방치해뒀던 지상 105층에 높이 330미터의 류경호텔도 외관 공사를 마쳤다.

서울이 산과 자동차의 도시라면 평양은 강과 철도의 도시다. 구불구불 흐르는 대동강과 보통강 주변에 들어선 시가지에는 높은 산이 없다. 모란봉이 해발 96미터다. 도시 형태는 서울과 닮은꼴이다. 대동강 안의 능라도, 양각도, 두루섬은 제법 커서 모두 경기장을 갖추고 있다. 강을 따라 남포까지 배들이 오간다. 철도와 궤도전차, 무궤도전차길이 시내 곳곳을 거미줄처럼 잇는다. 정부 기관이나 공공시설은 강북 핵심지역에 몰려 있는데 최근에는 서민 주거지역이었던 강의 남쪽에도 고층 건물들이 들어서며 급속도로 바뀌고 있다. 도심 대로변에 줄지어 선 아파트는 대개 공업 및 상업지구와 붙어 있다. 집과 일터가 가깝고 대중교통 수단 위주로 설계한 도시라 아파트에 지하 주차장이 없다. 이 때문에 자가용이 늘어나면 도시 기능이 마비될 거라는 주장도 있지만, 오히려 큰 비용 들이지 않고 스마트 도시로 발전할 수 있다는 낙관론도 만만찮다.

황당한 이야기 하나. 케냐에서 축산업을 하는 사피트가 평창에서 열리는 유엔생물다양성협약 총회에 참석하려고 비행기를 탔다. 그런데 내려보니 평양 순안공항 아닌가. 여행사 직원의 실수였다. 평창의 영문 표기인 'Pyeongchang'을 찾다가 글자가 비슷한 평양Pyongyang으로 발권을 한 것. 하필 경유지가 남북 비행기 편이 다 있는 베이징이었다. 결국 비자 없이 입국하려던 죗값으로 반성문을 쓴 뒤 벌금 500달러를 물고 쫓겨났단다. 인천 아닌 평창을 도착지라고 말한 게 우습고, 그렇다고 평양 가는 표를 구해준 사람도 기막히지만 외국인에게는 평양이나 평창이나 거기서 거길 테다.

그림 속 올리브 가지를 물고 있는 까치는 평화의 메신저다.

이 그림을 북한에 선물하고 싶은 마음은 변하지 않았다.

飛行山水

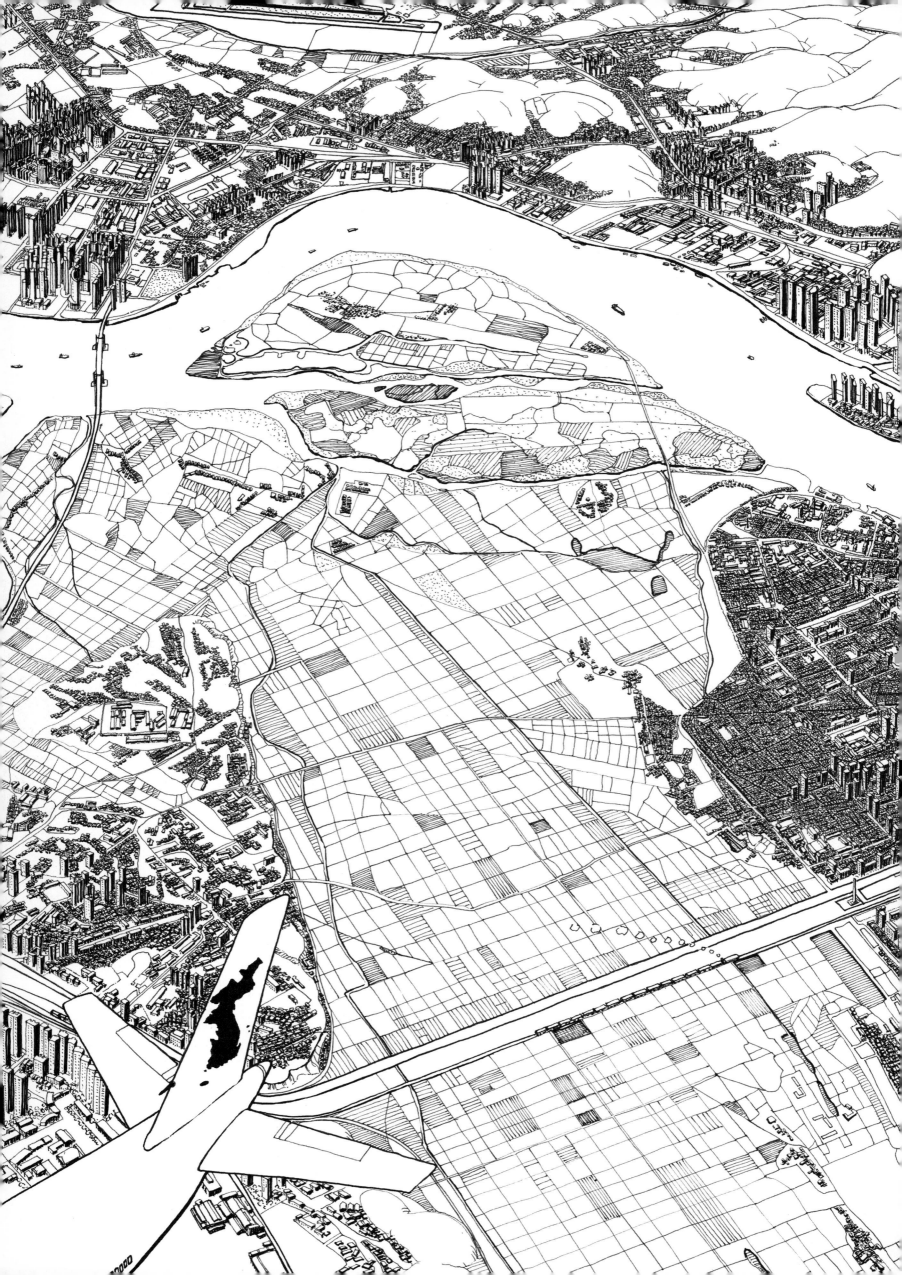

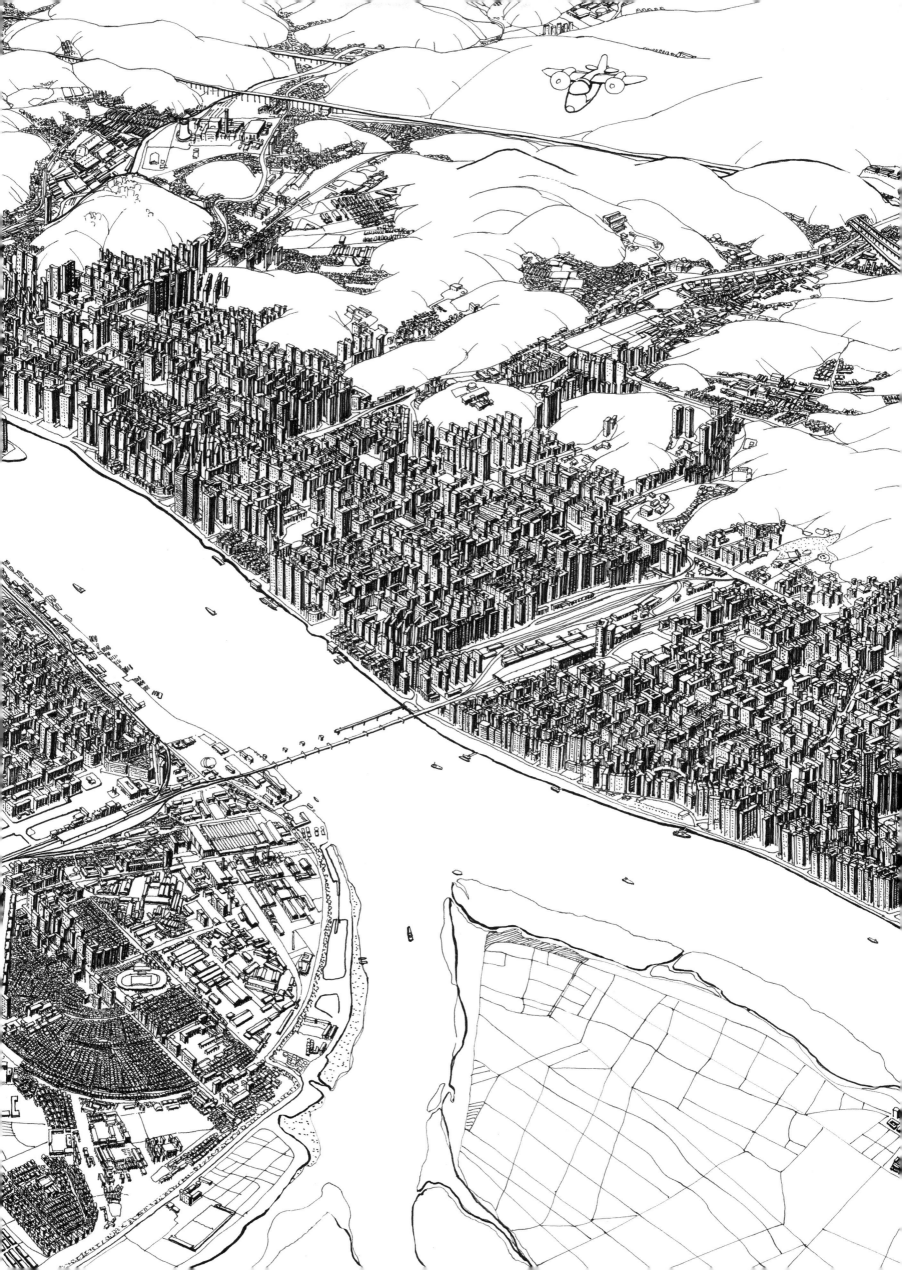

신의주
울타리를 걷어내면 응달이 사라진다

"오랜만에 고향 보니 콧마루가 찡하구나야."

안찬일 세계북한연구센터소장은 내가 내민 신의주 사진을 보고 또 봤다. 젊은 시절 신의주청년역에서 군복을 받아 입고 입영 열차를 탔다. 열차는 끝없이 남쪽으로 달렸다. 내려 보니 최전방 개성이었다. 군 생활 9년째이던 1979년에 비무장지대를 넘었다. 뒤늦게 공부를 시작해 정치학 박사가 됐다. 탈북민 박사 1호다. "1974년에 남한과 북한의 경제력이 역전됩니다. 그때만 해도 신의주는 밤에도 불이 환하고 활기가 넘쳤어요. 수풍수력발전소가 풍부한 전기를 공급했거든요. 압록강 건너 중국 단둥은 신의주보다 작고 어두컴컴했지요. 얼마 전에 단둥에서 북한 쪽을 보니 예나 지금이나 크게 달라지지 않았어요. 학교 다닐 때 의주 앞에 있는 섬으로 노력 동원을 다녔는데 그때 보던 흙집들이 그대로 있더군요." 안 소장은 사진 속 강변에 있는 펄프공장과 방직공장을 정확히 짚었다. 신의주에서 만드는 '봄 향기' 화장품은 북한에서 알아주는 브랜드란다. 남신의주 낙원기계공장은 굴삭기와 트랙터 등을 생산하는 북한 제일의 중장비공장이다. 시가지는 구도심과 남신의주로 나뉜다. 구도심은 일제강점기 압록강 강변에 타원형 제방을 쌓고 그 안에 만든 시가지다. 남신의주는 수해 걱정이 없는 지역에 만들었다.

구도심에는 역전 광장과 중앙 광장을 잇는 중심가 외에 이렇다 할 고층 건물이 없다. 강 건너 단둥은 뽕밭이 바다가 되고 하늘과 땅이 뒤집힐 만큼 달라졌다. 성냥개비를 꽂아놓은 듯 빼곡한 빌딩들이 신의주를 포위하며 압록강을 따라 기다랗게 퍼져나가고 있다. 1978년 덩샤오핑이 '개혁개방' 노선을 내세우고부터다. 그림에서 보는 단둥 시가지는 전체 크기의 3분의 2 정도다. 그래도 신의주는 중국과 국경을 접한 도시 중에 가장 크다.

이런 신의주와 단둥을 잇는 다리는 조중우의교(도로)와 압록강철교뿐이었다. 북중 무역의 80퍼센트 정도가 신의주를 통해서 이루어지니 이 다리의 무게를 가늠할 만하다. 옛 철교는 한국전쟁 때 폭격을 맞아 끊겼다. 북한 쪽에는 교각만 남아 있다. 관광객들은 중국 쪽 다리에서 신의주를 바라본다. 양국을 오가는 물동량이 늘어나자 강 하류 쪽에 신압록강대교를 만들었다. 압록강을 사이에 둔 중국과 북한의 국경선이 묘하다. 넓고 너른 강 하구가 모두 북한 품 안에 있다. 강의 출구 쪽, 중국 땅에 붙어 있는 비단섬과 황금평도 북한 땅이다. 덕분에 북한은 강을 통해 서해를 자유롭게 오르내리지만 단둥에서는 북한을 통하지 않고 바다로 나갈 수 없다. 중국이 비단섬 옆에 단둥의 외항인 '둥강'을 개발한 이유다.

신의주 지역은 본래 버려진 땅이었다. 압록강 하류라 비가 내리면 툭하면 물이 들어차 농사를 지을 수 없었다. 1905년

경 대륙 침공을 노리던 일제가 경의선 철길을 놓으며 갑자기 시가지가 생겼다. 신의주는 새로 만든 의주라는 뜻이다. 이 바람에 오래전부터 중국을 오가는 길목이던 의주가 쇠락했다.

의주에서 유명한 음식은 왕만두다. 중국의 영향을 받아 큼직한데, 남쪽으로 내려오며 작아졌단다. 서울에는 신의주 찹쌀순대를 파는 가게들이 많다. 신의주는 정작 순대가 유명하지 않다. 남한에서 북한 음식을 대표하는 메뉴는 평양냉면, 함흥냉면, 가자미식해, 아바이순대 등이다. 북한에서 온 사람들은 고개를 갸웃한다. 평양냉면을 빼고는 북한에서 보기 힘든 음식들이란다. 탈북민들이 낸 음식점들은 오래 버티지 못하는 경우가 많다. 고향에서 먹던 음식 맛과 남한 사람들이 좋아하는 맛이 다르기 때문이다. 분단이 70년을 넘어가며 음식의 간격도 그만큼 벌어졌다.

경부고속도로를 달리다 보면 '아시안하이웨이'라고 쓰인 표지판들을 만난다. 'AH1'이라는 큰 글자와 '일본-한국-중국-인도-터키'가 같이 쓰여 있다. 부산에서 출발해 아시아 32개국을 연결하는 도로가 아시안하이웨이AH다. AH1은 그 1번 도로를 말한다. AH6도 부산에서 출발해 동해안을 따라 올라간다. 강릉~함흥~청진~블라디보스토크~중국~시베리아~카자흐스탄~모스크바를 지나 유럽으로 가는 길이다.

신의주청년역은 서울역에서 출발하는 경의선의 종점이다. 목포에서 출발한 1번 국도의 종점도 신의주다. 불과 80년 전만 해도 우리는 이 길을 통해 선양을 거쳐 베이징으로 갔다. 나진을 통해 블라디보스토크를 거쳐 모스크바로 갔다. 부산에서 배를 타고 오사카, 도쿄, 로스앤젤레스, 뉴욕으로 갔다. 목포는 상하이, 홍콩으로 가는 길목이었다. 우리는 그렇게 거침없이 다녔다. 분단으로 섬 아닌 섬이 돼 있지만 한국은 대륙국가이자 해양 국가다.

하늘에서 내려다보니 알겠다.

飛行山水

오늘도
꾸역꾸역

들어가는 글에서 『비행산수』 속에는 그림과 지리와 역사와 사람이 있다고 했다. 한 가지 더 있다. 내 몸의 결함이다.

나는 왁자지껄한 자리에서는 살짝 바보가 된다. 대화가 섞이면 누가 무슨 말을 하는지 잘 알지 못한다. 옆에서 뭐라고 얘기하면 몇 번씩 되물어 대화의 맥을 끊거나, 잘못 알아듣고 엉뚱한 말을 해 분위기를 썰렁하게 만들기도 한다. 한쪽 귀가 거의 들리지 않기 때문이다. 그나마 온전한 다른 쪽도 특정 음역대의 소리를 듣지 못한다.

게다가 양쪽 다 이명이 있다. 심하다. 머리 안에서는 낮이나 밤이나 24시간 내내 '찌~삐~삐익~찌이익~찌지직' 매미 우는 소리가 제각각의 고저장단으로 난리 블루스를 추어댄다. 어려서는 세상에 매미 소리가 기본으로 세팅되어 있는 줄 알았다. 철들며 '이명'이란 말을 안 게 고통의 시작이었다. 이놈은 악귀와 같아서 생각할수록, 잊고자 할수록 집요하게 달라붙는다. 얼음물을 뒤집어써도 폭포수 앞에서도 누그러지지 않는다. 오래전 공중파 9시 뉴스에 어떤 아저씨가 난입해서 '내 귀에 뭐가 들어 있다'라고 횡설수설하다 끌려 나가는 장면이 그대로 전파를 탄 적이 있다. 그는 이명 환자일 수도 있다. 이명은 그만큼 사람을 황폐하게 만들고 심하면 정신마저 망가뜨린다. 이명과 길게 싸웠다. 이기지 못할 싸움이었다. 미세한 선율을 감지하지 못하니 클래식 음악에 흥미를 붙이지 못했다. 입대 자격 미달이었지만 또 어떤 사연으로 철책 근무를 오지게 했다. 입사 원서를 쓸 때는 건강검진 검사원에게 일상생활에 지장이 없다는 소견을 써달라고 부탁했다.

앞날을 고민할수록 이명은 도드라졌다. 참을 수 없어 밤에 벌떡벌떡 일어나기도 했다. 곤히 자는 아내와 어린 아이들을 보며 슬머시 집을 빠져나와 정신없이 걷고 뛰기도 했다. 술을 떡이 되도록 마시고 쓰러지면 잠시 잊을 수 있어 좋았다. 그러다 어느 때부터인지 조금씩 이명을 잊었다. 뭔가에 집중할 때, 그 시간이 늘어날수록 그만큼 고통도 멀어져갔다.

2008년 3월 8일 토요일이었다. 식탁 위에 아이의 스케치북을 펴고 펜촉에 잉크를 찍었다. 밤이 깊어가는 줄도 모르고 내처 그렸다. 아침에 일어나 다보탑 그림을 본 아내 눈이 둥그레졌다. 그때부터 쉬지 않고 그렸다. 화판 앞에 앉았다 일어서면 먼동이 트기도 했다. 일분일초가 아까웠다. 휴일이나 어쩌다 휴가를 내면 모든 연락을 끊고 방 안에 틀어박혔다. 홀린 느낌이었다. 펜을 잡은 오른손 중지는 철마다 굳은살이 떨어져 나갔다. 사각사각 펜이 종이를 스치기 시작하면 매미 소리가 점점 작아진다. 그러다 어느 순간 아무 소리도 들리지 않는다. 고개를 들어보면 두세 시간이 지나 있다. 펜은 나를 구원했고 그림은 이제 업이 됐다.

'필일필 일일일작必日筆 一日一作'. 모니터 아래 써 붙인 글이다. 날마다 펜을 들고, 하루에 한 줄이라도 쓰자는 다짐이다. 꾸역꾸역. 격이 떨어지고 비루한 느낌이지만 나는 이 말이 좋다. 오늘도 나는 그린다. 꾸역꾸역.

고마운 사람들이 주르르 스쳐 간다. 다시 그릴 수 있을까 고민할 때 용기를 준 친구들, 노하우를 아낌없이 가르쳐준 화단 선배들, 흔들릴 때마다 등 두드려준 친구들, 망가진 몸을 고쳐주려 팔 걷어붙인 친구들, 지면 연재를 도와준 회사 선후배들…. 하나하나 호명하고 싶지만 1,800자로 마무리하라는 엄명을 이길 수 없다. 이 모두가 여러분들 덕이라는 말로 퉁친다.

그래도 이름 셋은 적어야겠다. 엉뚱한 생각을 빈틈없이 채워준 편집자 조연주, 디자이너 김현중, 아 그리고 '동아시아 출판사' 대표 한성봉 이 웬수. 어느 날 같이 낮술 먹다 얼떨결에 도장 찍은 노예 계약서가 화근이었다.

다시 펜을 잡고 폐인처럼 산 14년, 집에서는 영 빵점이었다. 아내와 아이들에게 가장 먼저 책을 전한다.